KB081337

CLIP STUDIO
PAINT EX

클립 스튜디오 EX

공식 가이드북 개정판

● **상표 표시에 관하여**

· Celsys, IllustStudio, ComicStudio, CLIP, CLIP STUDIO PAINT, CLIP STUDIO 및 기타 셀시스 제품은 주식회사 셀시스(CELSYS, Inc.)의 상표 또는 등록상표입니다.
· Microsoft 및 Windows는 미국 Microsoft Corporation의 미국 및 그 외 국가의 상표 또는 등록상표입니다.
· Apple, Mac, Macintosh 및 Mac OS X는 미국 Apple Computer, Inc.의 미국 및 그 외 국가의 상표 또는 등록상표입니다.
· Wacom, Bamboo, Intuos는 주식회사 와콤의 등록상표입니다.
· 이 책에서는 TM, ®, © 마크는 생략했습니다.

● **면책사항**

· 지면에 게재된 화면(조작화면)은 스크린샷으로 찍은 것입니다. 소프트웨어를 통해 생성한 이미지가 아니므로 모아레(간섭무늬) 현상이 생기거나 실제 색상과는 다를 수도 있습니다.
· 이 책의 출판에 즈음하여 정확한 설명과 데이터 제작에 최선을 다했으나 이 책의 내용에 오류나 오기가 없다고 보증할 수는 없습니다. 그리고 사용하는 컴퓨터의 환경, OS의 종류·버전, 그래픽 계열 소프트웨어의 종류·버전, 업데이트 적용 유무에 따라 재현성이 달라질 수도 있습니다.
· 지면에 게재된 정보는 이 책 간행 시점의 정보입니다. 최신 동작환경과 업데이트 정보는 제작사 웹사이트에서 확인해 주세요.

● **한국어판에 관하여**

· 이 책은 번역서이며, 원서는 CLIP STUDIO PAINT EX 일본어판의 해설서 『CLIP STUDIO PAINT EX 公式リファレンスブック改訂版』으로 번역서와 원서는 일부 내용이 다를 수 있습니다.
· 주식회사 셀시스(CELSYS, Inc.)는 CLIP STUDIO PAINT EX 일본어판의 감수만을 하였습니다.
· 원서의 CLIP STUDIO PAINT EX 대응 버전은 2021년 2월 출시 버전 1.10.7에 바탕을 두고 있습니다.
· 이 책에서 설명하는 내용과 일치하는 버전은 2021년 2월 배포한 CLIP STUDIO EX 1.10.7으로, 본서는 Windows 10 환경에서 해당 버전을 기준으로 하여 한국어판을 편집 및 검증하였습니다.
· 이 책의 내용은 2023년 3월 배포를 시작한 Ver. 2.0 이후의 버전과는 사용 버전 및 언어 환경의 차이로 일부 충돌하는 부분이 존재할 수 있습니다.

시작하며

[CLIP STUDIO PAINT EX 공식 가이드북 개정판]을 구입해주셔서 감사합니다.

이 책은 CLIP STUDIO PAINT EX를 이용한 작품 제작의 노하우를 실은 CELSYS 사 공식 가이드북입니다.

CLIP STUDIO는 고성능 일러스트, 만화 제작 소프트웨어로, 프로부터 아마추어까지 많은 유저께 사랑받고 있는 많은 기능과 높은 확장성을 지닌 소프트웨어입니다.
가장 높은 등급인 [EX]는 일러스트, 만화 제작에 필요한 기능을 충분히 갖췄고, 다른 등급에는 없는 기능도 추가되었습니다.
예를 들어 페이지 관리 기능은 주로 복수 페이지 만화 제작에 사용하는 기능인데, 이것을 이용하면 복수의 페이지를 한 번에 관리해서 페이지 불러오기, 그리기 등이 가능해지기에, 동인 활동 등의 본격인 만화 제작에 큰 도움이 됩니다.

이 책에서는 실전적인 테크닉에 중점을 두고, 사용 빈도가 높은 조작 방법을 중심으로 설명해 드립니다.
또한 만화 제작에 사용하는 기본적인 도구는 물론이고 직접 소재를 만드는 방법, 사진이나 3D 소재를 선화로 만드는 방법 등, 다양한 상황에서 도움이 되는 내용을 설명해드리고 있습니다.

이 책을 구입하신 분의 창작 활동에 조금이나마 도움이 되기를 바랍니다.

<div align="right">스태프 일동</div>

CONTENTS

조작 표기

이 책의 조작 표기는 Windows를 기준으로 표기했습니다. mac OS를 사용하시는 분은 아래 표를 참조해 주십시오. 또한 mac OS/태블릿 버전에서는 Windows의 [파일] 메뉴와 [도움말] 메뉴 일부 항목이 [CLIP STUDIO PAINT] 메뉴에 포함된 경우가, 스마트폰 버전에서는 [앱 설정] 메뉴에 포함된 경우가 있습니다. mac OS/태블릿/스마트폰 버전에서 메뉴 항목이 없을 경우에는 [CLIP STUDIO PAIN] 메뉴 또는 [앱 설정] 메뉴를 확인해주십시오. 또한 스마트폰 버전에는 [윈도우] 메뉴가 없습니다.

Windows	macOS/iPad/iPhone	Galaxy/Android/Chromebook
Alt키	Option키	Alt키
Ctrl키	Command키	Ctrl키
Enter키	Return키	Enter키
Backspace키	Delete키	Backspace키
마우스 오른쪽 버튼 클릭	Control 키를 누른 상태에서 마우스 클릭/손가락으로 길게 누르기	손가락으로 길게 누르기

데이터 다운로드

일부 작례의 제작 과정을 알 수 있도록 레이어가 포함된 이미지 데이터를, 아래 URL에서 다운로드 하실 수 있습니다.

※이미지 데이터를 다운로드 할 수 있는 작례는, 완성 이미지에 오른쪽 아이콘이 표시되어 있습니다. 또한 각 챕터 첫 페이지에는 그 챕터의 다운로드 가능한 작례들을 모아서 표시했습니다.

데이터 다운로드

https://books.mdn.co.jp/down/3220103020/

· 다운로드 데이터는 이 책의 해설 내용을 이해하기 위해, 본인이 시험해보는 경우에만 사용할 수 있는 참조용 데이터입니다. 그 이외의 용도로 사용 또는 배포는 절대로 금지합니다.

· 다운로드 데이터를 이용하기 위해서는 Windows 또는 macOS를 탑재한 컴퓨터, iOS 또는 iPad OS를 탑재한 iPhone 또는 iPad, Android OS를 탑재한 스마트폰, 태블릿. Chrome OS를 탑재한 노트북 컴퓨터 중 하나와, CLIP STUDIO FORMAT(확장자 : clip)을 읽어들일 수 있는 소프트웨어가 필요합니다.

주 의 사 항

※다운로드 데이터의 저작권은 모두 저작권자에게 귀속됩니다. 개인이 학습을 위한 용도 외에는 절대로 이용할 수 없습니다.

※복제, 양도, 배포, 공개, 판매에 해당하는 행위, 저작권을 침해하는 행위는 단호히 금지하고 있습니다. 주의해 주십시오.

※본사 홈페이지에서 다운로드할 수 있는 샘플 데이터를 실행해서 발생한 결과에 대해 저자 및 주식회사 엠디엔 코퍼레이션은 일절 책임지지 않습니다. 사용자 본인의 책임하에 이용해 주십시오.

BASIC

CLIP STUDIO PAINT
EX의 기본

먼저 CLIP STUDIO PAINT EX의 조작 화면과 기본 조작을 알아보자.

01

CLIP STUDIO PAINT EX의 기본

CLIP STUDIO PAINT EX란?

CLIP STUDIO PAINT EX는 PAINT 시리즈의 상위 모델. 만화 제작에 필요한 기능을 모두 갖췄다.

👉 풍부한 도구를 자유롭게 설정

풍부하게 마련된 펜과 브러시 등의 도구가 필압 감지 기능을 통해 리얼한 그리는 느낌을 실현. 자연스러운 펜터치로 아름다운 선을 그릴 수 있다. 필압의 영향, 강약, 손떨림 보정 등을 세세하게 설정할 수 있어서, 그리는 손맛을 자유롭게 커스터마이즈 할 수 있다.

👉 충실한 톤 기능

만화 제작에 빼놓을 수 없는 톤 기능도 충실. 톤을 무한히 붙일 수 있고, 나중에 자유롭게 가공할 수 있다는 것은 디지털 만화 제작 소프트웨어이기에 가능한 일. 깎고, 겹치고, 바꿔 붙이는 등의 기본적인 편집은 물론 망점 크기나 모양을 바꾸고, 흑백이나 컬러 이미지를 톤으로 만을 수도 있다.

다채로운 펜, 브러시를 사용해서 다양한 화풍의 일러스트 작화도 가능. 컬러, 흑백을 가리지 않고 만화, 일러스트 제작의 모든 공정을 이 소프트웨어 하나로 소화할 수 있다.

👉 자를 이용해서 작화를 서포트

다양한 자 도구가 준비돼 있어서, 터치를 살린 선으로 직선이나 곡선을 깔끔하게 그릴 수 있다. 배경의 원근감을 정확하게 묘사하기 위한 [퍼스자]는 프로, 아마추어를 불문하고 사용하는 자 도구. 또한 대칭 도형을 그릴 수 있는 [대칭자] 등도 편리.

만화를 드라마틱하게 연출하는 효과선도 전용 도구를 사용해서 빠르게 처리할 수 있다. 드래그만으로 간단하게 컷을 나누거나 복잡한 모양의 컷을 만드는 도구도 있다.

 ## 3D 모델이나 사진을 선화로 변환

사진 등의 이미지 데이터와 3D 소재 건물 등을 윤곽선과 톤으로 구분하는 [LT 변환] 기능을 탑재. 리얼하고 복잡한 배경을 간단히 장면에 삽입할 수 있다.

 ## 참여형 강좌 인터넷 사이트 CLIP STUDIO TIPS

[CLIP STUDIO TIPS](https://tips.clip-studio.com/ko-kr)는 그림 그리기 테크닉 등을 배울 수 있는 참여형 인터넷 사이트. 포털 애플리케이션 [CLIP STUDIO]의 [사용 방법 강좌]를 누르면 공식 강좌가 게재된 CLIP STUDIO TIPS에 접속한다. 프로의 메이킹 강좌 등 다양한 해설이 게재돼 있어서 초보자든 상급자든, 누구에게나 도움이 될 정보가 반드시 있을 것이다. 꼭 확인해보자.

 ## 모를 때는 물어보자 CLIP STUDIO ASK

[CLIP STUDIO ASK 질문&답변]에는 CLIP STUDIO PAINT에 관한 질문과 답변이 올라오고 있다.
조작에 대해 궁금한 점이 있다면 검색창에 키워드를 입력하고 검색해서 같은 질문이 있는지 찾아보자. 그래도 없을 때는 [질문하기]를 통해서 물어보자.

[CLIP STUDIO ASK]를 클릭해서 접속할 수 있다.

질문하기 위해서는 포털 애플리케이션 [CLIP STUDIO](→P.11)에 로그인해야 한다. 계정이 없는 경우에는 [로그인]→[계정 등록]에서 등록하자.

※ 위 두 가지 팁의 원서의 내용은 CLIP STUDIO EX 1.10.7 버전 기준. 한국어판 스크린샷은 버전 2 시리즈를 기준으로 하여 편집 및 검증함.
※ 본서의 내용은 Ver2.0 이후 버전과는 사용 버전 및 언어 환경의 차이로 일부 충돌하는 부분이 존재할 수 있음.

02 | CLIP STUDIO PAINT EX 의 기본
준비해보자

CLIP STUDIO PAINT 설치 순서와 실행 방법을 배워보자.

 ### 소프트웨어 설치(PC 버전)

먼저 소프트웨어를 설치해야 한다. 설치 화면의 지시에 따라 진행하자.

1 다운로드한 인스톨러는 브라우저에서 실행할 수 있다. Edge의 경우에는 아래쪽에 표시되는 [실행]을 클릭.

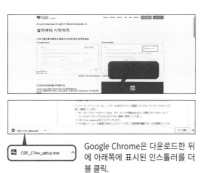

📁 CSP_174w_setup.exe

Google Chrome은 다운로드한 뒤에 아래쪽에 표시된 인스톨러를 더블 클릭.

 POINT

▶ 패키지로 구입한 경우에도 인터넷에서 [클립 스튜디오 다운로드] 등으로 검색해서 인스톨러를 다운로드하면 최신 버전을 설치할 수 있다.

💡 **태블릿 버전, 스마트폰 버전도 체크**

CLIP STUDIO PAINT는 태블릿, 스마트폰 버전도 판매되고 있으며, PC판도 연계도 가능(구입은 별도).
스마트폰 버전에 대하여 →p.40
태블릿 버전에 대하여 →p.42

2 설치 마법사가 표시된다. [언어 선택]에서는 반드시 [한국어]를 선택. 다른 언어를 선택해버리면 취득한 시리얼 키가 무효로 돼버리니 주의.

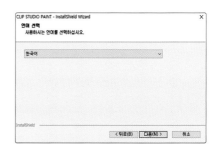

3 화면의 지시에 따라 진행하고, 설치 준비 완료 화면에서 [설치]를 클릭하면 설치가 시작된다.

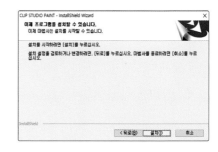

 ### CLIP STUDIO PAINT의 실행

CLIP STUDIO PAINT는 포털 애플리케이션 [CLIP STUDIO]에서 실행하자.

1 설치가 끝나면 바탕화면에 CLIP STUDIO 바로 가기 아이콘이 생긴다. 더블 클릭해서 실행하자.

CLIP STUDIO

CLIP STUDIO 아이콘을 더블 클릭.

2 CLIP STUDIO에서 [PAINT]를 클릭하면 CLIP STUDIO PAINT가 실행한다.

[PAINT]를 클릭.

CLIP STUDIO란?

CLIP STUDIO는 PAINT를 비롯한 CLIP STUDIO 시리즈 소프트웨어에 부속된 포털 애플리케이션. 소재를 찾거나 최신 업데이트, 사용 방법 등을 바로 확인할 수 있다.

소재를 찾을 수 있는 ASSETS

CLIP STUDIO에서 CLIP STUDIO ASSETS(이하 ASSETS)을 열 수 있다. ASSET에서는 사용자들이 공개한 다양한 소재들을 다운로드 가능. 창작 활동에 도움이 되는 소재를 찾아보자.

1 CLIP STUDIO를 실행하고 [CLIP STUDIO ASSETS 소재 찾기]를 클릭.

2 ASSET 페이지가 열렸다. 표시되는 소재가 너무나 방대하니까 [Search]라고 적혀 있는 검색창에 키워드를 입력해서 숫자를 줄여보자.

검색창

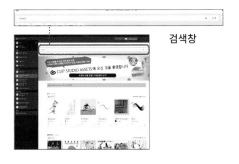

※ 원서의 내용은 CLIP STUDIO EX 1.10.7 버전 기준. 한국어판 스크린샷은 버전 2 시리즈를 기준으로 하여 편집 및 검증함.
※ 본서의 내용은 Ver2.0 이후 버전과는 사용 버전 및 언어 환경의 차이로 일부 충돌하는 부분이 존재할 수 있음.

3 제목을 클릭하면 자세한 내용이 표시된다. 필요한 소재가 있다면 [다운로드]를 클릭하자.

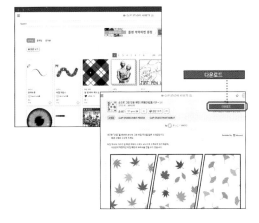

4 다운로드한 소재는 CLIP STUDIO PAINT의 [소재] 팔레트→[다운로드]에 있다.

※ASSETS에서 소재를 다운로드하려면 CLIP STUDIO 사용자 등록(무료)이 필요. 상단 메뉴의 [로그인]→[계정 등록]을 클릭하면 인터넷 브라우저에 계정 등록 화면이 표시된다.

03

CLIP STUDIO PAINT EX 의 기본

인터페이스

여기서는 소프트웨어의 조작 화면을 알아보자.

👉 기본 인터페이스와 각 부분 명칭

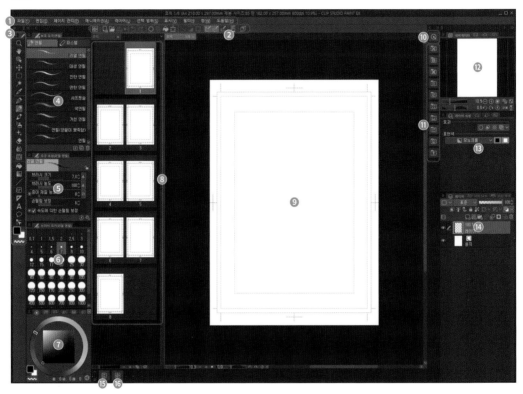

❶ 메뉴 바
파일 작성과 저장, 이미지 불러오기 등을 한다.

❷ 커맨드 바
각종 조작을 빠르게 실행할 수 있는 버튼들이 있다.

❸ 도구 팔레트
각종 도구를 선택하는 버튼들이 있다.

❹ 보조 도구 팔레트
도구마다 보조 도구가 마련돼 있다.

❺ 도구 속성 팔레트
보조 도구 설정을 변경할 수 있다.

❻ 브러시 크기 팔레트
그리기 도구의 브러시 크기를 바꿀 수 있다.

❼ 컬러써클 팔레트
그리기색을 작성한다.

❽ 페이지 관리 창
페이지 순서 변경, 추가, 삭제 등이 가능한 복수의 페이지를 관리하는 창.

❾ 캔버스
그림을 그리는 용지.

❿ 퀵 액세스 팔레트
클릭하면 [퀵 액세스] 팔레트가 열린다. 자주 사용하는 도구나 색을 등록해두면 바로바로 사용 가능.

⓫ 소재 팔레트
클릭하면 [소재] 팔레트가 열린다. 다양한 소재가 있고, 다운로드한 소재도 관리할 수 있다.

⓬ 내비게이터 팔레트
캔버스의 표시를 변경할 수 있다.

⓭ 레이어 속성 팔레트
레이어의 표현색 등 각종 설정을 편집한다.

⓮ 레이어 팔레트
레이어를 관리한다.

⓯ 타임라인 팔레트
애니메이션 제작에 사용하는 팔레트. 시간축에 따라 셀을 표시하는 타이밍을 편집할 수 있다.

⓰ 사면도 팔레트
3D 소재를 네 방향에서 표시한다.

→ 커맨드 바 각 부분 명칭

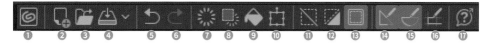

❶ CLIP STUDIO를 열기
❷ 신규
❸ 열기
❹ 저장
❺ 실행 취소
❻ 다시 실행
❼ 삭제
❽ 선택 범위 이외 지우기
❾ 채우기
❿ 확대/축소/회전
⓫ 선택 해제
⓬ 선택 범위 반전
⓭ 선택 범위 경계선 표시
⓮ 자에 스냅
⓯ 특수 자에 스냅
⓰ 그리드에 스냅
⓱ CLIP STUDIO PAINT 지원

🔆 **터치 조작용 인터페이스**

[파일] 메뉴→[환경 설정]→[인터페이스]→[터치 조작 설정]에서 Windows8 이후의 터치 조작에 최적화된 화면으로 변경할 수 있다. 태블릿 PC의 경우에는 처음부터 터치 조작에 최적화된 인터페이스로 표시되는 경우가 있다. 그럴 때는 아래에 있는 태블릿 버전 인터페이스를 참조하면 좋다.

👉 **태블릿 버전**(iPad/Galaxy/Android/Chromebook) **인터페이스**

태블릿 버전에서는 좁은 화면에서도 그리는 영역을 넓게 확보할 수 있도록, 각 팔레트가 버튼을 탭하면 팝업으로 표시하도록 되어 있다. 태블릿 버전에 대하여→P.42

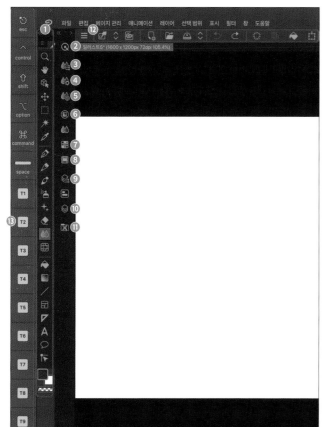

각 부분 명칭

❶ 도구 팔레트
❷ 퀵 액세스 팔레트
❸ 보조 도구 팔레트
❹ 도구 속성 팔레트
❺ 브러시 크기 팔레트
❻ 컬러써클 팔레트
❼ 컬러 세트 팔레트
❽ 컬러 히스토리 팔레트
❾ 레이어 속성 팔레트
❿ 레이어 팔레트
⓫ 소재 팔레트
⓬ 커맨드 바
⓭ 에지 키보드

에지 키보드는 수식 키 사용이나 단축 키를 실행할 수 있다. iPad에서는 좌우 한쪽 끝에서 캔버스 쪽을 향해 스와이프하면 표시된다. Galaxy, Android, Chromebook에서는 표시 전환 버튼을 탭하면 표시된다.

기본적인 기능은 같지만, 터치 조작을 전제로 한 인터페이스로 구성되어 있다. [CLIP STUDIO PAINT] 메뉴→ [환경 설정]→[인터페이스]→[레이아웃]에서 [팔레트 기본 레이아웃을 태블릿에 적합한 구성으로 하기] 체크를 해제하면 PC판과 같은 인터페이스로 사용할 수 있다.

04

CLIP STUDIO PAINT EX 의 기본

팔레트 조작

기능별로 구분된 팔레트는 사용하기 편하도록 배치를 바꿀 수 있다.

팔레트 레이아웃을 변경

Windows/macOS/태블릿 버전을 사용할 경우에는 팔레트의 위치와 폭을 변경할 수 있다.

→ 팔레트 이동

팔레트를 이동할 때는 타이틀 바를 클릭한 채로 드래그한다.
팔레트 독(복수의 팔레트가 들어간 프레임)에서 팔레트 하나만 독립시킬 수도 있다.

타이틀 바

→ 팔레트 폭 조절

팔레트 폭은 팔그와 팔레트 독의 끝부분을 드래그해서 조정한다.

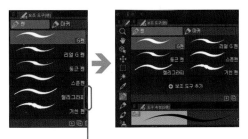

끝을 잡아서 넓혀준다.

→ 숨겨진 팔레트 표시

겹쳐진 팔레트는 타이틀 바의 탭을 클릭하면 표시가 전환된다.

탭

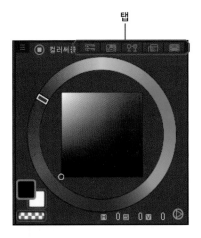

클릭

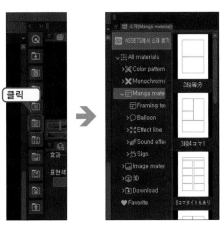

[소재] 팔레트는 탭을 클릭해서 표시한다.

→ 팔레트를 숨긴다

[팔레트 독 최소화]를 클릭하면 팔레트를 숨길 수 있다.

팔레트 독 최소화

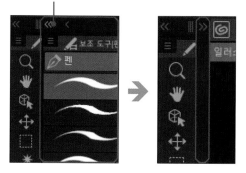

→ 팔레트 독 아이콘화

[팔레트 독 아이콘화]를 클릭하면 각 팔레트가 버튼으로 표시된다.

팔레트 독 아이콘화

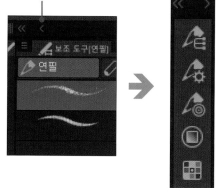

→ 팔레트 배치 저장

변경한 팔레트 배치는 [창] 메뉴→[워크스페이스]→[워크스페이스 등록]을 선택하고 [OK]를 클릭하면 저장할 수 있다.

→ 팔레트 배치를 초기 상태로 되돌린다

팔레트 배치를 초기 상태로 되돌리고 싶을 때는 [창] 메뉴→[워크스페이스]→[기본 레이아웃으로 복귀]를 선택한다.

💡 팔레트를 전부 숨기는 방법

Tab 키를 누르면 모든 팔레트를 숨길 수 있다. 되돌리고 싶을 때는 다시 Tab 키를 누른다.

☞ 메뉴 표시

팔레트 위쪽에서 팔레트의 고유 메뉴를 표시할 수 있으니, 확인해두면 좋을 것이다.

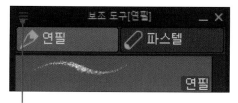

메뉴 표시를 클릭

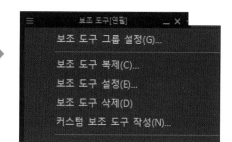

BASIC

05

CLIP STUDIO PAINT EX 의 기본

새 캔버스 작성

캔버스는 작품을 그리기 위한 원고용지. 그 설정 방법을 보도록 하자.

신규 캔버스 설정

캔버스 작성은 작품 제작의 첫걸음. [파일] 메뉴→[신규]를 선택해서 만들고, [신규] 설정 창에서 크기 등을 설정한다.

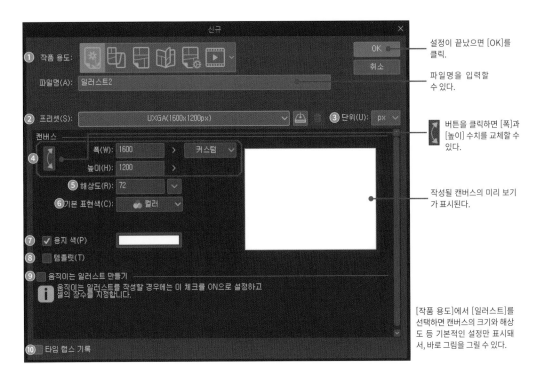

설정이 끝났으면 [OK]를 클릭.

파일명을 입력할 수 있다.

버튼을 클릭하면 [폭]과 [높이] 수치를 교체할 수 있다.

작성될 캔버스의 미리 보기가 표시된다.

[작품 용도]에서 [일러스트]를 선택하면 캔버스의 크기와 해상도 등 기본적인 설정만 표시돼서, 바로 그림을 그릴 수 있다.

❶작품 용도
[신규] 설정창은 [작품의 용도] 선택에 따라서 설정 항목이 달라진다. 용도에 맞게 설정하자.

일러스트　코믹　모든 코믹 설정을 표시

웹툰　동인지 입고　애니메이션

❷프리셋
프리셋(사전에 준비된 설정)을 선택한다.

일람에서 규정된 사이즈를 선택.

설정 중인 내용을 프리셋을 등록한다.　선택한 자작 프리셋을 일람에서 삭제.

❸단위
설정할 크기의 단위를 선택할 수 있다.

❹크기 지정
[폭] [높이]에 수치를 입력해서 캔버스의 크기를 정한다. [B4]나 [A5] 등의 규정 크기 중에서 선택할 수 있다.

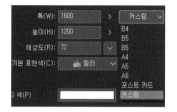

❺해상도
[해상도]를 입력한다. 해상도란 1인치 안에 들어가는 픽셀(컴퓨터에서 이미지를 취급할 때의 최소 단위) 숫자를 정하는 것으로, 수치가 클수록 이미지가 세밀해진다. 단, 너무 세밀하면 파일이 무거워져서 작업하기 힘들어진다.

❻기본 표현색
[기본 표현색]에서는 색의 기준을 정한다. 컬러 일러스트라면 [컬러]를 선택하고, 인쇄용 흑백 만화라면 [흑백]을 선택한다.

❼용지 색
용지의 색을 변경할 수 있다.

❽템플릿
만화의 컷 나누기 등의 템플릿을 선택한다.

❾움직이는 일러스트 만들기
[움직이는 일러스트]용 설정이 표시된다. [셀 매수](최대 24)와 [프레임 레이트](이 경우 1초당 프레임 숫자를 정하는 수치)를 설정한다.

❿타임 랩스 기록
여기에 체크하면 캔버스 작성과 동시에 타임 랩스 기록이 시작된다. 기록한 타임 랩스는 [파일] 메뉴→[타임 랩스]→[타임 랩스 내보내기]에서 내보낼 수 있다.

코믹 설정

[작품 용도]에서 [코믹] [동인지 입고] [모든 코믹 설정을 표시]는 만화의 원고 용지를 작성하기 위한 설정. 인쇄를 전제로 하는 설정이기 때문에, 인쇄물로 출력할 크기를 지정하는 것은 물론 여러 페이지의 작품을 만들기 위한 설정이 가능하다.
자세한 것은 P.58 [만화 원고용지 기초 지식]과 P.60 [원고 용지 작성]에서 설명.

> [코믹] 설정 방법 →P.61
> [동인지 입고] 설정 방법 →P.63
> [모든 코믹 설정을 표시] 설정 방법 →P.64

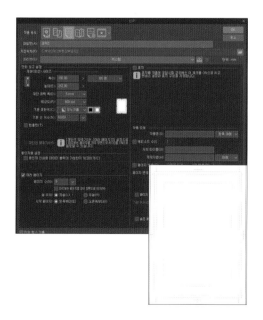

웹툰 설정

[작품 용도]의 [웹툰]은 세로 스크롤 형식 만화를 그리기 위한 캔버스를 작성할 수 있다. [페이지 설정]을 체크하면 복수의 파일로 분할해서 편집할 수 있다.

애니메이션 설정

[작품 용도]에서 [애니메이션]을 선택하면 애니메이션 제작에 적합한 캔버스를 작성할 수 있다. [작품 용도]→일러스트의 [움직이는 일러스트]에서도 24컷(셀이 최대 24장)의 애니메이션을 만들 수 있지만, 애니메이션 설정의 캔버스에서는 컷수가 더 많은 애니메이션을 제작할 수 있다.

> 애니메이션 기능 사용 방법 →P.196

CLIP STUDIO PAINT EX 의 기본

06 파일 저장과 내보내기

파일 저장 방법과 내보내기 가능한 파일 형식에 대해 알아보자.

👉 저장

[파일] 메뉴→[저장]에서 파일을 저장할 수 있다. 기본적으로 CLIP STUDIO FORMAT으로 저장된다.

CLIP STUDIO FORMAT
CLIP STUDIO FORMAT 형식은 CLIP STUDIO PAINT의 레이어 정보
등을 완전한 형태로 보존할 수 있는 표준적인 보존 형식. 확장자는
[.clip].

👉 다른 이름으로 저장/복제 저장

→ 다른 이름으로 저장

[다른 이름으로 저장]은 편집 중인 파일의 이름과 이미지
형식을 바꿔서 보존할 수 있다.

 작품을 간단히 공유

CLIP STUDIO SHARE(https://share.clip-studio.
com)는 페이지를 넘기는 형식이나 세로 스크롤 등
의 뷰어로, 여러 페이지의 작품을 간단히 공유할
수 있는 서비스. 저장한 작품을 업로드하고 생성된
URL을 붙여넣기만 하면, 간단하게 SNS에 공유할
수 있다.

→ 복제 저장

[복제 저장]은 편집 중인 파일을 복제해서 저장할 수 있다.
[파일] 메뉴→[복제 저장]→[(임의의 이미지 형식)]을 선택
해서 간단하게 다른 이미지 형식으로 복제 파일을 저장할
수 있다.

[다른 이름으로 저장]하면, 캔버스에는 [다른 이름으
로 저장]한 파일이 열려 있는 상태가 된다. 하지만 [복
제 저장]한 뒤에는 원래 작업하던 파일이 계속해서 열
려 있는 상태. 열려 있는 파일의 이름을 잘 확인하자.

 ## CLIP STUDIO PAINT에서 사용 가능한 이미지 형식

CLIP STUDIO PAINT에서 저장, 또는 불러오기가 가능한 이미지 형식을 알아보자.

.jpg(JPEG)	JPEG 형식은 사진 등에서 많이 사용하는 이미지 형식. 압축해서 용량을 줄일 수 있지만 화질이 열화될 가능성이 있다. 인터넷에서 파일을 주고받을 때 등에 많이 사용한다.
.png(PNG)	PNG 형식은 인터넷에서 많이 사용하는 형식으로, 압축 보존 파일이다. 화질이 열화되지 않기에 JPG만큼 용량이 줄어들지는 않는다. 투과 이미지를 만들 수 있다는 점도 특징.
.tif(TIFF)	TIFF는 고화질을 유지하면서 압축 보존할 수 있고, 인쇄물 등에서 많이 사용한다.
.tga(TGA)	TGA 형식은 애니메이션이나 게임 업계에서 사용하는 경우가 많은 이미지 형식.
.psd (Photoshop Document)	Adobe Photoshop의 표준 형식. 레이어를 유지한 채로 저장할 수 있지만, 레이어의 종류에 따라서는 래스터화 되기도. 또한 일부 합성 모드가 변경되는 등, 유지할 수 없는 기능도 있다.
.psb (Photoshop Big Document)	폭이나 높이 중 하나가 30000 픽셀이 넘는 대용량 파일에 대응하는 Adobe Photoshop 형식.

벡터 형식 입출력

Adobe illustrator 등에서 작성한 벡터 방식(SVG) 파일은 [파일] 메뉴→[불러오기]→[벡터]에서 불러올 수 있다. 또한 벡터 레이어를 [파일]→[벡터 내보내기]로 SVG 포맷 파일로 내보낼 수 있다.

용도에 따른 이미지 형식

인터넷용 이미지에서는 JPEG나 PNG를 많이 사용한다. 인쇄 업계에서는 Adobe제 소프트웨어가 많이 보급되어 있어서, 동인지 입고 데이터는 Photoshop 형식을 요구하는 경우가 많다. 또한 Photoshop Document, Photoshop Big Document, TIFF, JPEG에는 인쇄에 적합한 CMYK 설정이 가능.

 ## 화상을 통합하여 내보내기

[화상을 통합하여 내보내기]는 레이어를 통합하고 상세한 내보내기 설정을 지정해서 내보낼 수 있다.

❶프리뷰
내보낼 때 출력하게 될 화상을 프리뷰로 확인할 수 있다

❷JPEG 설정
[.jpg]로 내보낼 때 표시된다. [품질] 수치가 높을수록 압축률이 낮아지고 깔끔해진다.

❸출력 이미지
텍스트와 재단선 등을 출력하고 싶을 때 설정한다. [텍스트]는 텍스트 레이어, [밑그림]은 밑그림 레이어를 뜻한다.

❹컬러
[표현색]에서 이미지의 컬러 형식을 정한다.
·최적의 색 깊이를 자동 판별
　각 레이어의 표현색을 통해 자동으로 판별해서 컬러 형식을 결정.
·모노크롬 2계조(역치)/(톤화)
　흑백 2계조로 설정. (역치)와 (톤화)가 있는데, 이것은 그 컬러를 흑백으로 변경할 때의 기준. (역치)는 색의 농도를 기준으로 검정이나 흰색으로. (톤화)는 회색 부분을 톤(망점)으로 설정한다.
·그레이 스케일
　흰색, 검정, 회색으로 구성된 컬러 형식.
·RGB/CMYK
　컬러일 때는 RGB 또는 CMYK를 선택. RGB는 컴퓨터 모니터 등에서 사용하는 색 표현 방법. CMYK는 인쇄물에서 지정하는 경우에 선택.

❺출력 사이즈
이미지를 확대, 축소해서 내보낼 때 변경. 같은 크기로 내보낼 때는 설정하지 않아도 된다.

❻확대 축소 시 처리
이미지 크기를 바꿔서 내보낼 때 처리 방법을 선택한다.

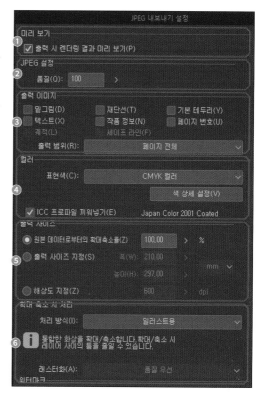

인쇄용 이미지 내보내기 →P.186

07

CLIP STUDIO PAINT EX 의 기본

도구 기본

여기서는 도구 선택과 설정할 때의 순서, 사용하는 팔레트에 대해 설명한다.

👉 도구 선택과 설정의 흐름

각 도구에는 보조 도구가 있다. 기본적인 설정은 [도구 설정] 팔레트에서 설정한다.

도구 팔레트 → 보조 도구 팔레트 → 도구 속성 팔레트 → 도구 설정 팔레트

도구의 선택
보조 도구의 선택
도구의 설정
[보조 도구 상세] 팔레트를 표시

보조 도구의 선택

[도구] 팔레트에서 도구를 선택하면 [보조 도구] 팔레트에 보조 도구가 표시된다. 예를 들어 [펜] 도구에는 다양한 타입의 펜, 마커 보조 도구가 있다.

설정 팔레트

보조 도구는 [도구 속성] 팔레트에서 기본적인 설정을 조정한다. 더 자세한 설정은 [보조 도구 상세] 팔레트에서 설정할 수 있다.

👉 도구 팔레트

[도구] 팔레트에서는 도구를 선택하는 도구 버튼과 그리기색이 표시된 컬러 아이콘이 있다.

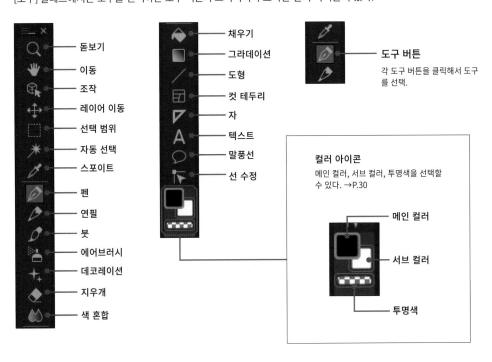

- 돋보기
- 이동
- 조작
- 레이어 이동
- 선택 범위
- 자동 선택
- 스포이트
- 펜
- 연필
- 붓
- 에어브러시
- 데코레이션
- 지우개
- 색 혼합

- 채우기
- 그라데이션
- 도형
- 컷 테두리
- 자
- 텍스트
- 말풍선
- 선 수정

도구 버튼
각 도구 버튼을 클릭해서 도구를 선택.

컬러 아이콘
메인 컬러, 서브 컬러, 투명색을 선택할 수 있다. →P.30

- 메인 컬러
- 서브 컬러
- 투명색

 보조 도구 팔레트

[보조 도구] 팔레트에서는 각 도구의 보조 도구 리스트를 표시한다.

❶메뉴 표시
[보조 도구] 팔레트의 메뉴를 표시.

❷보조 도구그룹
보조 도구가 그룹 별로 모여 있고, 클릭해서 전환할 수 있다.

❸보조 도구 소재를 추가
다운로드한 소재 등을 보조 도구에 추가할 수 있다.

❹보조 도구 복제
보도 도구를 복사한다. [보조 도구 복제] 대화창에서 이름 등을 설정 가능.

❺보조 도구 삭제
선택한 보조 도구를 삭제.

스트로크

타일

텍스트

보조 도구 표시 방법을 변경
[펜]이나 [연필] 등의 보조 도구는 [보조 도구] 팔레트의 메뉴→[표시 방법]에서 도구 표시 방법을 [타일] 등으로 변경할 수 있다.

→ 자주 사용하는 도구/보조 도구

조작
[조작] 도구→[오브젝트]는 벡터 레이어의 선이나 이미지 소재 레이어의 소재, 텍스트 레이어의 텍스트 등, 다양한 것들을 편집할 수 있는 보조 도구.

레이어 이동
[레이어 이동] 보조 도구는 레이어에 그려진 것을 이동시킬 때 사용한다.

선택 범위
[선택 범위] 도구에는 직사각형이나 자유로운 형태로 선택하거나, 펜으로 그리는 것처럼 선택할 수 있는 보조 도구가 있다

자동 선택
클릭한 곳의 색을 기준으로 선택 범위를 작성하는 보조 도구를 사용할 수 있다.

펜 (펜/마커)
[펜] 도구에는 다양한 펜 보조 도구가 있다. 시험 삼아 그려보면서 마음에 드는 펜을 찾아보자. [마커] 그룹에는 [밀리펜]이나 [사인펜] 등이 있다

연필 (연필/파스텔)

[리얼 연필]이나 [진한 연필] 등, [연필]도 종류가 풍부. 아날로그 스타일 그리기에도 대응 가능. [파스텔]에는 [초크]나 [크레용] 등 입자가 거친 브러시 도구가 있다.

붓 (수채/리얼 수채/두껍게 칠하기/먹)

[붓] 도구에는 붓으로 칠하는 감각으로 그릴 수 있는 브러시가 있다. 성질 차이에 따라 [수채] [리얼 수채] [두껍게 칠하기] [먹] 그룹으로 구분되어 있다.

에어브러시

[에어브러시] 도구에서 사용 빈도가 높은 것은, 자연스런 그라데이션을 만들면서 소프트하게 칠할 수 있는 [부드러움].

지우개

그린 것을 지우는 [지우개] 도구에서는 [딱딱함]이 무난하게 사용하기 편하다. 벡터이어 전용인 [벡터용]도 편리.

색 혼합

[색 혼합] 도구에는 캔버스에서 인접한 색들을 혼합하기 위한 보조 도구가 있다.

채우기

[채우기] 도구는 클릭한 부분의 색을 기준으로 채울 범위를 정하는데, 보조 도구에 따라 참조하는 기준이 다르다.

도형

직선이나 직사각형, 타원 등 도형을 작성할 수 있는 보조 도구. [유선] [집중선] 그룹의 보조 도구는 만화의 효과선도 그릴 수 있다.

컷 테두리

[컷 테두리] 도구는 만화의 컷을 작성하는 도구들이 모여 있다.

자

[자] 툴의 [직선자] 등은 눈금 설정도 가능. [퍼스자] [대칭자]도 사용 방법을 알아두면 편리.

말풍선

[말풍선] 도구에는 대사를 넣는 말풍선을 작성하기 위한 보조 도구가 있다.

 보조 도구 복원

잘못 조작해서 초기 보조 도구를 지워버린 경우, [보조 도구] 팔레트의 메뉴 표시→[초기 보조 도구를 추가]를 이용해서 보조 도구를 복원할 수 있다.

👉 도구 속성 팔레트

보조 도구의 기본적인 설정은 [도구 속성] 팔레트에서 설정한다. 표시되는 항목은 보조 도구에 따라 다르다.

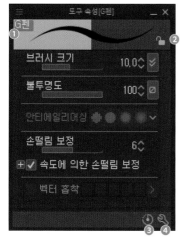

① 스트로크 뷰
브러시 도구로 그렸을 때의 견본이 표시된다.

② 잠금
보조 도구의 설정을 저장할 수 있다. 잠금 상태인 보조 도구는 [도구 속성] 팔레트 등에서 각종 설정을 표시해도, 일단 다른 보조 도구로 바꿨다가 다시 선택하면 잠근 시점의 설정으로 돌아온다.

③ 초기 설정으로 되돌리기
선택한 보조 도구의 각종 설정을 초기 설정으로 되돌린다.

④ 보조 도구 상세 팔레트 표시
클릭하면 [보조 도구 상세] 팔레트가 열린다.

슬라이더 표시　　　　**인디케이터 표시**

설정치 변경 방법
설정치는 슬라이더나 인디케이터를 움직여서 변경할 수 있다. 우클릭으로 슬라이더 표시와 인디케이터 표시를 전환할 수 있다.

👉 보조 도구 상세 팔레트

[보조 도구 상세] 팔레트에서는 [도구 속성] 팔레트보다 더 상세하게 설정할 수 있다.

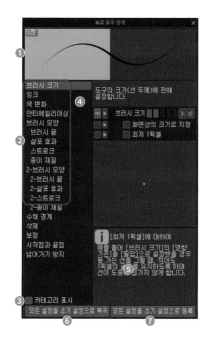

① 스트로크 뷰
브러시 도구의 스트로크가 표시된다.

② 카테고리
설정하고 싶은 항목의 카테고리를 선택한다.

③ 카테고리 표시
체크하면 [도구 상세] 팔레트에 가테고리 이름과 구분선이 표시된다.

④ 도구 속성에 표시한다
눈 아이콘의 설정 항목이 [도구 속성] 팔레트에도 표시된다.

⑤ 정보 표시
설정에 관한 설명이 표시된다.

⑥ 모든 설정을 초기 설정으로 되돌리기
선택한 보조 도구의 모든 항목을 초기 설정으로 되돌린다.

⑦ 모든 설정을 초기 설정으로 등록
변경한 설정을 초기 설정으로 등록한다.

> 브러시의 그리는 느낌 조정 등에 대한 자세한 내용은 CHAPTER 2-04 「펜 커스터마이즈」에서→P.88

👉 다운로드한 보조 도구 사용

ASSET에서는 보조 도구 소재도 많이 올라와 있다. 다운로드해서 사용해보자.

1 CLIP STUDIO에서 [CLIP STUDIO ASSETS 소재 찾기]를 클릭해서 ASSET을 표시한다.

2 [자세히]를 클릭하면 종류 등의 일람이 표시되는데 그중에 [브러시]를 선택. 그밖에 다른 조건이 있다면 검색창에 키워드를 입력해서 찾으면 된다.

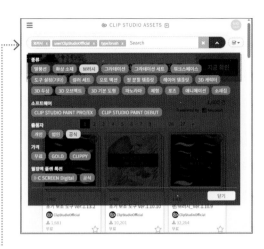

3 표시된 목록 중에서 위쪽의 이미지나 소재 이름을 클릭하면 상세 페이지로 이동한다.

4 [다운로드]를 클릭하면 다운로드가 시작된다. 다운로드한 소재는 CLIP STUDIO PAINT의 [소재] 팔레트→[다운로드]에 있다.

소재는 [소재] 팔레트→[다운로드]로

5 [소재] 팔레트에서 소재를 드래그&드롭해서 [보조 도구] 팔레트에 추가할 수 있다. [보조 도구] 팔레트 아래쪽의 [보조 도구 추가]에서 소재를 추가하는 것도 가능.

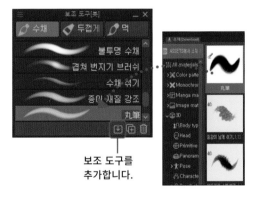

보조 도구를
추가합니다.

6 다운로드한 소재를 언제든지 [보조 도구] 팔레트에서 사용할 수 있게 됐다.

BASIC

08

CLIP STUDIO PAINT EX 의 기본

실 행 취 소

잘못 조작했을 때는 [취소]로 조작 전 상태로 되돌릴 수 있다.

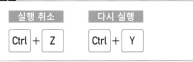

실행 취소와 다시 실행

→ 실행 취소

작업을 취소하고 싶을 때는 [편집] 메뉴→[실행 취소]로 조작을 취소한다.

→ 다시 실행

반대로 취소한 작업을 되돌리고 싶다면 [편집] 메뉴→[다시 실행]을 선택한다.

Shortcut key	
실행 취소	다시 실행
Ctrl + Z	Ctrl + Y

단축 키
[실행 취소]와 [다시 실행]은 자주 사용하는 조작이니까 단축 키를 기억해 두자.

실행 취소 설정

[파일] 메뉴→[환경 설정]→[퍼포먼스]에 있는 [실행 취소] 항목에서 [실행 취소 횟수]를 설정할 수 있다.

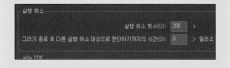

[그리기 종료 후 다른 실행 취소 대상으로 판단하기까지의 시간]에 수치를 입력하면, 설정한 시간 동안 실행한 일련의 동작이 [실행 취소] 한 번의 대상이 된다. 예를 들어 [1000]을 입력한 경우, 1000밀리초=1초 동안의 조작이 [실행 취소] 한 번으로 취소된다.

작업 내역 팔레트

[작업 내역] 팔레트에는 조작 이력이 표시된다. 클릭하면 해당 조작 시점까지 돌아갈 수 있다.

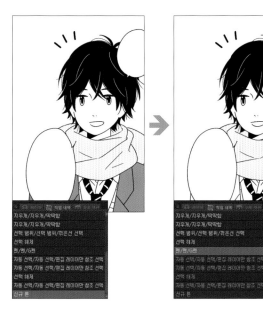

팔레트의 위치
[작업 내역] 팔레트는 [레이어] 팔레트와 같은 팔레트 독에 들어가 있다. 못 찾겠다면 [창] 메뉴→[작업 내역]을 선택하면 표시된다.

09

CLIP STUDIO PAINT EX 의 기본

레이어 기본

디지털 작화이기에 가능한 「레이어」를 사용해서 효율적으로 작업해보자.

☞ 레이어란

레이어는 투명한 시트 같은 것이라고 생각하면 된다. 배경, 선화, 톤, 먹칠, 말풍선 등, 작업마다 레이어를 구분하면 편리하다.

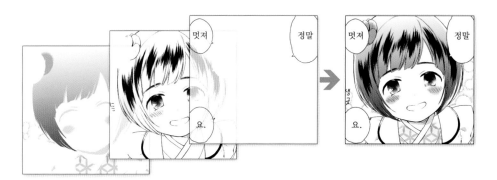

☞ 대표적인 레이어 종류

다양한 타입의 레이어가 있다. [레이어] 팔레트에서는 아이콘으로 레이어의 종류를 구분할 수 있다.

래스터 레이어
가장 기본적인 레이어.

벡터 레이어
벡터 레이어로 그린 이미지는 벡터 이미지로 편집할 수 있다. 선화와 도형을 그릴 때 편리.→P.94

색조 보정 레이어
색조 보정이 가능한 레이어. 다른 레이어를 편집하지 않아도 색조 보정이 가능해서, 몇 번이고 다시 보정할 수 있다.

텍스트 레이어
[텍스트] 도구로 텍스트를 입력했을 때 작성되는 레이어.

그라데이션 레이어
그라데이션이 그려진 레이어. 그라데이션 설정은 작성한 뒤에도 편집 가능.

화상 소재 레이어
[소재] 팔레트나 ASSETS의 화상 소재는, 화상 소재 레이어로서 편집한다.

 래스터화를 기억해두자!

래스터 레이어 이외의 레이어는 일부 기능을 사용할 수 없는 경우가 있다. 그럴 때는 [레이어] 메뉴→[래스터화]를 이용해서 래스터 레이어로 변환하면 된다. 단, 래스터화 하면 변환 이전 레이어의 특징은 사라지게 되니 주의하도록.

 ## 레이어 작성

레이어는 [레이어] 메뉴→[신규 래스터 레이어]를 선택하거나, [레이어] 팔레트에서 작성한다. 레이어 삭제도 [레이어] 메뉴 또는 [레이어] 팔레트에서 삭제한다.

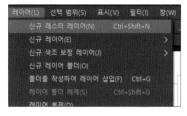

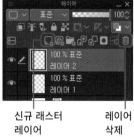

신규 래스터 레이어
레이어 삭제

 ## 레이어 팔레트

[레이어] 팔레트에서는 레이어의 작성과 삭제, 레이어 순서 변경 등 각종 조작을 할 수 있다.

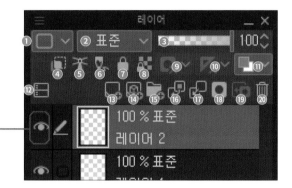

레이어 표시/비표시
[레이어] 팔레트에 있는 눈 아이콘을 클릭해서 레이어 표시/비표시를 전환할 수 있다.

❶팔레트 컬러 변경
　레이어를 색으로 구분해서 관리할 수 있다.

❷합성 모드
　아래 레이어와 색을 합성하는 방법을 선택한다.

❸불투명도
　불투명도를 조정하면 그리는 부분을 반투명하게 만들 수 있다. 불투명도가 [0]이면 완전히 투명해진다.

❹아래 레이어에서 클리핑
　아래 레이어의 불투명 부분만 표시된다.

❺참조 레이어로 설정
　선택한 레이어를 참조 레이어로 설정한다.

❻밑그림 레이어로 설정
　선택한 레이어를 밑그림 레이어로 설정한다.

❼레이어 잠금
　설정한 레이어는 편집할 수 없게 된다.

❽투명 픽셀 잠금
　설정하면 불투명 부분에만 그릴 수 있게 된다.

❾마스크 유효화
　레이어 마스크의 유효/무효와 마스크 범위 표시/비표시를 설정한다.

❿자의 표시 범위 설정
　자가 표시되는 범위를 설정한다.

⓫레이어 컬러 변경
　설정하면 레이어의 그리는 부분을 한 가지 색으로 변경할 수 있다.

⓬레이어를 2페인으로 표시

　레이어 리스트의 표시가 2단이 된다.

⓭신규 래스터 레이어
　선택한 레이어 위에 래스터 레이어를 작성한다.

⓮신규 벡터 레이어
　선택한 레이어 위에 벡터 레이어를 작성한다.

⓯신규 레이어 폴더
　신규 레이어 폴더를 작성한다.

⓰아래 레이어에 전사
　이미지를 아래 레이어에 전사한다.

⓱아래 레이어와 결합
　선택한 레이어를 아래 레이어와 결합한다.

⓲레이어 마스크 작성
　레이어 마스크를 작성. 레이어 마스크는 이미지를 부분적으로 가릴 수 있다.

⓳마스크를 레이어에 적용
　레이어 마스크를 삭제하고 이미지를 마스크 된 상태와 똑같이 보이게 한다.

⓴레이어 삭제
　선택한 레이어를 삭제한다.

👉 레이어 속성 팔레트

레이어를 설정하는 팔레트. 레이어 타입에 따라 설정 내용이 달라진다.

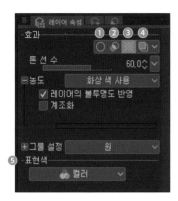

설정 예(래스터 레이어)

❶경계 효과
설정하면 그린 부분 테두리에 경계선을 그린다.

❷라인 추출
사진이나 3D 모델에서 선을 추출해서 선화로 변환할 수 있다.

❸톤
설정하면 그린 부분이 톤이 돼서 검은색 망점이 된다.

❹레이어 컬러
설정하면 그린 부분이 설정한 색으로 변경된다.

❺표현색
[표현색]을 [모노크롬] [그레이] [컬러] 중에서 선택. 보통은 캔버스를 작성
할 때 설정한 기본표현색으로 설정되어 있다.

👉 레이어 편집에 필요한 조작

→ 편집 중인 레이어

[레이어] 팔레트에서 레이어 중 하나를 선택하면 펜 아이콘
이 표시되는데, 그 레이어에 그림을 그리거나 레이어의 내
용을 편집할 수 있게 된다.

펜 아이콘

→ 레이어 순서 변경

[레이어] 팔레트에서 위에 있는 레이어의 이미지가, 캔버스
에서는 앞쪽으로 표시된다. 레이어의 순서를 변경할 때는
[레이어] 팔레트에서 레이어를 드래그&드롭 한다.

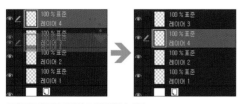

드래그&드롭으로 레이어 순서를 바꿀 수 있다.

태블릿, 스마트폰 버전에서는 레이어 오른쪽에
있는 세줄 표시를 집어서 움직인다.

→ 레이어 복수 선택

복수의 레이어를 선택해서, 레이어의 순서를 한번에 바꾸
거나 삭제할 수 있다. 복수 선택은 Ctrl키+클릭으로 가능.
또한 줄지어 있는 레이어의 경우에는 위아래 끝 레이어를
Shift키+클릭으로 한번에 선택할 수 있다.

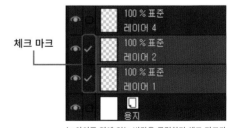

체크 마크

눈 아이콘 옆에 있는 빈칸을 클릭하면 체크 마크가
표시된다. 이것을 반복해서 복수의 레이어를 선택할
수 있다.

→ 레이어 복제

[레이어] 메뉴→[레이어 복제]로 편집 중인 레이어를 복제
한다. 복수의 레이어를 선택한 경우에는 복수의 레이어를
복제한다.

→ 레이어 결합

여러 레이어를 [아래 레이어와 결합]이나 [표시 레이어 결합] 등으로 결합할 수 있다.

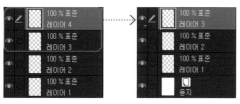

아래 레이어와 결합

[레이어] 메뉴→[아래 레이어와 결합]으로 편집 중인 레이어를 아래 레이어와 결합한다. 레이어 이름은 아래 레이어의 이름이 된다.

표시 레이어 결합

[레이어] 메뉴→[표시 레이어 결합]으로 표시 중인 레이어를 결합한다.

선택 중인 레이어 결합

복수의 레이어를 선택하고 [레이어] 메뉴→[선택 중인 레이어를 결합]으로, 복수 선택한 연속된 레이어를 결합한다.

화상 통합

[레이어] 메뉴→[화상 통합]은 모든 레이어를 하나로 만들어버린다. 화상 통합을 하면 레이어별로 편집할 수 없게 되니까 주의하자.

→ 레이어 폴더

레이어가 많은 경우에는 종류별로 레이어 폴더에 정리해두면 관리하기 쉽다.

신규 레이어 폴더

레이어 폴더 작성

레이어 폴더는 [레이어] 팔레트에서 아이콘을 클릭해서 작성하면 좋다. 또한 [레이어] 메뉴→[신규 레이어 폴더]에서도 작성할 수 있다.

→ 레이어 마스크

레이어 마스크는 이미지를 부분적으로 마스크(가리기)할 수 있는 기능. 마스크 범위는 [펜]이나 [지우개] 등 그리기 계열 도구로 편집할 수 있다.

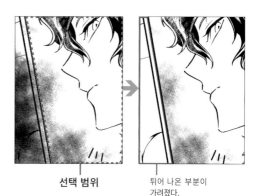

선택 범위

튀어 나온 부분이 가려졌다.

레이어 마스크 작성

선택 범위를 작성하고 [레이어] 팔레트에서 [레이어 마스크 작성]을 클릭하면, 선택한 범위의 바깥 영역이 마스크 된다. 위 그림에서는 배경의 연기를 마스크했다.

레이어 마스크 섬네일

마스크 범위를 편집할 때는 레이어 마스크 섬네일을 선택한다.

BASIC

10

CLIP STUDIO PAINT EX 의 기본

그리기색의 선택

색을 만드는 방법과 이미지에 있는 색에서 그리기색을 추출하는 방법을 배워보자.

👉 컬러 아이콘

그리기색은 컬러 아이콘에서 확인할 수 있다. 컬러 아이콘은 [도구] 팔레트나 [컬러써클] 팔레트에 있다.

→ 컬러의 선택

컬러 아이콘에는 메인 컬러, 서브 컬러, 투명색이 있
고, 그 색들을 바꿔가면서 작업할 수 있다. 선택한 컬
러 주위에는 하늘색 테두리가 생긴다.

메인 컬러
기본적으로 메인 컬러를 그리
기색으로 삼아 작업한다.

서브 컬러
자주 사용하는 색을 서브 컬
러로 설정해두면 편리하다.

투명색
투명색을 선택해서 그린
부분은 투명해진다.

👉 컬러써클 팔레트

[컬러써클] 팔레트에서는 색조·채도·명도(또는 휘도)를 조정해서 그리기색을 작성할 수 있다.

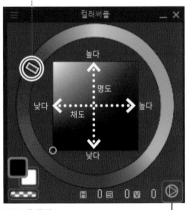

HSV 색 공간
색조(H) 채도(S) 명도(V)로 구성된 색 공간.

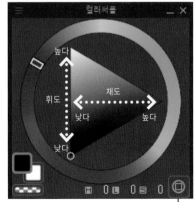

HLS 색 공간
색조(H) 휘도(L) 채도(S)로 구성된 색 공간.

HSV 색 공간/HLS 색 공간 전환
클릭하면 색을 정하는 방식을 변경한다. 초기 상태는 HSV 색 공간.

색조
빨강, 파랑, 노랑… 등 색의 종류, 양
상을 색조라고 한다. 링으로 색조를
조정할 수 있다.

채도
색의 선명한 정도. 사각(삼각) 에어
리어 오른쪽으로 갈수록 채도가 높
고 왼쪽으로 갈수록 낮다.

명도
색의 밝은 정도. 사각 에어리어 위쪽
으로 갈수록 명도가 높고 아래쪽으
로 갈수록 낮다.

휘도
빛의 밝은 정도를 뜻하지만, 명도와
다르게 검정이 0%, 순색이 50%가
된다. 가장 휘도가 높은 100%인 색
은 흰색.

 무채색 만드는 방법

무채색이란 흰색, 검정, 회색을 뜻한다.
[컬러써클] 팔레트에서는 포인트를 왼쪽 끝으로 이동하면 채도가 0인 무채색이 된다.
또한 [컬러 세트] 팔레트의 일람에서 검정이나 흰색 등을 선택해도 된다.

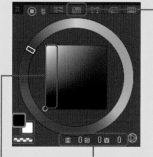

[컬러 세트] 팔레트는 [컬러써클] 팔레트와 같은 팔레트 독에 있다.

[컬러 세트] 팔레트의 [표준 컬러 세트]에서는 일람의 가장 윗줄이 무채색이다.

무채색은 포인터를 왼쪽 끝으로. 가장 왼쪽 아래(채도=0, 명도=0)면 검정이 된다.

색조(H)·채도(S)·명도(V) 수치는 아래에 표시된다.

스포이트 도구

[스포이트] 도구는 캔버스에 있는 색을 추출할 수 있다.

Shortcut key

스포이트
Alt

※ 펜, 연필, 붓, 에어브러시, 데코레이션, 지우개 도구 선택 시.

→ 표시색 추출

캔버스에 표시된 색을 추출해서 그리기색으로 사용한다.

→ 레이어에서 색을 추출

편집 중인 레이어의 그리는 부분 색을 추출해서 그리기색으로 사용한다.

POINT

▶ 일반적으로는 [표시색 추출]을 사용하고, 특정 레이어의 색을 추출하고 싶을 때만 [레이어에서 색을 추출]을 사용하면 좋다.

→ 캔버스에서 색을 추출

1 [스포이트] 도구를 선택하고 캔버스 위에 그린 일러스트 중에서 그리기색으로 사용하고 싶은 부분을 클릭한다.

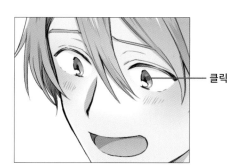

클릭

2 [스포이트] 도구에서 취득한 색이 그리기색이 됐다. 컬러 아이콘에서 확인하자.

그리기색이 됐다.

BASIC

11 | CLIP STUDIO PAINT EX 의 기본
캔버스 표시 조작

쾌적한 작업을 위해, 캔버스 표시 조작을 알아두자.

돋보기 도구로 표시를 확대 축소

[돋보기] 도구에서는 화면 표시를 확대·축소할 수 있다.

줌 인

[돋보기] 도구는 캔버스를 클릭할 때마다 표시가 전환된다. [줌 인]은 클릭할 때마다 확대, [줌 아웃]은 클릭할 때마다 축소된다.

드래그로 확대·축소 표시

[돋보기] 도구를 사용할 때는 오른쪽 드래그로 확대, 왼쪽 드래그로 축소할 수 있다.

오른쪽 드래그로 확대

왼쪽 드래그로 축소

손바닥 도구로 표시 위치를 바꾸자

[이동] 도구→[손바닥] 보조 도구는 캔버스의 표시 위치를 움직일 수 있다.

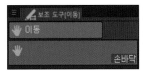

캔버스 표시를 확대했을 때는 작업하기 편하도록 [손바닥]으로 표시 위치를 움직이면 좋다.

Shortcut key

손바닥

Space

다른 도구를 사용하는 중이라도 Space 키를 누르고 있는 동안에는 [손바닥]을 사용할 수 있다.

CLIP STUDIO PAINT **EX**

☞ 표시 메뉴

[표시] 메뉴를 이용해서 확대·축소 표시와 화면 표시를 회전·반전할 수 있다.

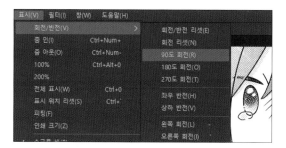

Shortcut key

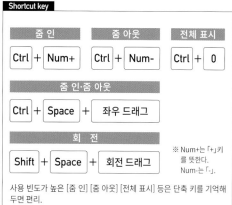

줌 인	줌 아웃	전체 표시
Ctrl + Num+	Ctrl + Num-	Ctrl + 0

줌 인·줌 아웃

Ctrl + Space + 좌우 드래그

회 전

Shift + Space + 회전 드래그

※ Num+는 「+」키를 뜻한다.
Num-는 「-」.

사용 빈도가 높은 [줌 인] [줌 아웃] [전체 표시] 등은 단축 키를 기억해 두면 편리.

☞ 내비게이터 팔레트

[내비게이터] 팔레트는 캔버스 표시를 직감적으로 편집할 수 있는 팔레트다.

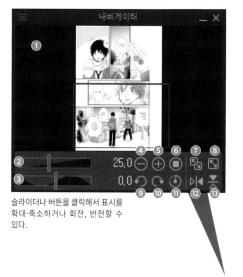

슬라이더나 버튼을 클릭해서 표시를 확대·축소하거나 회전, 반전할 수 있다.

❶이미지 프리뷰
편집 중인 이미지가 표시된다. 빨간 틀은 캔버스 표시 범위를 뜻한다. 빨간 틀을 드래그하면 캔버스 표시 범위가 달라진다.

❷확대·축소 슬라이더
확대 배율 조정 슬라이더.

❸회전 슬라이더
표시 각도 조정 슬라이더.

❹줌 아웃
클릭할 때마다 축소표시한다.

❺줌 인
클릭할 때마다 확대 표시한다.

❻100%
이미지를 100%로 표시.

❼피팅
설정하면 윈도우에 맞춰서 전체 표시되고, 윈도우 폭에 연동하게 된다.

❽전체 표시
전체 표시한다. 윈도우 폭을 바꿔도 연동하지 않는다.

❾왼쪽 회전
캔버스를 왼쪽으로 회전해서 표시한다.

❿오른쪽 회전
캔버스를 오른쪽으로 회전해서 표시한다.

⓫회전 리셋
캔버스 표시를 회전시킨 경우, [회전 리셋]으로 원래대로 되돌린다.

⓬좌우 반전
캔버스 표시를 좌우 반전한다. 원래대로 되돌리려면 다시 한 번 클릭한다.

⓭상하 반전
캔버스 표시를 상하 반전한다. 원래대로 되돌리려면 다시 한 번 클릭한다.

12

선택 범위의 기본

선택 범위란 편집 부분을 한정할 수 있는 기능. 부분적으로 그리거나 가공하고 싶을 때 사용하자.

👉 선택 범위 메뉴

기본적인 선택 범위 조작은 [선택 범위] 메뉴에서 할 수 있다.

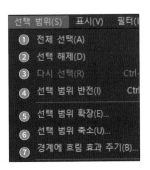

❶ **전체 선택**
캔버스 전체를 선택한다.

❷ **선택 해제**
선택 범위를 해제한다.

❸ **다시 선택**
해제한 선택 범위를 다시 선택한다.

❹ **선택 범위 반전**
선택 범위가 반전돼서 범위가 아니었던 부분이 선택 범위가 된다.

❺ **선택 범위 확장**
선택 범위를 넓힌다. 확장하는 값은 수치로 지정 가능.

❻ **선택 범위 축소**
선택 범위를 좁힌다. 축소하는 값은 수치로 지정 가능.

❼ **경계에 흐림 효과 주기**
선택 범위의 경계에 흐림 효과를 준다. [흐림 효과 범위]에서 수치를 지정할 수 있다.

👉 선택 범위 도구

[선택 범위] 도구에 있는 보조 도구로 다양한 모양의 선택 범위를 작성할 수 있다.

※여기서는 설명을 위해 선택 범위를 붉은색으로 표시했다.

직사각형 선택
드래그 조작으로 직사각형 선택 범위를 작성한다. 드래그하는 중에 Shift 키를 누르고 있으면 정사각형이 된다.

타원 선택
드래그 조작으로 타원형 선택 범위를 작성한다. 드래그하는 중에 Shift 키를 누르고 있으면 정원이 된다.

올가미 선택
프리 핸드로 선택 범위를 작성한다.

꺾은선 선택

클릭을 반복해서 만드는 「꺾은선」으로 선택 범위를 작성한다.

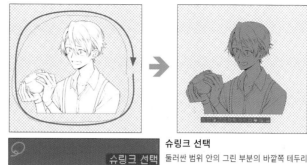

슈링크 선택

둘러싼 범위 안의 그린 부분의 바깥쪽 테두리로 선택 범위를 작성한다.

선택 펜

펜으로 그리는 것처럼 선택 범위를 작성한다.

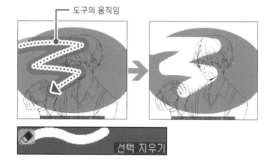

도구의 움직임

선택 지우기

지우개로 지우는 감각으로 선택 범위를 삭제한다.

👉 선택 범위 런처

선택 범위 아래에 표시되는 선택 범위 런처에서는, 각 버튼으로 다양한 조작을 할 수 있다.

(※스마트폰 버전에서는 일부 아이콘이 표시되지 않는다.)

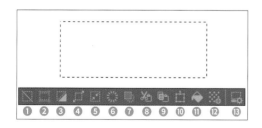

❶선택 해제
선택 범위를 해제한다.

❷캔버스 사이즈를 선택 범위에 맞추기
버스 사이즈가 선택 범위 크기로 변경된다.

❸선택 범위 반전
선택 범위를 반전해 선택하지 않은 영역을 선택 범위로 만든다.

❹선택 범위 확장
선택 범위를 확장 폭을 설정해서 확장한다.

❺선택 범위 축소
선택 범위를 축소 폭을 설정해서 축소한다.

❻삭제
선택 범위 안쪽 부분을 지운다.

❼선택 범위 이외 지우기
선택 범위 이외의 부분을 지운다.

❽잘라내기+붙여넣기
선택 범위를 복사한 뒤에 지우고, 신규 레이어에 붙여넣는다.

❾복사+붙여넣기
선택 범위를 복사하고 신규 레이어에 붙여넣는다.

❿확대/축소/회전
선택 범위를 확대/축소/회전한다.

⓫채우기
선택 범위를 채운다.

⓬신규 톤
선택 범위에 톤을 붙인다.

⓭선택 범위 런처 설정
선택 범위 런처에 버튼을 추가할 수 있다.

선택 범위 추가와 부분 해제

[선택 범위] 도구를 사용할 때 [도구 속성] 팔레트에 있는 [작성 방법]을 설정해서 선택 범위를 추가하거나 부분적으로 해제할 수 있다.

❶ 신규선택
초기 설정. 이미 선택 범위를 작성한 경우, 그것을 해제하고 새로운 선택 범위를 작성한다.

❷ 추가 선택
이미 있는 선택 범위에 추가한다.

❸ 부분 해제
선택 범위를 부분적으로 해제한다.

❹ 선택 중을 선택
이미 있는 선택 범위와 겹쳐지는 부분만 선택 범위가 된다.

자동 선택

[자동 선택] 도구는 색을 기준으로 선택 범위를 만든다. 선이 닫힌 영역을 선택 범위로 사용하면 편리하다.

→ 선화에서 선택 범위를 만들기

선이 닫힌 영역이 선택 범위가 된다. 틈이 있으면 선택 범위가 원하는대로 작성되지 않는다.
자동 선택이 마음대로 안 되는 경우에는 선에 틈이 있는지 찾아보는 것이 좋다.

※설명을 위해 선택 범위를 붉은색으로 표시했다.

선이 닫혀 있다.

선이 닫히지 않았다.

→ 자동 선택 보조 도구

[자동 선택] 도구의 보조 도구는 어느 레이어의 선과 색을 자동 선택했는지에 따라 구분해서 사용할 수 있다. 편집 중인 레이어의 선과 색을 기준으로 자동 선택하고 싶은 경우에는 [편집 레이어만 참조 선택]을 사용.
다른 레이어에 그린 선이나 색을 기준으로 자동 선택을 하고 싶을 때는, [다른 레이어 참조 선택]을 선택하면 된다.

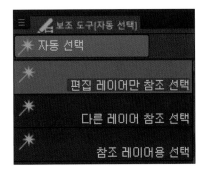

→ 자동 선택 도구 속성

❶ 인접 픽셀 선택

설정하면 클릭한 부분의 색과 인접한 같은 색 부분이 선택 범위가 된다. 끄면 레이어에 있는 같은 색이 전부 선택 범위가 된다.

❷ 틈 닫기

설정하면 작은 틈을 닫은 것으로 간주하고 자동 선택할 수 있다.

클릭

틈

❸ 색의 오차

어디까지 같은 색으로 판정할지를 설정할 수 있다.

❹ 영역 확대/축소

작성하는 선택 범위를 확장, 또는 축소한다.

영역 확대/축소 ON

영역 확대/축소 OFF

[영역 확대/축소]를 OFF로 하면 선 주변에 칠해지지 않은 부분이 줄처럼 생기는 경우가 있다.

❺ 복수 참조

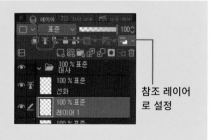

복수 참조 ⓐ ⓑ ⓒ ⓓ

ⓐ 모든 레이어

모든 레이어를 참조한다.

ⓑ 참조 레이어

참조 레이어를 참조한다. 참조 레이어는 [레이어] 팔레트에서 설정할 수 있다.

ⓒ 선택된 레이어

레이어를 복수 선택한 경우 선택한 레이어를 참조한다.

ⓓ 폴더 내 레이어

편집 중인 레이어와 같은 폴더에 있는 레이어를 참조한다.

💡 참조 레이어

참조 레이어를 설정해서 자동 선택이나 채우기의 대상 레이어를 한정할 수 있다. 참조 레이어는 [레이어] 팔레트에서 설정한다.

자세한 사용 방법은 →P.128

참조 레이어로 설정

13

CLIP STUDIO PAINT EX 의 기본

이미지 변형

여기서는 이미지를 변형하는 기본 조작에 대해 설명한다.

👉 확대/축소/회전

[편집] 메뉴→[변형]→[확대/축소/회전]을 선택하면 편집 중인 레이어에 있는 이미지를 확대·축소하거나 회전할 수 있다. 여기서는 설명하지 않지만, 그 외에도 격자 모양 핸들로 변형하는 [메쉬 변형] 등이 있다.

메쉬 변형으로 옷 무늬 그리기 →P.144

→ 확대·축소

사각형 핸들들을 드래그하면 종횡비를 유지한 채 확대·축소한다.

핸들

→ 이동

프레임 안에 마크가 있는 부분에서 드래그 하면 이미지가 이동한다.

→ 회전

프레임 주위에 🖱 마크가 있는 부분에서 드래그하면 회전한다. Shift 키를 누른 채 드래그하면 45도 단위로 회전할 수 있다.

확정과 취소
변형을 확정할 때는 [확정]을 클릭하거나 Enter 키를 누른다.
[취소]를 클릭하면 변형 전 상태로 돌아간다.

👉 자유 변형

[편집] 메뉴→[변형]→[자유 변형]은 이미지를 일그러트리는 변형이 가능.

사각형 핸들들을 드래그한 방향으로 화상이 일그러지면서 변형된다.

Shift 키를 누른 채 조작하면 수직·수평 방향으로 드래그할 수 있다.

👉 왜곡

[편집] 메뉴→[변형]→[왜곡]은 가이드 선 방향에 따라 핸들을 이동할 수 있다. 가이드 선 중앙의 핸들을 드래그하면 변까지 같이 이동한다.

👉 좌우·상하 반전

[편집] 메뉴→[변형]에 있는 [좌우 반전]이나 [상하 반전]으로 이미지를 반전할 수 있다.

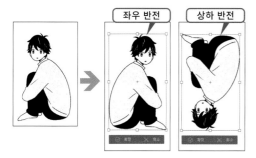

👉 평행 왜곡

[편집] 메뉴→[변형]→[평행 왜곡]은, 변 전체를 가이드 선 방향에 따라서 이동시킬 수 있다.

👉 원근 왜곡

[편집] 메뉴→[변형]→[원근 왜곡]은, 핸들을 드래그 하면 같은 변의 반대쪽 핸들이 역방향으로 이동한다. 사각형 범위를 변형시키면 원근감을 준 것 같은 형태가 된다.

👉 문자 변형

텍스트 레이어의 문자는 [편집] 메뉴→[변형]에 있는 [회전]이나 [평행 왜곡] 등으로 변형할 수 있다.

💡 오브젝트 도구로 변형

텍스트 레이어를 [조작] 도구→[오브젝트]로 선택하면 핸들을 이용해 확대, 축소, 회전이 가능해진다.

BASIC

CLIP STUDIO PAINT EX 의 기본

14 스마트폰 버전에서 알아두면 좋은 조작
(iPhone/Galaxy/Android)

※ 원서의 내용은 CLIP STUDIO EX 1.10.7 버전 기준, 스마트폰 버전의 한국어판 스크린샷은 3.0.0 버전을 기준으로 편집 및 검증함.
※ 이 책의 내용은 Ver. 2.0 이후의 버전과는 사용 버전 및 언어 환경의 차이로 일부 충돌하는 부분이 존재할 수 있음.

스마트폰 버전의 인터페이스는 PC 버전과 크게 다르다. 사용하고 싶은 기능의 위치를 알아두자.

👉 인터페이스

도구, 브러시 크기 설정, 각종 팔레트의 위치를 기억해두자.

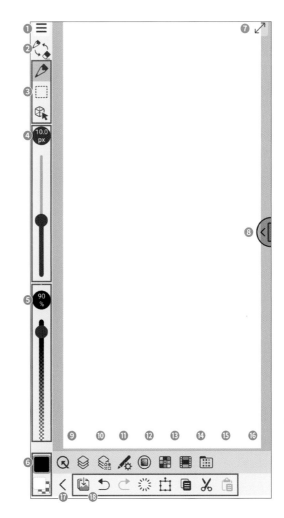

❶메뉴
메뉴가 표시된다.

❷지우개로 전환
선택한 도구와 [지우개] 도구를 전환한다.

❸ 도구 선택
도구나 보조 도구를 선택한다.

❹브러시 크기
브러시 크기를 변경한다.

❺불투명도
브러시의 불투명도를 변경한다.

❻컬러 아이콘
탭하면 그리기색을 바꿀 수 있다.

❼캔버스 표시 버튼
캔버스만 표시할 수 있다. 화면을 넓게 사용하고 싶을 때 좋다.

❽에지 키보드 표시 전환 버튼
에지 키보드를 사용하면 [Space] [Shift] 등의 키를 조작할 수 있다.

❾퀵 액세스
편리한 기능을 등록할 수 있다.

❿레이어
[레이어] 팔레트를 표시한다.

⓫레이어 속성
[레이어 속성] 팔레트를 표시한다.

⓬ 도구 속성
[도구 속성] 팔레트를 표시한다.

⓭컬러써클
[컬러써클] 팔레트를 표시한다.

⓮컬러 세트
[컬러 세트] 팔레트를 표시한다.

⓯컬러 히스토리
[컬러 히스토리] 팔레트에 사용했던 색의 기록이 표시된다.

⓰소재
[소재] 팔레트를 표시한다.

⓱닫기 버튼
열려 있는 캔버스를 닫는다.

⓲커맨드 바
[저장]이나 [다시 실행] [실행 취소] 등의 기능을 빠르게 실행할 수 있다.

 ## 숨겨진 메뉴·팔레트

→ 메뉴

탭하면 메뉴가 표시된다. PC 버전의 상단에 있는 메뉴와 애플리케이션의 환경 설정 등을 하는 [앱 설정]을 조작할 수 있다.

→ 보조 도구 선택

[도구 선택]에서 선택한 툴을 탭하면 다른 툴과 서브 툴을 선택할 수 있게 된다.

 Galaxy/Android 버전에서 할 수 있는 것

Galaxy 버전에서는 에어 액션에 [좌우 반전]이나 [다시 실행]등의 조작을 할당할 수 있다. 에어 액션이란 Galaxy 단말기에 포함된 S펜을 사용해서 단말기를 건드리지 않고 다양한 조작을 하는 기능.
또한 필압에 대응하지 않는 Android 스마트폰에 Wacom One 액정 태블릿이나 Wacom Intuos 등의 펜 태블릿을 연결하면 필압을 반영하면서 그릴 수 있게 된다.

팔레트 바 커스터마이즈

초기 설정에서 등록되지 않은 팔레트는 팔레트 바에 등록하면 불러낼 수 있다.

1 [메뉴]→[앱 설정]→[팔레트 바 설정]을 선택.

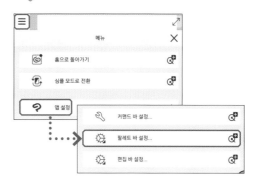

2 [팔레트 바 설정] 대화창에서 체크 박스에 체크한 팔레트가 팔레트 바에 추가된다.

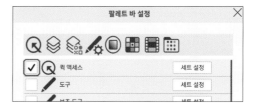

등록한 아이콘이 숨겨져 있는 경우에는 바를 스와이프하면 표시된다.

저장 방법

[커맨드 바]에 있는 [저장]을 탭한다. 또는 [닫기] 버튼을 탭하면 저장 여부를 묻는 화면으로 넘어가고, 거기서 저장할 수 있다.

닫기 저장

태블릿 버전에서 알아두면 좋은 조작
(iPad/Galaxy/Android/Chromebook)

※ 원서의 내용은 CLIP STUDIO EX 1.10.7 버전 기준, 태블릿 버전의 한국어판 스크린샷은 3.0.0 버전을 기준으로 편집 및 검증함.
※ 이 책의 내용은 Ver. 2.0 이후의 버전과는 사용 버전 및 언어 환경의 차이로 일부 충돌하는 부분이 존재할 수 있음.

태블릿 버전의 조작 설정과 저장 방법을 알아보자.

 펜 설정

단말 전용 펜으로 그릴 경우에는 손가락과 펜으로 다른 조작을 할 수 있는 상태인지 확인하자. [커맨드 바]에 있는 [손가락과 펜에서 다른 도구를 사용]을 탭해서 ON 상태로 해두면 된다.

초기 설정에서는 아래 조작으로 되어 있다.

손바닥 도구	한 손가락으로 스와이프
스포이트 도구	한 손가락으로 길게 누르기

커맨드 바에서 [손과락과 펜에서 다른 도구를 사용]을 ON 상태로 해두면 손가락으로 특정한 조작을 할 수 있게 된다.

 터치 조작

터치 조작 설정을 변경할 수 있다.
[터치 제스처 설정]을 탭하거나, [CLIP STUDIO PAINT] 메뉴 →[환경 설정]을 열고 [터치 제스처] 카테고리에서 설정하자.

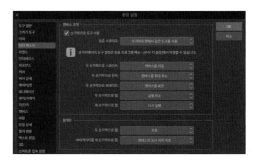

SNS에 작품 공유

[파일] 메뉴→[빠른 공유]를 선택하면 이용할 수 있는 서비스가 표시된다. 서비스를 선택하면 이미지를 자동으로 내보내서 공유한다.

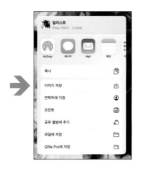

CLIP STUDIO 이용하기

커맨드 바에 있는 [CLIP STUDIO를 열기]를 탭하면 CLIP STUDIO 화면으로 전환된다. [작품 관리]를 표시하거나 소재 찾기, 질문 등 다양한 서비스를 이용할 수 있다..

CLIP STUDIO를 열기

☞ 작품 저장

iPad 버전과 Galaxy/Android/Chromebook 버전은 저장 방법이 다르다. 사용하는 단말기의 저장 방법을 확인하자.

→ iPad 버전

[파일] 메뉴→[저장]을 선택하면 파일 앱이 열리고, iPad 내부에 파일을 저장할 수 있다.

파일 저장 위치를 [나의 iPad]의 [Clip Studio]로 지정하면, 앱 안에
CLIP STUDIO 파일(.clip)을 저장할 수 있다. 앱 내부에 저장한 작품은
[작품 관리]에 표시된다.

→ Galaxy/Android/Chromebook 버전

[파일] 메뉴→[저장]으로 작품을 저장할 수 있다. Galaxy/Android/Chromebook 버전에서 저장한 작품은 [파일] 메뉴→[파일 조작/공유]에 들어가 있다. [파일 조작/공유]에서는 선택한 작품의 이름을 변경하거나 [공유]를 통해서 SNS에 업로드 할 수 있다.

CLIP STUDIO PAINT의 작업 폴더에 저장한 파일은, [파일 조작/공유] 창의
[메뉴]에서 단말기 내부 저장소로 복사해서 내보낼 수 있다. 또한 단말기 저
장 공간에 저장한 작품을 편집할 때도 [메뉴]를 통해서 불러오면 된다.

💡 여러 페이지 파일을 앱 밖으로 내보내기·가져오기

여러 페이지 작품 파일이나 일괄 내보내기 이미지 등, [파일 조작/공유]에 들어가 있는 여러 페이지 파일은 [내보내기]를
통해서 zip 파일로 압축해서 앱 밖으로 내보낼 수 있다.
외부에서 여러 페이지 작품을 불러올 때는 관리 파일(cmc)과 페이지 파일(clip)이 들어 있는 폴더를 통째로 zip 형식으
로 압축하고, [파일] 메뉴→[열기]→[가져오기]에서 zip 파일을 선택하면 불러올 수 있다.

BASIC

CLIP STUDIO PAINT EX 의 기본

16 클라우드 서비스로 작품 공유

※ 원서의 내용은 CLIP STUDIO EX 1.10.7 버전 기준, 스마트폰 버전의 한국어판 스크린샷은 3.0.0 버전을 기준으로 편집 및 검증함.
※ 이 책의 내용은 Ver. 2.0 이후의 버전과는 사용 버전 및 언어 환경의 차이로 일부 충돌하는 부분이 존재할 수 있음.

PC, 태블릿, 스마트폰에서 작품을 공유할 수 있다.

👉 클라우드 서비스

CLIP STUDIO의 클라우드 서비스를 이용하면, 여러 디바이스에서 작품이나 앱의 설정을 공유할 수 있다. PC에서 그린 작품을 태블릿이나 스마트폰에서도 편집할 수 있다.

✈ 작품관리

클라우드 서비스를 사용해서 작품을 관리할 때는 작품 관리 화면을 사용한다.
작품 관리 화면은 CLIP STUDIO의 [작품 관리]에서 표시된다. 작품을 일람으로 관리하는 [작품 관리]에 표시되는 작품은 클라우드 서비스에 업로드와 다운로드 할 수 있다.

스마트폰 버전
[닫기] 버튼으로 열려 있던 일러스트를 닫으면 [작품 관리]가 표시된다.

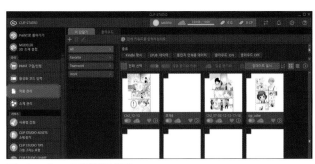

Windows/macOS·태블릿 버전

 클라우드 서비스에서 공유할 수 있는 작품

Windows/macOS 버전
컴퓨터에 저장된 CLIP STUDDIO PAINT로 편집한 모든 작품이 작품 관리 화면의 [이 단말기]에 표시된다.

Galaxy/Android/Chromebook 버전
[Clip Studio] 앱의 [파일 조작/공유]에 저장한 모든 작품이 작품 관리 화면의 [앱 내]에 표시된다.

iPad 버전/iPhone 버전
파일 App의 [Clip Studio] 앱의 저장소에 저장한 작품만이, 작품 관리 화면의 [앱 내]에 표시된다. 다른 곳에 저장한 작품은 작품 관리 화면에 표시되지 않는다.

클라우드 서비스로 작품을 공유하는 순서

→ 작품 업로드

작품을 업로드 할 때는 다음과 같은 순서로 진행한다.

 1 [로그인]에서 CLIP STUDIO 계정에 로그인하고 [작품 관리]→[이 단말기]를 탭.

POINT
▶ Windows/macOS 버전에서는 [이 단말기], 태블릿·스마트폰 버전에서는 [앱 내]를 선택한다.

2 공유하고 싶은 작품의 [동기화 전환]을 탭해서 ON 상태로 해주면 작품이 클라우드에 업로드된다.

동기화 전환

지금 바로 동기화

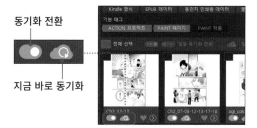

3 [동기화 전환]이 이미 ON으로 설정된 작품의 경우에는 [지금 바로 동기화]를 탭해서 작품을 업로드한다.

→ 다운로드한 작품을 편집

공유한 작품은 CLIP STUDIO의 [작품 관리]→[클라우드]에 있다. 여기서 작품을 열고 편집할 수 있다.

다운로드

공유한 작품을 다운로드하려면 CLIP STUDIO의 [작품 관리]→[클라우드]에서 작품을 선택하고, [신규 다운로드](또는 [덮어쓰기 다운로드])를 탭한다.

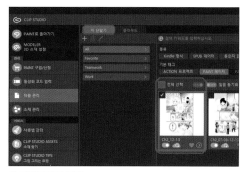

이 단말기에서 열기

다운로드한 작품을 편집할 때는 [이 단말기]에 있는 작품을 열자.

POINT
▶ 위쪽 [클라우드 바]에서 자동 동기화 설정이나 앱 설정을 백업·복원할 수 있다.

BASIC

17

CLIP STUDIO PAINT EX 의 기본

모노크롬 만화 완성까지

여기서는 인쇄용 흑백 만화를 제작하는 흐름을 알아보자.

Step 01 | 환경 설정과 캔버스 작성

1 인쇄를 전제로 하는 만화를 작성하려면, 작업 환경의 단위를 [mm]로 설정하면 좋다. 브러시 크기와 테두리 선 굵기 등을 mm 단위로 설정할 수 있어서, 크기를 가늠하기 쉽다.

[파일](macOS/iPad 버전은 [CLIP STUDIO PAINT])메뉴→[환경 설정]→[자/단위]에서 [길이 단위]를 [mm]로 설정.

단위 설정 →P.73

2 [파일] 메뉴→[신규]에서 신규 캔버스를 작성한다. [작품 용도]는 [코믹]을 선택.

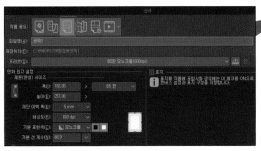
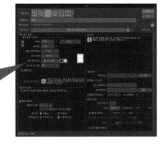

[신규] 창에서 크기와 페이지 수를 설정한다. 여기서는 B5 사이즈 동인지용 캔버스를 작성하기 위해, [프리셋]에서 [B5판 모노크롬(600dpi)]를 선택.

원고용지작성 →P.60

Step 02 | 콘티·대사 넣기

1 짧은 시간에 그리는 간단한 그림(러프)으로 컷 나누기와 구도 등을 대략적으로 정해간다. 만화 세계에서는 대사와컷 나누기, 구도 등을 정하는 러프를 콘티라고 한다.

신규 래스터 레이어에 [연필] 도구 등의 다루기 편한 도구로 그리자.

 텍스트를 넣는 타이밍

콘티 단계에서 [텍스트] 도구로 대사를 넣어주면 나중에 말풍선을 그릴 때 크기 등을 가늠하기 쉬워진다.

단, 콘티 단계에서는 손으로 대사를 쓰는 사람, 콘티는 실물 종이에 그리는 사람도 많다. 그 경우에는 [텍스트] 도구로 대사를 넣는 작업은 펜선을 그린 이후 등에 한다.

 대사는 [텍스트] 도구에서 클릭하고 문자를 입력한
다. ❶에서 그린 러프의 레이어는 나중에 비표시로
하지만, 텍스트 레이어의 대사는 완성할 때까지 남
는다.

입력한 문자는 표시되는
핸들을 이용해 크기를 바
꾸거나 드래그해서 위치를
바꿀 수 있다.

대사 입력과 편집 →P.118

 콘티를 작성했으면 [레이어 속성] 팔레트에서 [레이어 컬러]
를 ON으로 설정해서 색을 바꿔주면, 이후 밑그림과 펜선
(펜을 이용해 깔끔하게 그리기) 작업이 편해진다.

밑그림

 콘티를 바탕으로, 꼼꼼하게 밑그림을 그린다. 도구
는 무난한 [연필] 도구를 추천.

2 밑그림을 그렸으면 [레이어 컬러]를 ON으로 설정해서 색을 바꾼다. 이렇게 하면 펜선과 밑그림의 선을 혼동하지 않게 된다.

밑그림 레이어의 불투명도를 낮추면 펜선 그리기가 더 편해진다.

콘티 레이어는 눈 아이콘을 클릭해서 비표시한다.

밑그림 레이어가 여러 개 있을 경우에는 레이어 폴더로 모아준다.

밑그림 설정 →P.84

 Step **04** 컷 나누기

1 컷을 작성한다. [레이어] 메뉴→[신규 레이어]→[컷 테두리 폴더]를 선택. [신규 컷 테두리 폴더] 창에서 [선 두께]를 정하고 [OK]를 클릭.

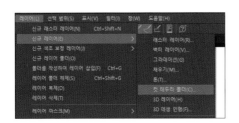

컷 만들기 →P.100

2 작성한 컷은 [컷 테두리] 도구→[컷 테두리 나누기] 그룹에 있는 보조 도구로 나눠준다. 여기서는 [컷선 분할]을 사용했다.

컷 작성 순서 →P.100

컷의 폭과 컷선은 [조작] 도구→[오브젝트]에서 편집할 수 있다.

컷 편집 →P.104

펜선

 1 컷 폴더 안에 레이어를 작성. [펜] 툴로 펜선을 그린다. 여기서는 [G펜]을 선택 했다.

펜선 테크닉 →P.92

 2 선이 복잡해서 작업하기 힘들 때는 인물이나 배경 등 으로 레이어를 구분하자. 레이어가 많아지면 레이어 폴 더를 작성해서 관리하면 좋다.

레이어와 레이어 폴더는 이름 칸을 더블 클릭해서 이름을 변 경할 수 있다. 알기 쉬운 이름 으로 해두면 정리하기 편해 진다.

 3 말풍선을 그린다. 펜 터치를 살리고 싶을 때는 [펜] 도구로 그린다.

그러면
약속해
주십시오

→

그러면
약속해
주십시오

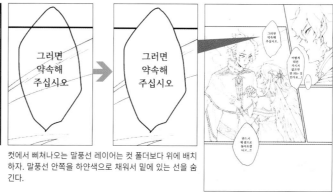

컷에서 삐쳐나오는 말풍선 레이어는 컷 폴더보다 위에 배치 하자. 말풍선 안쪽을 하얀색으로 채워서 밑에 있는 선을 숨 긴다.

도구와 소재로도 말풍선을 작성할 수 있다. 자세한 것은 →P.112

자를 활용해서 효과선을 그리자. 여기서는 [자 작성] 도구→[특수 자]로 파편이 떨어지는 움직임을 표현하는 효과선을 그렸다.

자를 작성하면 보라색 선으로 표시된다.

[자 작성] 도구→[특수 자]를 선택하고 [도구 속성] 팔레트에서 [평행선]으로 설정. 자 방향에 평행한 선을 그을 수 있게 된다.

효과선 그리기 →P.122

효과음 등의 의성어는 [마커] 도구를 사용하면 다른 펜과 차별화할 수 있다.

손글씨 그리기 →P.126

Step 06 먹칠·톤

[레이어] 팔레트에서 [신규 래스터 레이어]를 클릭해서 래스터 레이어를 작성. [채우기] 도구→[다른 레이어 참조]로 먹칠을 해나간다.

선이 막혀 있는 영역을 클릭해서 먹칠을 해줄 수 있다.

먹칠 하기 →P.128

선이 막혀 있는 영역을 클릭해서 먹칠을 해줄 수 있다.

2 흑백 만화에서는 중간조 색을 톤으로 표현한다. [자동 선택] 도구→[다른 레이어 참조 선택]에서 톤을 붙이고 싶은 곳을 선택하고, 선택 범위 런처의 [신규 톤]에서 톤을 붙일 수 있다.

신규 톤

[간이 톤] 창에서 톤의 농도 등을 설정하고 [OK]를 클릭하면 톤이 붙여진다.

톤 붙이기 →P.130

3 그라데이션 톤은 [그라데이션] 도구에 있는 [만화용 그라데이션]에서 드래그해서 작성한다.

↓

그라데이션 톤 →P.138

완성!

데이터 다운로드

18

CLIP STUDIO PAINT EX 의 기본

컬러 만화 완성까지

여기서는 세로 스크롤 만화를 예로, 컬러 만화 제작 방법을 알아보자.

Step 01 세로 스크롤 만화(웹툰)의 캔버스 설정

1 [파일] 메뉴→[신규]에서 신규 캔버스를 작성. [작품 용도]에서 [웹툰]을 선택하면 세로 스크롤 만화 형식으로 원고용지를 만들 수 있다. 세로 스크롤 만화는 스마트폰으로 보기 쉬운 포맷이다. 크기는 [단위]를 [px]로 설정하거나 프리셋 중에서 선택하면 된다.

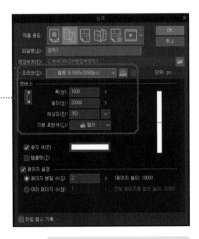

사이즈 프리셋에서 [웹툰 5(1600×20000px)]를 선택했다.

세로 스크롤 만화 원고용지 →P.65

Step 02 컷 나누기와 펜선

1 콘티·밑그림에서 컷 나누기, 대사를 정한다. 작례에서는 콘티, 밑그림 모두 [연필] 도구×[진한 연필]을 사용했다.

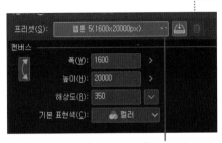

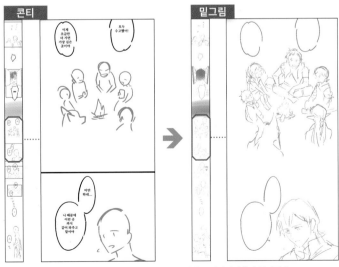

콘티에서 구도와 컷 나누기, 대사를 생각하고 밑그림을 거쳐 본격적인 작화에 들어간다.
세로 스크롤 형식 만화는 Document 사이즈가 세로로 긴 것이 특징.

2 [컷 테두리] 도구→[직사각형 컷] 등으로 컷을 만든다. 세로 스크롤 형식에서는 일반적으로 컷과 컷 사이를 크게 떨어뜨리는 경우가 많고 일정하지 않은 경우가 많기 때문에, 한 컷씩 [조작] 도구→[오브젝트]로 크기와 단위 등을 편집한다.

컷 만들기 →P.100
컷 편집 →P.104

3 선화용 레이어를 작성하고 [펜] 도구→[리얼 G 펜]으로 펜선을 그린다. 컬러 원고에서는 선화 색을 마음대로 써도 되지만, 작례에서는 검정색으로 그렸다.

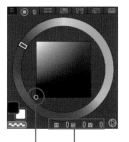

왼쪽 아래 끝으로 포인트를
이동해서 검정색을 선택.

검정은 S(채도)=0, V(명도)=0이다.

펜선 테크닉 →P.92

💡 **세로로 긴 화면을 의식**

[웹툰]에서 작성하는 세로 스크롤 만화 형식은, 스마트폰에서 읽기 쉽도록 발전한 형식. 기본적으로 화면을 아래쪽으로 스크롤해서 읽으니까, 컷 나누기도 세로 방향으로 공간을 만들거나 세로로 길고 큰 그림을 보여주는 연출을 의식하는 것이 좋다.

스마트폰에서는 그림의 붉은 테두리 부분이
표시된다.

 [말풍선] 도구→[곡선 말풍선]으로 말풍선을 작성. [말풍선 꼬리]로 말풍선의 꼬리를 만들 수 있다.

[곡선 말풍선]은 클릭을 반복하며 선을 이어줘서 말풍선을 만든다.

[말풍선 꼬리]로 드래그 해주면 말풍선에 꼬리가 생긴다.

말풍선과 꼬리는 [조작] 도구→[오브젝트]에서 모양과 크기를 바꿀 수 있다.

말풍선 그리기 →P.112

Step 03 밑칠

 채색용 레이어를 작성하고 부분별로 밑칠을 한다. 밑칠이란 채색의 베이스가 되는 색칠을 말한다. [채우기] 도구→[다른 레이어 참조]로 칠해나간다.

선에 틈새가 있는 자잘한 부분은 [펜] 도구로 칠해주자.

선이 닫혀 있는 영역은 [다른 레이어 참조]로 클릭해주면 빠르게 칠할 수 있다.

밑칠로 색 구분 →P.164

칠해지지 않은 부분은 [채우기] 도구→[덜 칠한 부분에 칠하기]로 메우는 것처럼 칠한다.

Step 04 채색

1 채색 방법은 다양한데, 여기서는 [에어브러시] 도구나 [붓] 도구를 이용해서 그림자를 그린다. 밑칠 위에 레이어를 작성하고, [아래 레이어에서 클리핑]하면 밑칠에서 삐져나오지 않고 겹쳐서 칠할 수 있다.

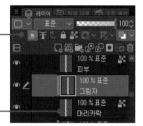

아래 레이어에서 클리핑

머리카락 밑칠

칠한 부분

[에어브러시] 도구→[부드러움]으로 머리카락의 그라데이션을 그렸다.

클리핑

[아래 레이어에서 클리핑]하는 레이어는 여러 개를 작성할 수 있다. 이 경우 위에 두 개가「머리카락」레이어에서 클리핑 된다.

> 삐져나오지 않게 칠하기 →P.165
> 붓 도구 →P.168

거기에 [붓] 도구→[투명 수채]로 그림자를 칠했다.

2 배경의 그라데이션에도 [아래 레이어에서 클리핑]을 활용한다. 그라데이션 위에 색이 다른 그라데이션을 또 칠해서, 보다 복잡한 색으로 만들 수 있다.

하늘색 그라데이션을 칠한 레이어 위에, [아래 레이어에서 클리핑]한 레이어를 작성하고 보라색 그라데이션을 추가했다.

3 하이라이트를 넣어서 광택감을 준다. 밑칠보다 확실하게 밝은색을 사용하자. 눈에 하이라이트를 넣어주면 인상이 크게 달라진다.

4 합성 모드로 색의 효과를 추가한다. 여기서는 위에 [오버레이]로 설정한 레이어를 만들고, 거기에 색을 칠했다. 모닥불에는 오렌지색을 밝게 합성했다.

합성 모드는 레이어간의 색을 합성해서 다양한 효과를 연출하는 기능.

그려진 부분

합성 모드로 색을 합성 →P.170

Step 05 마무리

1 칠한 색을 나중에 조정하고 싶을 때는 색 조정에서 대비나 색감을 조정한다. 색조 보정 레이어는 보정한 뒤에도 수치를 변경할 수 있어서 편리하다.

[레이어] 메뉴→[신규 색조 보정 레이어]에서 다양한 색조 보정 레이어를 만들 수 있다. 색조 보정 레이어는 아래 레이어의 색을 보정한다.

색조 보정 레이어 →P.174

2 [텍스트 도구]로 대사를 넣는다. 러프나 밑그림의 레이어를 비표시 하는 것을 잊지 않도록. 마지막으로 확인해서 수정할 곳이 없으면 완성.

대사 입력과 편집 →P.118
웹툰 내보내기 →P.183

CLIP STUDIO PAINT **EX**

18 컬러 만화 완성까지

056

CHAPTER

1

원고용지와 페이지 관리

여기서는 주로 원고 용지 설정과 여러 페이지 관리에 대해 설명한다.
불러온 이미지를 흑백으로 만드는 방법과
대사 텍스트를 일괄 관리하는 기능도 다루고 있으니 참고하자.

CHAPTER:01

01 만화 원고용지 기초 지식

인쇄에 필요한 재단선이나 가이드 선 등, 원고용지에 대한 기본을 알아보자.

CLIP STUDIO PAINT **EX**

CHAPTER 1 원고용지와 페이지 관리

 ## 목적에 맞는 원고를 만들자

「인쇄해서 동인지」, 「잡지 투고」, 「SNS 등 인터넷 공개」… 목적에 따라 작성하는 원고도 달라진다. 공개할 장소나 표현할 방법에 맞춰 원고를 만드는 방법을 배워보자.

인쇄용
동인지나 잡지 투고 등이 목적인 인쇄가 전제인 만화는, 아래 항목을 참고하자.

인터넷용
SNS나 일러스트 투고 사이트에 업로드할 만화는 아래 항목을 참고하자.

> **인터넷·인쇄 겸용**
> 인터넷에 업로드할 만화지만 인쇄할 가능성이 있다면, 일단 인쇄용 원고용지를 작성한 뒤에 인터넷용은 적절한 사이즈로 내보내기하는 쪽이 좋다. 처음부터 인터넷용으로 원고를 만들면, 인쇄용으로서는 크기가 부족하게 돼버리는 경우가 많다.

원고용지 각 부분 명칭 →P.59
책의 사양 →P.59
모노크롬 2계조 →아래

인터넷용 만화의 사이즈 →P.65
인터넷용 이미지 내보내기 →P.182

 ## 모노크롬 2계조

모노크롬 2계조란 흰색과 검정색 두 색만으로 표현하는 방식. 인쇄용 흑백 만화라면 [기본 표현색]을 [모노크롬]으로 설정하고(→P.62) 모노크롬 2계조 원고를 만들자.

흰색과 검정색만으로 그리기 때문에, 농담은 망점으로 표현한다.

인쇄에 적절한 해상도

컬러나 그레이 스케일 원고를 인쇄하는 해상도는, 많은 인쇄소에서 350dpi를 추천한다. 모노크롬의 경우에는 또 달라서 600dpi, 또는 1200dpi가 깔끔하게 인쇄할 수 있는 해상도니까 주의하도록 하자.

> **인쇄에 적절한 해상도**
> 컬러 : 350dpi
> 모노크롬 : 600dpi, 1200dpi
> 그레이 스케일 : 350dpi, 600dpi

 ## 안티에일리어싱

컬러나 그레이 스케일에는 색의 경계를 매끄럽게 해주는 에일리어싱이라는 처리가 적용된다. 모노크롬 2계조에서는 안티에일리어싱은 없지만, 왼쪽 아래의 「인쇄에 적절한 해상도」에 있는 것처럼 600dpi나 1200dpi 해상도로 설정하면 깔끔하게 인쇄할 수 있다.

안티에일리어싱이 선의 경계를 처리해준다.

모노크롬 2계조 데이터에는 안티에일리어싱이 없다.

 원고 용지 각 부분 명칭

[작품 용도]에서 [코믹]이나 [모든 코믹 설정 표시]로 캔버스를 작성한 경우, 캔버스에는 재단선과 기본 테두리가 표시된다. [파일] 메뉴→[화상을 통합하여 내보내기]로 이미지 파일을 내보낼 때는, 재단선과 기본 테두리 내보내기 유무를 선택할 수 있다.

인쇄용 이미지 내보내기 →P.186

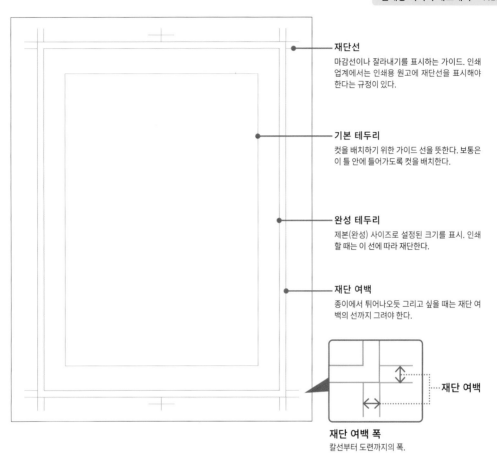

재단선
마감선이나 잘라내기를 표시하는 가이드. 인쇄 업계에서는 인쇄용 원고에 재단선을 표시해야 한다는 규정이 있다.

기본 테두리
컷을 배치하기 위한 가이드 선을 뜻한다. 보통은 이 틀 안에 들어가도록 컷을 배치한다.

완성 테두리
제본(완성) 사이즈로 설정된 크기를 표시. 인쇄할 때는 이 선에 따라 재단한다.

재단 여백
종이에서 튀어나오듯 그리고 싶을 때는 재단 여백의 선까지 그려야 한다.

╌╌ 재단 여백

재단 여백 폭
칼선부터 도련까지의 폭.

 책의 사양

동인지를 만들기 위해서는 책에 관한 기본 용어를 알아두는 것이 좋다. 위쪽을 책머리, 아래쪽을 책꼬리라고 한다. 또한 책을 철하는 쪽은 책목, 반대쪽은 책배라고 한다.

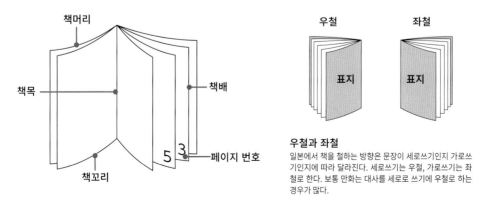

책머리

책목

책배

책꼬리

페이지 번호

우철 좌철

표지 표지

우철과 좌철
일본에서 책을 철하는 방향은 문장이 세로쓰기인지 가로쓰기인지에 따라 달라진다. 세로쓰기는 우철, 가로쓰기는 좌철로 한다. 보통 만화는 대사를 세로로 쓰기에 우철로 하는 경우가 많다.

CHAPTER:01

02 원고용지 작성

만화에 적합한 캔버스를 설정해서 원고용지를 작성해보자.

 ## 프리셋에서 원고용지 작성

[프리셋]을 지정하면 규정된 크기를 간단하게 설정할 수 있다. 프로가 사용하는 크기나 동인지에서 많이 사용하는 크기로 빠르게 원고를 작성할 수 있다.

→ 예:상업지용(투고용) 크기

예시로 프로나 만화상 투고에서 많이 사용하는 [상업지용] 크기로 작성해보자.

작품 용도
[작품 용도]에서 [코믹]을 선택한다.

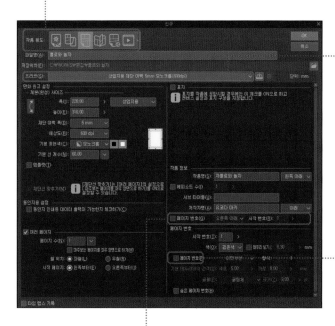

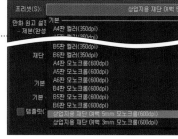

프리셋
[프리셋]에서 [상업지용 재단 여백 5mm 모노크롬 (600dpi)]를 선택.

페이지 번호
페이지 번호는 각 상업지마다 입력 방법이 정해져 있고 작자 쪽에서는 입력할 필요가 없으니까, [페이지 번호]는 체크를 해제하자.

페이지 번호
대신에 이쪽 [페이지 번호]는 체크해두자. 이러면 칸 바깥에 페이지 수를 넣어둘 수 있다.

 ## 코믹 설정으로 캔버스를 작성

[작품 용도]→[코믹]에서 캔버스를 작성해보자. 여기서는 동인지에서 흔히 사용하는 B5판 책을 작성하는 경우로 설정했다.

→ 신규 창의 각 부분 명칭 (B5·모노크롬)

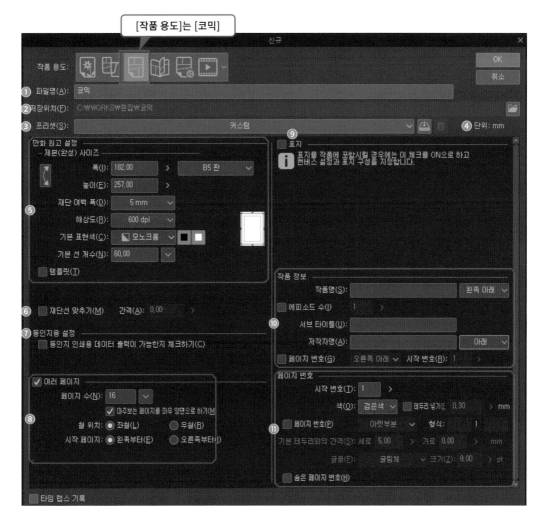

❶ 파일명
파일명을 입력한다.

❷ 저장위치
❽의 [여러 페이지]를 설정하면 표시된다. [참조]를 클릭해서 저장할 위치를 지정하자. 지정한 저장 위치에는 ❶에서 설정한 파일명의 관리 폴더가 생성되고, 그 안에 관리 파일과 페이지 파일이 저장된다.

관리 폴더에 대한 자세한 사항 →P.69

❸ 프리셋
사전에 설정이 준비된 크기 중에서 선택할 수 있다.

❹ 단위
설정할 수치의 단위는 자동으로 [mm]가 된다. 다른 단위를 이용할 경우에는 [작품 용도]에서 [모든 코믹 설정 표시]를 선택하자.

❺만화 원고 설정
만화용 제본(완성) 사이즈 등을 설정한다.

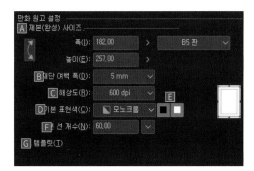

Ⓐ제본(완성) 사이즈
제본(완성) 사이즈는 인쇄해서 책이 됐을 때의 크기. P.59의 그림에서 말했던 [재단선]의 범위. 제본(완성) 사이즈를 뜻하는 재단선을 표시하기 위해, 캔버스 크기는 자동적으로 제본(완성) 사이즈보다 커지게 된다. 여기서는 B5 사이즈 동인지를 상정해서 설정하기 위해, [B5판]을 선택([폭]은 [182.00], [높이]는 [257.00]이 된다).

Ⓑ재단 여백 폭
재단 여백 폭을 [5mm]와 [3mm] 중에서 선택할 수 있다.

Ⓒ해상도
아래 [기본 표현색]이 [모노크롬]인 경우에는 [600dpi]또는 [1200dpi] 중에서 선택한다.

Ⓓ기본 표현색
흑백 만화의 경우에는 기본 표현색을 [모노크롬]으로 설정한다.

Ⓔ그리기색
그리기색을 [모노크롬]이나 [그레이]로 선택했을 때 설정 가능. 보통은 검은색·흰색 버튼을 전부 ON으로 해두면 좋다. 만약 검은색만 ON으로 했다면, 흰색으로 그릴 수 없게 된다.

Ⓕ기본 선 개수
여기서 설정한 선 숫자가 신규 톤을 작성할 때(톤에 대한 자세한 사항은 →P.130) 초기 설정이 된다. 톤의 선 개수는 나중에 변경할 수 있으니, 특별한 의도가 없다면 초기 수치로 두면 된다.

Ⓖ템플릿
체크하면 [템플릿] 창이 표시되고, 컷 분할 등의 템플릿을 선택할 수 있다.

❻재단선 맞추기
체크하면 양면 페이지의 재단선이 자르는 선 위치에서 결합된다. 두 페이지로 크게 그리는 페이지가 있는 경우에는 체크해두면 좋다.

❼동인지용 설정
[동인지 인쇄용 데이터 출력이 가능한지 체크하기]를 ON으로 설정하면, [신규] 창에서 [OK]를 선택했을 때 동인지용 인쇄 데이터로서 적절한지 체크한다.

❽여러 페이지
여러 페이지 만화를 작성할 때 체크한다.

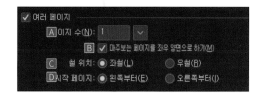

Ⓐ페이지 수
페이지 수를 선택한다. 선택 가능한 수치는 설정에 따라 다르다. [표지]를 ON으로 설정한 경우에는 표지를 포함한 페이지 수가 된다.

Ⓑ마주보는 페이지를 좌우 양면으로 하기
ON으로 설정하면 마주보는 페이지가 좌우 양면이 된다.

Ⓒ철 위치
책을 철하는 위치를 [좌철] [우철] 중에서 선택한다. 일본의 일반적인 만화의 경우는 [우철]을 선택한다.

Ⓓ시작 페이지
시작 페이지를 [왼쪽부터][오른쪽부터] 중에서 선택할 수 있다. 여기서는 왼쪽 페이지부터 시작한다고 가정하고 [왼쪽부터]로 설정했다.
※[표지]를 ON으로 설정하면 [시작 페이지]를 설정할 수 없게 된다.

❾표지
[표지]를 ON으로 설정하면 동인지 인쇄 등에서 필요한 표지를 설정할 수 있게 된다.

표지에 대한 자세한 사항은 →P.66

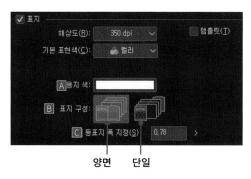

양면　　단일

Ⓐ용지 색
용지 레이어의 색을 설정할 수 있다.

Ⓑ표지 구성
표지와 뒷표지를 한 장의 종이로 작성([양면])할지, 표지와 뒷표지를 각각 다른 용지로 작성([단일 페이지])할지를 선택한다.

C 등표지 폭 지정

[표지 구성]에서 [양면]으로 설정한 경우, 표지의 등 폭을 설정할 수 있다. 책의 등 폭은 페이지 수나 종이 질에 따라 정해지니까, 사전에 인쇄소와 상담하는 쪽이 좋다.

⑩ 작품 정보

[작품 정보]에서는 [작품명]과 [저작자명] 등을 입력할 수 있다. 여기서 설정한 정보는 원고 용지에 인쇄되지 않는 영역에 기록된다.

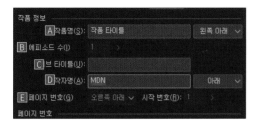

A 작품명

작품의 제목 등을 입력한다.

B 에피소드 수

ON으로 설정하면 작품명 옆에 에피소드 수를 입력할 수 있다.

C 서브 타이틀

작품명이나 에피소드 수 근처에 서브 타이틀을 입력한다.

D 저작자명

작가 이름이나 서클 이름 등을 입력한다.

E 페이지 번호

ON으로 설정하면 작품의 페이지 번호를 설정할 수 있다.

⑪ 페이지 번호

동인지를 인쇄할 때 페이지 번호를 입력하라는 규정이 있는 인쇄소가 많다. 페이지 번호를 입력하고 싶지 않을 때는 [숨은 페이지 번호]를 설정하면 된다.

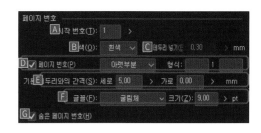

A 시작 번호

시작할 페이지 번호를 입력한다.

B 색

페이지 번호 색을 [검정]이나 [흰색]중에서 설정할 수 있다.

C 테두리 넣기

페이지 번호에 테두리를 넣는다.

D 페이지 번호

페이지 안에 페이지 번호가 표시된다.

E 기본 테두리와의 간격

페이지 번호와 기본 테두리와의 간격을 설정한다.

F 글꼴

페이지 번호의 폰트와 크기를 선택할 수 있다.

G 숨은 페이지 번호

ON으로 설정하면 페이지 번호가 책등 아래쪽에 표시돼서 책으로 만들었을 때는 안 보이게 된다.

재단선　　숨은 페이지 번호

 동인지 입고

[작품 용도]에서 [동인지 입고]를 선택하면 각 인쇄소에서 지정한 동인지용 원고 용지를 작성할 수 있다. [동인지 인쇄소] 풀다운 메뉴에서 인쇄소를 선택하면, 선택한 인쇄소가 추천하는 설정으로 각종 설정을 할 수 있다.

동인지 입고

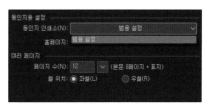

👉 모든 코믹 설정 표시

[작품 용도]에서 [모든 코믹 설정 표시]를 선택하면 모든 설정이 표시되고, [캔버스]와 [기본 테두리] 설정이 가능해진다. 정형 사이즈가 아닌 원고나 기본 테두리를 조정할 때에 선택하자.

모든 코믹 설정 표시

→ 기본 테두리 설정

[기본 테두리(안쪽 테두리)]에 있는 항목에서 기본 테두리의 크기와 위치를 설정할 수 있다.

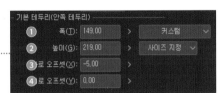

① 폭
기본 테두리의 폭을 설정.

② 높이
기본 테두리의 높이를 설정.

③ 가로 오프셋
기본 테두리의 위치를 가로 방향으로 조정.

④ 세로 오프셋
기본 테두리의 위치를 세로 방향으로 조정.

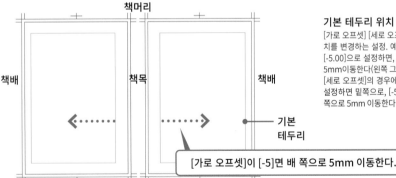

[가로 오프셋]이 [-5]면 배 쪽으로 5mm 이동한다.

기본 테두리 위치 바꾸기
[가로 오프셋] [세로 오프셋]은 기본 테두리의 위치를 변경하는 설정. 예를 들어 [가로 오프셋]을 [-5.00]으로 설정하면, 기본 테두리가 배쪽으로 5mm이동한다(왼쪽 그림).
[세로 오프셋]의 경우에는 예를 들어 [5.00]으로 설정하면 밑쪽으로, [-5.00]으로 설정하면 머리쪽으로 5mm 이동한다.

→ 세이프 라인

잡지와 단행본처럼 매체에 따라 인쇄하는 판형이 달라지는 경우, 어느 판형에서나 표시되는 범위를 나타내는 라인.

→ 모든 프리셋 표시

[모든 코믹 설정 표시]에서는 모든 프리셋을 표시할 수 있다. [작품 용도]를 [코믹]으로 설정한 경우에는 인쇄를 상정한 크기의 프리셋만 선택할 수 있으니까, [코믹]에서는 선택할 수 있는 프리셋을 사용하고 싶은 경우에는 [모든 코믹 설정 표시]에서 설정하자.

👉 세로 스크롤 만화(웹툰)용·인터넷용 원고용지

⇥ 세로 스크롤 만화의 원고용지

[신규] 창의 [작품 용도]에서 [웹툰]을 선택하면 세로 스크롤 만화의 원고용지를 작성할 수 있다.

이런 스타일에서는 원고용지가 세로로 긴 모양이 되는데, 너무 길면 다루기 힘든 파일이 돼버린다. 그런 경우에는 [페이지 설정]을 체크하고 원고용지를 분할해서 작업하면 좋다.

페이지 설정
세로 스크롤 만화의 원고용지를 여러 페이지로 관리할 수 있다.

❶ 페이지 분할 수
캔버스의 [높이] 값을 지정한 숫자로 분할해서 여러 페이지로 만든다.

❷ 여러 페이지 수
지정한 숫자만큼, 캔버스의 [높이]를 반영한 페이지가 작성된다.

⇥ 코믹 설정이 필요 없는 만화

SNS나 블로그, 일러스트 투고 사이트 등에 업로드하는 인터넷 만화에는, 재단선 등의 인쇄물에 필요한 규칙이 없기 때문에 발표하는 형식도 다양하다.

인쇄용 만화와 같은 형식(기본 테두리를 기준으로 컷을 배치)으로 그리는 만화는 코믹 설정에서 캔버스를 작성하는 편이 좋지만, 기본 테두리 등을 신경 쓰지 않고 자유로운 형태로 컷을 나누고 싶다면, [작품 용도]를 [일러스트]로 작성해도 좋다.

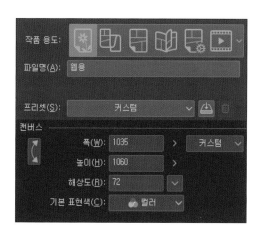

⇥ 인터넷용 만화 사이즈

인터넷용 이미지 사이즈는 일반적으로 픽셀로 정한다. [해상도] 설정은 보통 [72]로 설정하는데 이것은 인쇄했을 때의 기준이니까, 인터넷용 이미지에서는 화질에 영향을 주지 않는다. 픽셀 수치가 클수록 이미지가 세밀해진다고 이해하도록 하자. 800~1600px 정도로 설정하면 인터넷용으로는 충분한 크기가 된다.

⇥ 여러 페이지 만화

여러 페이지 만화는 인쇄용 만화와 마찬가지로 [작품 용도]를 [코믹] 또는 [모든 코믹 설정 표시]로 원고를 작성하고, 인터넷용 크기로 조정해서 내보내면 좋다.

인터넷용 이미지 내보내기 →P.182

표지 설정

코믹 설정으로 캔버스를 작성할 때, [표지]를 설정하면 페이지 앞뒤에 표지 페이지가 추가된다.

표지의 기본 표현색은 만화 부분(본문)과 별개로 설정할 수 있어서, 모노크롬 만화 동인지의 표지를 컬러로 설정한 원고도 작성할 수 있다.

적절한 해상도 →P.58

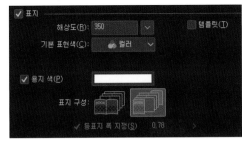

표지의 기본 표현색 설정. 컬러의 경우, 인쇄소에서는 350dpi를 추천한다.

→ 페이지 수 설정

표지를 설정하면 표지, 표지(안쪽), 뒤표지, 뒤표지(안쪽)까지 4페이지가 추가되니까, [페이지 수]는 본문(내용 페이지)+4페이지로 설정한다. 만화가 16페이지인 책을 만들려고 한다면 [20]이 된다.

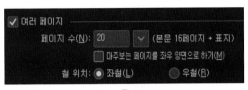

표지 설정 (본문 16페이지)

본문

표지가 없는 경우 (본문 16페이지)

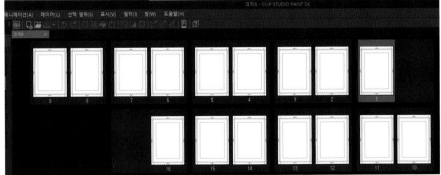

표지를 설정하지 않고 작성하면 왼쪽처럼 된다.

066

 책등 폭 설정

페이지 수가 많은 책을 만들 때라 든지, 책등을 설정하고 싶은 경우 에는 캔버스를 작성할 때 [표지 구성]에서 [양면]을 선택한 뒤에 [등표지 폭 지정]을 설정한다.

양면 책등

 나중에 표지 페이지 추가하기

표지를 설정하지 않고 여러 페이지 작품을 작성한 경우에도, [페이지 관리] 메뉴→[작품 기본 설정 변경]에서 표지 페 이지를 추가할 수 있다.

[페이지 관리] 메뉴 →[작품 기본 설정 변 경]을 선택.

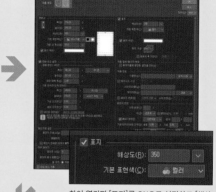

창이 열리면 [표지]를 ON으로 설정하고 [해상 도]와 [기본 표현색]을 설정한 뒤에 [OK]를 클릭.

「기존 페이지를 표지로 설정하시겠습니까?」라는 확인 창이 뜬다. 여기서는 [아니오]를 선택하고※표지 페이지를 새로 추가한다.

※[예]를 선택하면 표지의 해상도와 표현색이 본문과 같게 설정되 니까 주의하자. [예]를 선택한 뒤에 표지의 해상도와 표현색을 본문과 다르게 설정할 때는, 표지의 페이지 파일을 열고서 메뉴 [편집]→[캔버스 기본 설정 변경]에서 변경한다.

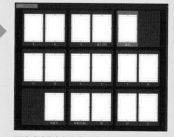

표지 페이지가 추가되고, 관리 윈도우에서 관리할 수 있게 됐다.

CHAPTER:01

03 페이지 관리

페이지 바꾸기와 삭제, 추가 등 여러 페이지의 편집 방법을 배워보자.

 페이지 관리 창

[신규] 창에서 여러 페이지를 설정하면 페이지 관리 창이 열린다.
페이지의 섬네일을 더블 클릭하면 편집하고 싶은 페이지를 열 수 있다.

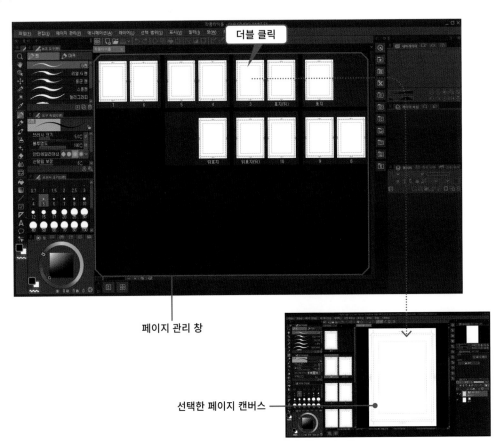

페이지 관리 창

선택한 페이지 캔버스

🔆 섬네일 표시

페이지 관리 창 아래에 있는 컨트롤러로 섬네일의 크기를 바꿀 수 있다.

❶ 확대·축소 슬라이더
슬라이더를 조작해서 확대·축소.

❷ 줌 아웃
섬네일 표시를 축소.

❸ 줌 인
섬네일 표시를 확대.

❹ 피팅
윈도우 크기에 맞춰서 표시.

👉 관리 폴더

→ 파일 구성

여러 페이지 파일을 작성하면 [신규] 창에서 설정한 [저장 위치]에 [관리 폴더]가 작성되고, 그 안에 관리 파일과 페이지 파일이 들어가 있다.

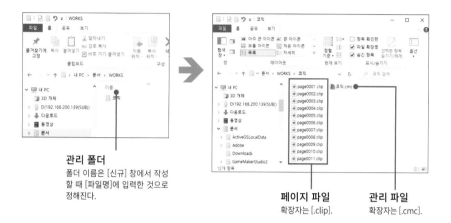

관리 폴더
폴더 이름은 [신규] 창에서 작성할 때 [파일명]에 입력한 것으로 정해진다.

페이지 파일
확장자는 [.clip].

관리 파일
확장자는 [.cmc].

→ 작품 열기

작품을 열 때는 관리 파일을 더블 클릭, 또는 [파일] 메뉴→[열기]에서 연다.

CLIP STUDIO PAINT EX에서 페이지 관리 창이 열린다.

👉 여러 페이지 편집

페이지 관리 창에서는 페이지 순서를 바꾸거나 양면 페이지로 변경하는 등, 여러 페이지 편집이 가능하다.

→ 페이지 바꾸기

페이지의 섬네일을 드래그해서 페이지를 바꿔줄 수 있다.

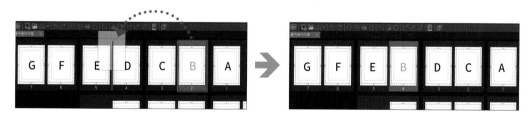

→ 페이지 추가

페이지 추가는 [페이지 관리] 메뉴→[페이지 추가]에서 할 수 있다. 추가 페이지는 선택한 섬네일 뒤에 삽입된다.

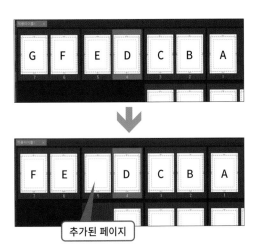

추가된 페이지

→ 페이지 복제

페이지 복제는 [페이지 관리] 메뉴→[페이지 복제]를 선택한다. 복제한 페이지는 원본 페이지 뒤에 배치된다.

→ 페이지 삭제

페이지 삭제는 섬네일을 선택하고 [페이지 관리] 메뉴→[페이지 삭제]를 선택한다.

[페이지 삭제]를 선택했을 때 표시되는 경고. 페이지 삭제는 [취소]할 수 없고, 삭제한 뒤에 관리 파일을 저장하지 않고 닫아도 페이지는 삭제돼버리니까 주의하자.

→ 페이지 파일 이름의 정렬

페이지 파일 이름에는 페이지 순서대로 번호가 들어 있다. 하지만 페이지 순서를 변경하게 되면, 파일명과 페이지 순서가 맞지 않게 된다.

이 경우에 [페이지 관리] 메뉴→[페이지 파일 이름의 정렬]을 선택하면 파일명을 페이지 순서에 맞게 변경할 수 있다..

💡 **표지와 양면 페이지의 경우**

[신규] 작성 때 [마주보는 페이지를 좌우 양면으로 하기](→P.62)를 ON으로 한 경우나 표지를 설정한 경우에는, 페이지 순서 바꾸기, 추가, 삭제가 양면 페이지인 2페이지 단위로 편집하게 된다.

표지 설정 중인 페이지 구성

표지와 뒤표지 사이에 있는 책의 본문은, 페이지 구성상 짝수가 되어야 한다. 그래서 페이지를 추가하는 경우에는 2페이지가 추가된다.

페이지 구성상 본문 첫 페이지와 가장 마지막 페이지는 순서를 바꾸거나 삭제할 수 없다.

2페이지 단위로 이동, 삭제할 수 있다.

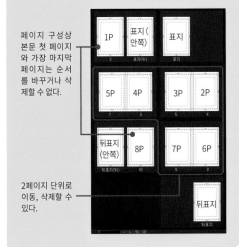

→ 양면 페이지 작성

양면 페이지로 커다란 그림 한 장처럼 보여주고 싶을 때는, 페이지를 합체해서 양면 페이지를 작성하면 좋다.

1 [페이지 관리] 윈도우에서 양면 페이지로 만들고 싶은 페이지 중 하나를 클릭해서 선택한다.

2 [페이지 관리] 메뉴→[좌우 양면으로 변경]을 선택하면 [좌우 양면으로 변경] 창이 열린다.

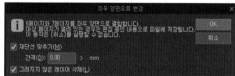

3 [재단선 맞추기]를 ON으로 설정하면 재단선에서 결합된다. [간격]이 [0.00]이면 재단선에 딱 맞춰서 결합되고, 수치를 올리면 재단선 사이에 간격이 벌어진다.

재단선 맞추기 OFF

재단선 맞추기 ON / 간격 : 0.00

재단선 맞추기 ON / 간격 : 10.00

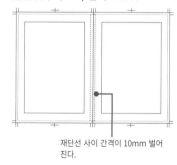

재단선 사이 간격이 10mm 벌어진다.

→ 양면 페이지를 단면 페이지로 변경

양면 페이지는 [페이지 관리] 메뉴→[단면 페이지로 변경]으로 단면 페이지로 바꿔줄 수 있다.

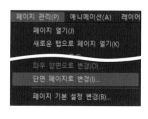

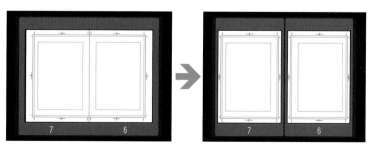

CHAPTER:01

04

원고용지 설정 변경

여기서는 원고용지 설정을 변경하는 조작에 대해 설명한다.

작품 기본 설정 변경

페이지 수나 페이지 번호 등, 여러 페이지 원고용지의 설정을 변경할 때는, [작품 기본 설정 변경]에서 한다. 캔버스를 작성할 때의 설정은 대부분 변경할 수 있지만, [마주보는 페이지를 좌우 양면으로 하기]나 [표지 구성] 등, 설정할 수 없는 항목도 있다.

 열려 있는 페이지 파일이 있다면 전부 닫고, [페이지 관리]→[작품 기본 설정 변경]을 선택.

 표시된 [작품 기본 설정 변경] 창에서 설정을 변경한다.

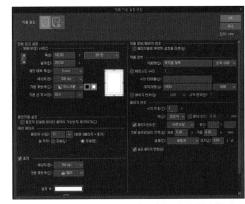

각종 크기와 표지, 페이지 번호 설정 등, [신규] 창에서 설정했던 항목을 조정할 수 있다.

캔버스 기본 설정 변경

페이지 파일이나 일러스트 등의 단일 페이지 작품의 원고용지 설정을 변경할 때는, [편집] 메뉴→[캔버스 기본 설정 변경]에서 조정할 수 있다.

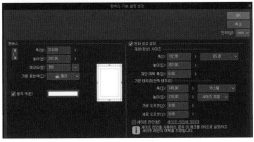

캔버스 사이즈, 제본(재단) 사이즈, 기본 테두리 등을 설정 가능.

 페이지 기본 설정 변경

여러 페이지 작품 안에 있는 특정 페이지의 설정을 변경하고 싶을 때는, 페이지 관리 창에서 변경할 페이지를 선택하고서 메뉴 [페이지 관리]→[페이지 기본 설정 변경]을 선택. 표시된 창은 [캔버스 기본 설정 변경]과 같은 내용이다. 이때 마주보는 페이지가 양면으로 설정된 경우에는 양면 페이지 단위가 변경되기에, 한쪽 페이지만 설정을 변경할 수는 없다.

CHAPTER:01

단위 설정

05

인쇄를 전제로 만화를 그릴 때는 mm 단위로 설정하면 작업하기 편하다.

설정 단위를 mm로 변경

만화를 제작할 때는 브러시 크기나 컷 테두리선 굵기 등, 다양한 수치를 설정해야 한다. 인쇄를 전제로 하는 원고용지로 제작할 경우에는, 설정 단위를 mm로 해두면 모노크롬 600dpi→컬러 350dpi 등으로 해상도가 달라져도 길이나 크기를 가늠하기가 수월해진다.

1 초기 설정에서는 기본적인 설정치 단위가 px로 되어 있다. 이 경우, 예를 들어 브러시 크기가 [3.0]이면 3px 라는 의미다.

2 [파일] 메뉴(macOS/iPad 버전은 [CLIP STUDIO PAINT])→[환경 설정]→[자/단위]에 있는 [길이 단위] 에서 [mm]를 선택.

길이 단위(U): mm

3 브러시 크기 등의 설정치가 mm 단위로 변경됐다. 브 러시 크기 외에 컷 테두리 선 굵기나 컷과 컷의 간격 등 도 mm 단위로 설정할 수 있다.

텍스트 단위 「Q」

텍스트의 초기 설정은 「pt(포인트)」라는 단위다. 1pt는 1/72 인치인 데, mm로 표기하면 0.3527777…mm가 된다.
CLIP STUDIO PAINT에서는 pt 외에 Q(급)이라는 텍스트 단위를 선 택할 수 있다. Q는 일본 인쇄 업계에서 널리 사용하는 문자 단위로, Q 의 폭은 0.25mm. 잡지 등에 게재되는 만화에서는 텍스트 크기를 Q 로 지정하는 경우도 있다. 텍스트 단위를 Q로 바꾸고 싶은 경우에는 [파일] 메뉴(macOS/iPad 버전은 [CLIP STUDIO PAINT])→[환경 설 정]→[자/단위]에 있는 [길이 단위]에서 [텍스트 단위]를 [Q]로 변경 한다.

텍스트 단위(T): Q

CHAPTER:01

06

종이에 그린 선화 가져오기

종이에 그린 선화를 스캔하거나 카메라로 찍어서 가져오는 경우의
처리 방법을 알아보자.

👉 선화 가져오기

스캐너로 선화를 스캔. 또는 카메라로 찍은 선화를 PC로 가져온다.

→ 선화 한 장을 스캔

스캐너로 스캔할 때는 신규 캔버스를 작성한 뒤에 메뉴 [파
일]→[가져오기]→[스캔]을 선택해서 스캔하자.

모노크롬 만화라면

모노크롬 만화용 선화를 스캔할 때는 그레이 스케일(순회색)로 스캔
하는 것을 추천한다. 크기, 해상도는 원고용지 설정에 맞추도록 하자.

💡 **스캐너 선택**

스캐너를 여러 대 사용할 경우에는 [파일] 메뉴
→[가져오기]→[스캔 장치 선택]에서 스캐너를 선택
하자.

→ 복수의 선화를 연속으로 스캔

복수의 그림을 스캔해서 각 페이지에 자동으로 배치할 수 있다.

1 [파일] 메뉴→[가져오기]→[연속 스캔] 선택.

2 스캐너로 한 장씩 순서대로 스캔한다. 스캐너 사용 방
법은 기종에 따라 다르다.

장수만큼 스캔을 반복 → 스캔 종료

※스캐너 조작 방법은 보유하신 스캐너의 사용 설명서를 확인해 주십시오.

3 스캔이 끝나면 [연속 스캔] 창이 열린다. [OK]를 클릭하면 [시작 페이지]로 설정한 페이지부터 순서대로 스캔한 이미지가 배치된다.

연속 스캔 창

①시작 페이지
스캔한 이미지의 가져오기를 시작할 페이지를 선택한다. [1페이지]라면 1페이지부터 순서대로 읽어들인다.

②래스터 레이어로 가져오기
ON으로 설정하면 가져온 이미지가 래스터 레이어가 된다. OFF인 경우에는 화상 소재 레이어로 가져온다.

③밑그림 레이어로 설정
ON으로 설정하면 밑그림 레이어로 가져온다.

→ 카메라에서 가져오기

카메라로 찍은 사진을 가져오고 싶을 때는, PC에 저장한 뒤에 [파일] 메뉴→[가져오기]→[화상]을 선택해서 가져온다.

POINT

▶ 태블릿 버전, 스마트폰 버전의 경우에는 [파일] 메뉴→[가져오기]→[카메라 촬영]을 선택하면 카메라로 촬영한 사진을 바로 캔버스에 불러온다.

→ 일괄 가져오기

복수의 화상을 일괄로 가져오고 싶을 때는 다음과 같은 순서로 가져온다.

1 [파일] 메뉴→[가져오기]→[일괄 가져오기]를 선택. [열기] 창이 표시되면 거기서 가져올 화상을 선택하고 [열기]를 클릭.

2 [일괄 가져오기] 창에서 [OK]를 클릭하면 복수의 화상을 가져온다. 설정은 [연속 스캔] 창과 마찬가지.

3 [페이지 관리 폴더 작성] 창이 표시된다. [OK]를 클릭해서 여러 페이지를 관리하는 폴더, 파일을 작성할 수 있다.

4 가져온 이미지의 위치를 기본 테두리와 재단선에 맞춰서 조정한다. 원래 크기로 불러온 이미지는 확대/축소하면 열화될 수도 있으니 주의하자.

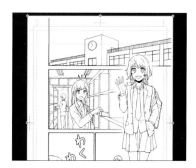

 선화 추출

여기서는 가져온 화상을 모노크롬 선화로 추출하는 과정을 알아보자.

 1
가져온 이미지가 화상 소재 레이어가 됐다. 이미지를 편집하기 쉽도록 하기 위해 [레이어] 메뉴→[래스터화]로 래스터 레이어로 변환한다.

2
[레이어 속성] 팔레트에서 표현색을 모노크롬으로 변경하면 [색 역치]에서 선의 굵기를 조절할 수 있다. 가는 선이 끊어지지 않도록 주의해서 설정하자.

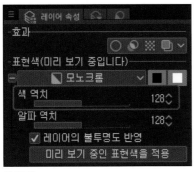

색 역치
어디까지 검은색으로 할지 설정할 수 있다.
수치를 높이면 검은 선이 굵어진다.

3
[레이어 속성] 팔레트에 있는 그리기색 중에 검은 버튼을 클릭해서 [검정을 ON, 흰색을 OFF] 상태로 한다. 레이어의 흰색 부분이 투명해지면서 검은 선화만 추출할 수 있다.

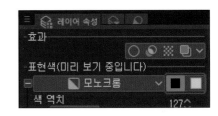

4
[미리보기 중인 표현색을 적용]을 클릭해서 표현색을 모노크롬으로 확정한다. 이것으로 선화 추출이 끝났다.

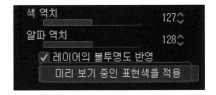

 표현색 미리보기

표현색을 변경하면 아이콘이 빨간색이 되면서 미리보기 상태가 된다. [미리보기 중인 표현색을 적용]을 클릭해서 확정하지만 않으면 회색으로 되돌리거나 역치를 재조정할 수도 있다.

빨간색이 된다

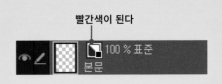

👉 잡티 지우기

가져온 이미지에 들어 있는 잡티를 찾아내는 방법과, 잡티를 편하게 정리할 수 있는 도구에 대해 설명한다.

1 가져온 이미지에 있는 잡티를 지워보자.

잡티

2 선화에 일시적으로 [경계 효과]를 줘서 잡티를 찾아내기 쉽게 한다. [레이어 속성] 팔레트의 [경계 효과]를 ON으로 하고, [테두리색]은 빨간색 같은 눈에 띄는 색으로 설정하자.

ON으로 한다.

[컬러써클] 팔레트에서 색을 만들고, [테두리색]의 컬러 바를 클릭하면 경계선의 색을 변경할 수 있다.

잡티를 알아보기 쉬워졌다.

3 [경계 효과] 덕분에 작은 잡티가 눈에 띄게 되었다. [선수정] 도구의 [잡티 지우기] 그룹에 있는 [잡티 지우기]로 지운다.

도구 속성 (잡티 지우기)

지울 잡티의 크기는 [잡티 크기]에서 설정할 수 있다. 여기서는 [0.60]으로 설정.

[모드]가 [불투명한 점 지우기]인 경우, 배경이 투과된 선화의 잡티만 지울 수 있다.

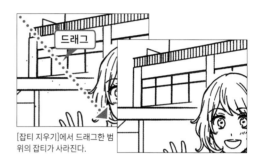

드래그

[잡티 지우기]에서 드래그한 범위의 잡티가 사라진다.

4 [잡티 지우기]에서 처리하시 못한 삽티는 [지우개] 도구등으로 수정하자. 이걸로 가져온 선화를 깔끔한 모노크롬 데이터로 만들었다.

CHAPTER:01

07 스토리 에디터로 대사 넣기

스토리 에디터를 사용하면 시나리오를 작성하는 것처럼 대사를 써서
작품의 각 페이지에 배정할 수 있다.

대사를 일괄로 입력할 수 있다

스토리 에디터란 여러 페이지에 들어가는 대
사의 입력·편집을 일괄적으로 처리할 수 있
는 기능이다.
사전에 대사를 전부 입력해두거나, 페이지 파
일을 열지 않고 대사만 수정하는 등의 작업
이 가능해져서 대사 입력 작업을 효율화할
수 있다.

POINT
▶ 스토리 에디터는 [페이지 관리] 창을 편집하는 중에 사용할 수 있는 기
능. 단일 페이지 파일을 편집할 때는 사용할 수 없다.

→ 스토리 에디터로 대사 입력

1 [페이지 관리] 메뉴→[텍스트 편집]→[스토리 에디터
열기]를 선택. 스토리 에디터를 표시한다.

2 해당 페이지의 텍스트 영역에 문자를 입력한다. Enter
키로 줄을 바꿀 수 있다.

텍스트 영역　　**페이지 영역**

3 대사를 다 입력했으면 Enter 키를 2번(또는 Shift
+Enter) 누르면 텍스트 영역이 새로 작성되고 다음 대
사를 입력할 수 있다.

새로운 텍스트 영역이 만들어졌다.

4 문장 중간에 Shift+Enter 키를 누르면 커서 위치에서
텍스트 영역을 분할할 수 있다.

Shift+Enter키

텍스트 영역이 분할됐다.

 5 입력한 대사는 페이지 구석에 표시된다. [텍스트] 도구로 입력한 문자처럼 캔버스 위에서 배치를 바꾸자.

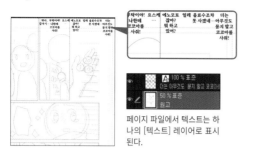

페이지 파일에서 텍스트는 하나의 [텍스트] 레이어로 표시된다.

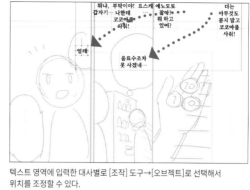

텍스트 영역에 입력한 대사별로 [조작] 도구→[오브젝트]로 선택해서 위치를 조정할 수 있다.

→ 스토리 에디터 편집

텍스트 영역의 순서를 바꾸거나 삭제하는 방법을 알아보자.

텍스트 영역의 선택과 삭제

텍스트 영역을 선택할 때는 Ctrl 키를 누르면서 클릭. 텍스트 영역을 삭제할 때는 선택한 영역에서 Delete 키를 누른다.

텍스트 영역 이동

텍스트 영역을 선택하고 드래그하면 순서를 바꿀 수 있다.

페이지 전체 선택

Ctrl 키를 누른 채로 텍스트 영역 바깥쪽을 클릭하면 페이지 전체를 선택할 수 있다. 이때 드래그 조작으로 이동하면 이미지까지 통째로 페이지가 바뀌어버리니까 주의하자.

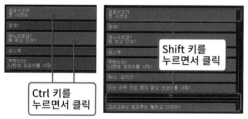

텍스트 영역 복수 선택

Ctrl 키를 누른 채로 클릭을 반복하면 여러 개를 선택할 수 있다. 줄지어 있는 경우에는 Shift 키를 누른 양쪽 끝을 클릭하면 전부 선택할 수 있다.

→ 검색 및 바꾸기

스토리 에디터로 입력한 문자를 검색/치환할 수 있다. 조작은 [페이지 관리] 메뉴→[텍스트 편집]→[검색 및 바꾸기]에서 열리는 창에서 할 수 있다.

검색 및 바꾸기

검색 문자열(F): 요스케	검색
치환 문자열(R):	치환
☐ 대문자/소문자 무시(I)	전체 바꾸기

💡 **텍스트 파일에서 붙여넣기**

「메모장」(Windows) 등의 텍스트 에디터의 문자를, 스토리 에디터에 복사&붙여넣기 해서 사용할 수도 있다.

문자를 입력할 때 Enter 키를 두 번 눌러서 줄을 넘기고 대사를 구분해주면, 스토리 에디터에 붙여넣었을 때 대사가 자동으로 분할돼서 텍스트 영역에 들어가고 편집하기 쉬워진다.

CHAPTER:01

08

눈금자·가이드·그리드 표시

눈금자와 가이드, 그리드를 표시해서 크기를 가늠하거나
레이아웃의 기준으로 삼을 수도 있다.

눈금자

눈금자는 캔버스에 눈금을 표시하는 기능으로, 크기를 가늠할 때 도움이 된다.
[표시] 메뉴→[눈금자]를 선택하면 표시할 수 있다.

눈금자

눈금자의 눈금은 캔버스를 작성할 때 설정한 [단위]가 반영된다.

가이드

이미지나 문자를 정렬하고 싶을 때 편리한 기능. [자 작성] 도구→[가이드]를 선택하고 드래그하면 작성할 수 있다. 가이드는 다른 자 도구와 마찬가지로 [조작] 도구→[오브젝트]로 잡아서 움직일 수 있다.

 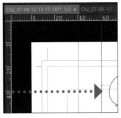

가이드는 눈금자 표시 부분에서 끄집어내는 것처럼 드래그해서 작성하는 것도 가능.

가이드에 스냅
특수 자에 스냅

[특수 자에 스냅]을 ON으로 설정하면 가이드에 스냅되니까 수직·수평선을 그리고 싶을 때도 사용할 수 있다.

그리드

그리드는 모눈종이 같은 기능으로, 균등한 레이아웃의 그림 등에 사용한다.
[표시] 메뉴→[그리드]를 선택하면 그리드를 표시할 수 있다.

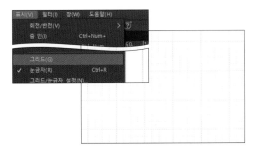

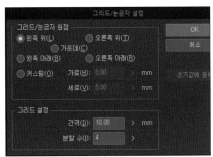

메뉴 [표시]→[그리드/눈금자 설정]에서 그리드의 [간격]과 [분할 수]를 설정할 수 있다. [간격]의 수치는 자의 눈금과 마찬가지로, 캔버스를 작성할 때 설정한 [단위]가 기준이 된다.

[그리드에 스냅]이 ON일 때는,
그리드에 스냅해서 그릴 수 있다.

그리드에 스냅

💡 그리드·눈금자 원점

[그리드/눈금자 설정] 창에서 [그리드/눈금자 원점]을 설정하면, 그리드와 눈금자의 원점을 변경할 수 있다.
예를 들어 원점을 [가운데]로 설정한 경우, 자의 눈금이 캔버스 중심에서 [0]이 되고, 그리드도 그곳을 기점으로 하는 격자가 된다.

2

만화 그리기

펜선, 컷 나누기, 말풍선 등 만화 작화에 필요한
도구와 기능에 대해 배워보자.

데이터
다운로드

작례 데이터
다운로드 가능

01 모노크롬 작화 기초 지식

흑백 만화 제작에서는 흑·백·투명색만 사용하는 모노크롬 설정으로 작업한다.

☞ 모노크롬 원고용지의 주의점

[신규] 창에서 기본 표현색을 모노크롬으로 설정한 원고용지에 대해 알아보자.

→ 모노크롬으로 그리는 선

모노크롬의 경우에는 그린 선에 안티에일리어싱이 적용되지 않기 때문에, 확대해서 표시하면 선이 거칠게 보인다. 하지만 해상도가 600dpi 이상이면 깔끔하게 인쇄되니까 걱정할 필요는 없다.

안티에일리어싱 →P.58

→ 레이어의 표현색

기본 표현색이 모노크롬인 캔버스에서는, 레이어를 작성하면 레이어의 표현색이 자동으로 모노크롬이 된다.

검정 버튼 흰색 버튼

→ 검정 버튼·흰색 버튼

레이어의 표현색이 모노크롬일 때는 그리기색이 검정·흰색·투명색 중 하나가 된다.
검정 버튼·흰색 버튼을 클릭해 전환해주면 사용할 색을 한정할 수 있다. 기본적으로는 검정·흰색·투명색을 사용하는 설정(검정 버튼·흰색 버튼 모두 ON 상태)이면 된다.

→ 그리기색 설정

표현색이 [모노크롬]인 레이어에서는 검정·흰색·투명색 이외의 색을 사용할 수 없기 때문에 노란색은 흰색, 빨강색은 검정…처럼, 컬러계 팔레트에서 색을 작성해도 검정이나 흰색이 된다.
그래서 컬러 아이콘은 메인 컬러에 검정, 서브 컬러에 흰색을 세트해두면 알기 쉽다.

위의 경우에는 검정색으로 그려진다.

검정과 흰색을 세트하면 알기 쉽다.

→ 이미지가 톤으로

모노크롬 캔버스에 이미지를 가져오거나 소재를 붙여넣으면 톤화된다. 톤 레이어에는 [표현색] 설정이 없지만, 흰색과 검정색 망점(톤)으로 구성된 모노크롬 레이어가 된다. 컬러나 그레이 화상 소재도 톤화하면 모노크롬 화상이 된다.

[기본 표현색]을 [모노크롬]으로 설정한 캔버스에 [소재] 팔레트에서 소재를 붙여넣으면, 자동적으로 톤화돼서 컬러 소재도 모노크롬 데이터로 취급한다.

톤 아이콘

톤화된 레이어는 톤 아이콘이 표시된다.

→ 브러시를 톤화해서 사용

표현색이 모노크롬일 때는, [데코레이션] 도구 등의 깔끔하게 그려지지 않는 브러시가 있다.

이런 브러시를 사용하고 싶을 때는, 표현색을 그레이로 설정한 레이어에서 그린 뒤에 톤화하는 것이 좋다.

모노크롬 레이어에 [데코레이션] 도구의 [별A]를 사용하면 위 그림처럼 돼버린다.

톤

[레이어 속성] 팔레트에서 표현색을 그레이로 설정해서 그리고, 톤화를 ON으로 한다. 표현색을 모노크롬으로 되돌리지 않아도 톤화했으면 모노크롬 화상이 된다.

🔆 모노크롬 데이터 확인

컬러나 그레이로 작업하거나 레이어의 불투명도를 낮춰서 선을 희미하게 만들었을 경우, 이미지를 모노크롬으로 내보낼 때 희미한 선이 사라져버릴 가능성이 있다. 제대로 모노크롬 데이터가 됐는지 확인하고 싶을 때는 [레이어 검색] 팔레트를 사용하면 좋다. [레이어 검색] 팔레트에서 [기본 표현색을 초과하는 설정의 레이어]를 선택하면 모노크롬 이외의 데이터를 찾아낼 수 있으니까, 잘 활용해보자.

탭을 클릭해서 표시

[레이어 검색] 팔레트는 [레이어 속성] 팔레트와 같은 팔레트 독에 있다.

 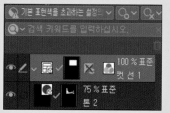

[기본 표현색을 초과하는 설정의 레이어]를 선택.

표현색이 컬러나 그레이인 레이어나 불투명도를 낮춘 레이어가 표시된다.

CHAPTER:02

02

밑그림 그리기

펜선(淸書)을 넣기 위해 밑그림을 희미하게 표시하거나, 밑그림을 밑그림 레이어로 설정하여
작업 효율을 높이는 방법을 기억해 두자.

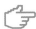 ## 밑그림 도구

밑그림은 최종적으로는 비표시하게 되니까, 그리기 편한
도구로 그리자.

도구 선택이 고민된다면 [연필] 도구→[진한 연필]이 무난
하니까 추천. 그밖에도 [연필] 도구→[리얼 연필]은, 실제
연필과 비슷한 선으로 그릴 수 있어서 밑그림 그릴 때
좋다.

밑그림은 아름다운 선보다 그림의 모양을
확실하게 잡아주는 쪽을 중시한다.

진한 연필　　　　리얼 연필

레이어 컬러로 선의 색을 변경

밑그림 레이어의 색을 변경하면 밑그림의 선과 펜선의 선을 구별하기 쉬워진다. [레이어 컬러]를 ON으로 설정하면, 레이어의
색을 같은 색으로 변경할 수 있다.

→ 레이어 컬러 설정

밑드림 레이어의 색을 변경하면 밑그림의 선과 펜선의 선
을 구별하기 쉬워진다. [레이어 컬러]를 ON으로 설정하면,
레이어의 색을 같은 색으로 변경할 수 있다.

→ 색 변경

초기 설정에서는 [레이어 컬러]를 ON으로 설정하면 그리
는 부분이 파란색이 된다. 색을 변경하고 싶을 때는 컬러 표
시 부분을 클릭해서 [색 설정] 창을 표시하고 다른 색으로
설정한다.

레이어 컬러
ON

레이어 컬러
변경

👉 레이어 불투명도 변경

[레이어] 팔레트에서 불투명도를 변경하고 밑그림을 희미하게 표시하면, 나중에 펜선을 그리기 편해진다. [레이어 컬러]와 같이 사용하면 좋다.

불투명도

💡 데생 체크

실제 종이에 그리는 만화가는 원고용지를 뒤에서 비춰보며 데생이 틀어지지 않았는지 확인하기도 한다. 디지털에서는 캔버스를 좌우 반전하면 똑같이 할 수 있다. [내비게이터] 팔레트에서 [좌우 반전]해서 데생을 체크해보자.

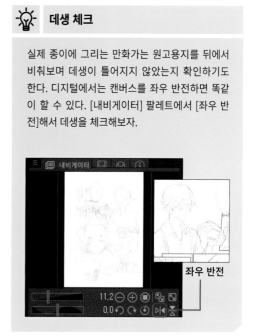

좌우 반전

👉 밑그림 레이어

러프와 밑그림을 밑그림 레이어에 설정하면 [화상을 통합해서 내보내기]로 내보낼 때나 인쇄할 때 제외할 수 있다.

→ 밑그림 레이어로 설정

[레이어] 팔레트에서 [밑그림 레이어로 설정]을 ON으로 설정하면, 레이어를 밑그림 레이어로 설정할 수 있다..

밑그림 레이어
로 설정

※[밑그림 레이어로 설정] 아이콘이 표시되지 않는 경우에는 팔레트의 가로 폭을 넓혀주면 표시된다.

[파일] 메뉴→[화상을 통합해서 내보내기]로 열리는 창에서 [밑그림] 체크를 해제하면, 밑그림 레이어는 내보내지 않는다.

💡 채우기로 참조하지 않기

밑그림 레이어는 [채우기] 도구나 [자동 선택] 도구의 참조 대상에서도 제외할 수 있으니까, 실수로 밑그림의 선을 참조해서 채워버리는 일을 막을 수 있다.

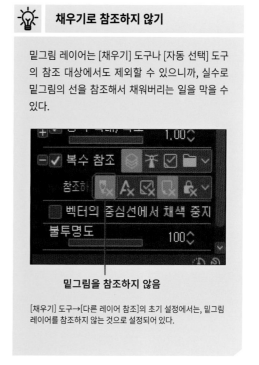

밑그림을 참조하지 않음

[채우기] 도구→[다른 레이어 참조]의 초기 설정에서는, 밑그림 레이어를 참조하지 않는 것으로 설정되어 있다.

CHAPTER:02

03 펜선용 도구 선택

여기서는 펜선에 적합한 도구를 소개하겠다. 초기 설정 도구에도 풍부하게 준비되어 있지만,
ASSETS에서 도구 소재를 찾아보는 것도 좋을 것이다.

👉 펜 도구

펜 도구는 필압으로 선 굵기에 강약을 줄 수 있는 [펜] 도구
를 메인으로 사용하는 경우가 일반적. 종이에 그리는 만화
는 펜촉에 잉크를 묻혀서 그리는데, [펜] 도구는 실제 펜촉
같은 터치로 그릴 수 있다.
균일한 선을 그릴 때는 [마커] 그룹의 도구를 사용하면
좋다.
시험삼아 그려보며 자신에게 맞는 도구를 찾아보자.

→ 펜 그룹

G펜
강약을 주기 쉬워서 굵은 선과 가는 선을 구분해서 그릴 수 있다. 가장 표준
적인 [펜] 도구로, 다루기가 편하다.

둥근 펜
[G펜]보다 딱딱한 느낌으로 그려지는 [펜] 도구. 가는 선을 그릴 때 좋지만,
강한 필압으로 굵은 선도 그릴 수 있다.

리얼 G 펜
강약을 주기 쉽고 스트로크에 거친 자국이 남아서, 아날로그 종이에 잉크로
그린 것 같은 리얼한 곡선이 된다.

스푼펜
[G펜]에 비해 균일한 선을 그리기 쉽다. 부드러운 느낌으로 그려지는 [펜]
도구.

거친 펜
[리얼 G 펜]처럼 종이에 그린 것 같은 리얼한 곡선이 된다. [리얼 G 펜]보다
스트로크로 생기는 요철이 크다.

→ 마커 그룹

밀리펜

밀리펜
시작과 끝부분에 잉크가 찍힌 것 같은 자국이 생긴다. 필압으로 아주 약간
강약을 줄 수 있다.

사인펜

사인펜
필압을 강하게 줘도 선 굵기에 영향을 주지 않아서, 항상 균일한 선을 그릴
수 있다.

 ## 농담이 있는 브러시

인터넷용 이미지나 그레이, 컬러 원고에서는 [연
필] 도구처럼 농담이 있는 브러시로 선화를 그릴
수 있다.

위 그림은 [연필] 도구의 [진한 연필]. 필압 조절로 선의 굵기와 농
담을 줄 수 있다.

 ## ASSETS에서 브러시 다운로드

ASSETS에서 브러시 소재를 찾아보자. 무료도 많으니까 다운로드해서 시험해보면 좋다.

1 CLIP STUDIO 실행→[CLIP STUDIO ASSETS]에서
ASSETS을 표시. 「펜」이나 「연필」 등 원하는 브러시를
검색해서 소재를 찾아보자.

2 소재의 타이틀을 클릭하면 상세 페이지가 열린다. 괜찮
아보이는 소재가 있다면 [다운로드]를 클릭.

3 CLIP STUDIO PAINT에서 [소재] 팔레트→[다운로드]
에 들어가 다운로드한 소재를 선택하고, 적절한 도구의
[보조 도구]에 드래그&드롭해서 추가할 수 있다.

보조 도구를 추가합니다

[보조 도구] 팔레트 아래쪽의 [보조 도구를 추가합
니다]에서도 소재를 추가할 수 있다.

CHAPTER:02

04 펜 커스터마이즈

펜 설정은 초기 설정으로도 문제없지만,
자신의 취향대로 커스터마이즈하면 보다 사용하기 편해진다.

☞ 브러시 크기

브러시 크기는 [도구 속성] 팔레트에서 설정한다. 자주 사용하는 사이즈는 [브러시 크기] 팔레트에 등록해두면 편리하다.

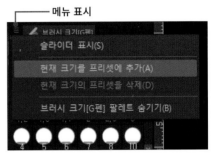

── 메뉴 표시

브러시 크기 설정은 단위에 따라 크게 달라지니까 주의하자. 적정한 수치는 작품에 따라 다르지만, 세세한 곳의 선은 0.2~0.4, 윤곽등의 메인이 되는 선(주선)은 0.5~0.8(단위는 mm) 사이로 설정하는 사용자가 많다.

브러시 크기 팔레트에 등록
[도구 속성] 팔레트에서 브러시 크기를 설정하고, [브러시 크기] 팔레트의 메뉴에서 [현재 크기를 프리셋에 추가]를 선택하면 [브러시 크기] 팔레트에 없는 크기를 추가할 수 있다.

단위에 대한 자세한 사항 →P.73

Shortcut key

브러시 크기 변경

Ctrl + Alt

Ctrl+Alt 키를 누른 상태에서 펜을 태블릿에서 떼지않고 움직이면 브러시 크기를 변경할 수 있다. 세세한 수치를 신경 쓰지 않고 브러시 크기를 크게 키우고 싶은 경우 등에 편리하니까 잘 기억해두자.

드래그

☞ 손떨림 보정

[손떨림 보정]은 펜 태블릿에 의한 손떨림을 보정한다. 설정치가 높을수록 선이 매끄럽게 보정된다.

0~100으로 설정할 수 있는데, 설정치를 높이면 동작이 느려지는 경우도 있다.

[보조 도구 상세] 팔레트→[보정] 카테고리→[손떨림 보정]에 있는 [속도에 의한 손떨림 보정]에서는, 펜을 움직이는 속도에 따라서 보정 강도를 조정할 수 있다.

 필압

펜 태블릿 필압의 영향을 자신에게 맞게 설정할 수 있다. 앱 전체의 설정은 [필압 검지 레벨 조절]에서. 툴마다 필압을 설정할 때는 [브러시 사이즈 영향원 설정]을 열어서 한다.

→ 앱 전체 필압의 영향을 설정

 캔버스를 연 상태에서 [파일] 메뉴(macOS/iPad 버전은 [CLIP STUDIO PAINT] 메뉴)→[필압 검지 레벨 조절]을 선택. [필압 조정] 창을 연다..

화면 표시에 따라 선을 그린 뒤에 [조정 결과 확인]을 클릭.

테스트를 마친 뒤에 조정 결과를 확인. [더 딱딱하게] [더 부드럽게] 버튼으로 미세 조정이 가능. 그리기 편하게 조정했으면 [완료]를 클릭.

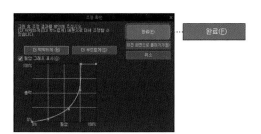

→ 도구마다 필압의 영향을 설정

 [도구 속성] 팔레트의 [브러시 크기] 오른쪽의 버튼을 누르면 [브러시 크기 영향 기준의 설정] 창이 열린다.

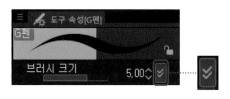

[필압]을 ON으로 설정하고 [필압 설정]의 그래프를 조정. 설정했으면 팝업창 바깥쪽 부분을 클릭해서 닫는다.

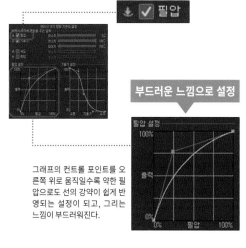

부드러운 느낌으로 설정

그래프의 컨트롤 포인트를 오른쪽 위로 움직일수록 약한 필압으로도 선의 강약이 쉽게 반영되는 설정이 되고, 그리는 느낌이 부드러워진다.

딱딱한 느낌으로 설정

컨트롤 포인트를 오른쪽 아래로 움직이면 균등한 선이 그리기 쉬워지고, 그리는 느낌이 딱딱해진다.

시작점과 끝점

생생한 선으로 그리려면 시작점과 끝점이 중요. 시작점과 끝점이란 선화 테크닉 중 하나로, 선을 그리기 시작 부분은 가늘고 점점 굵게, 선을 끝낼 때 다시 가늘어지는 것을 말한다. 시작점과 끝점이 깔끔하면 선화가 멋지게 보인다.

→ 시작점과 끝점 카테고리 설정

시작점과 끝점은 필압으로 연출할 수 있는데, 보정 설정으로도 연출할 수 있다. 설정은 [보조 도구 상세] 팔레트의 [시작점과 끝점] 카테고리에서 한다. [펜] 등의 브러시 도구에 설정할 수 있는 것은 물론이고, [도형] 도구의 [직선] [곡선] [꺾은선] [연속 곡선]에서도 설정할 수 있다.

1 [보조 도구 상세] 팔레트→[시작점과 끝점] 카테고리를 표시.

2 [시작점과 끝점] 버튼을 클릭하면 [시작점과 끝점 영향 범위 설정]이 열린다. 여기서는 [브러시 크기]에만 체크하자. 이제 시작 부분과 끝나는 부분의 선이 가늘어진다.

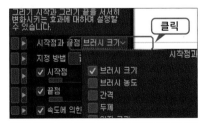

체크한 항목은 선의 시작과 끝부분의 값이 작아지도록 설정된다.

3 [지정 방법]은 [길이 지정]으로 설정하면, 시작점과 끝점의 효과 범위를 길이로 지정할 수 있다.

 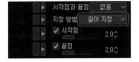

4 [시작점]과 [끝점] 각각의 값을 슬라이더로 설정한다. 값이 커질수록 시작점과 끝점의 범위가 길어진다.

💡 **지정 방법의 차이**

[지정 방법]에는 [길이 지정]과 [백분율 지정], [페이드]가 있다.
[백분율 지정]으로 설정하면 시작점과 끝점의 효과 범위를 선의 길이에 대한 비율로 지정하게 된다.
[페이드]로 설정하면 [끝점]만 효과가 들어가서 [시작점] 설정은 없어진다. 효과 범위는 길이로 지정할 수 있다.

[시작점], [끝점]을 [30] 퍼센트로 지정한 경우, 그린 선 길이의 30%가 [시작점]과 [끝점]이 된다.

 자작 소재로 브러시 만들기

→ 브로시 끝 모양으로 만드는 자작 커스텀 브러시

자작 도형과 일러스트를 브러시 끝 모양으로 등록해서 오리지널 브러시를 만들 수 있다.

1 먼저 끝 모양의 소재가 될 화상을 그리자. 여기서는 300×300(단위는 [px])의 캔버스에 그렸다.

POINT
▶ 레이어의 표현색을 그레이 또는 모노크롬으로 설정하고 브러시 끝 모양 소재를 그리면, 브러시로 만들었을 때 그리기색을 변경할 수 있게 된다.

2 [편집] 메뉴→[소재 등록]→[화상]을 선택. [소재 속성] 창에서 브러시 끝 모양으로 설정하고 소재를 등록한다.

소재명(N):
거슬거슬 [소재명]에는 이름을 입력.

✓ 브러시 끝 모양으로 사용(B)
[브러시 끝 모양으로 사용]에 체크.

[소재 저장위치]는 [Image material]→[Brush]로 선택하면 좋다.

3 베이스로 사용할 툴을 복제한다. [보조 도구] 팔레트에서 도구를 선택하고 [보조 도구 복제]를 클릭. 복제한 도구에 등록한 소재를 적용한다.

보조 도구 복제
 여기서는 [G펜]을 복제했다.

4 [보조 도구 상세] 팔레트의 [브러시 끝 모양] 카테고리에서 [소재]를 선택. 「여기를 클릭해서 끝 모양을 추가」를 클릭해서 창을 열고, 저장한 자작 소재를 선택한다.

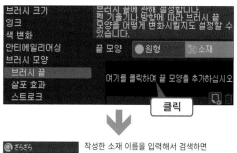

클릭

 작성한 소재 이름을 입력해서 검색하면 찾기 쉽다.

소재 선택 후 [OK]를 클릭하면 소재가 적용된다.

5 필요에 따라 설정을 조정한다. 여기서는 [두께]와 [방향]을 변경해서 거친 선 툴을 작성했다.

[방향]의 [방향 영향 기준의 설정]에서 [랜덤]을 체크하면 스트로크에 약간 우둘투둘한 부분이 생긴다. 그리고 [두께]를 낮추면 선에 퍼석퍼석한 느낌이 생긴다.

6 마음에 드는 설정이 완성됐으면 [모든 설정을 초기 설정으로 등록]을 클릭해서 설정을 저장한다.

CHAPTER:02

05

펜선 테크닉

펜 태블릿의 펜선은, 종이에 펜으로 그리는 것과 다른 요령이 필요.
CLIP STUDIO PAINT의 기능을 잘 사용해서 퀄리티 향상을 노려보자.

 ## 펜선 퀄리티 향상을 위해

생생한 선을 그리기 위해, 실패를 두려워하지 말고 과감하게 그려보자. [실행 취소](Ctrl+Z)로 되돌리거나 [지우개] 도구나 투명
색으로 수정할 수 있으니까, 몇 번이고 다시 그려서 마음대로 선을 그릴 수 있도록 익숙해져보자.

→ 선을 겹쳐서 그리기

깔끔한 선을 그리기 위해서 선을 겹쳐서 그려도 된다. 긴 스트로크로 선을 그리기 힘들 때는, 짧은 선을 이어가며 그린다. 선의 모
양이 마음에 안 들면 수정해서 정리하면 된다.

선을 겹쳐서 모양을 잡아가며 그려가자.

선을 연결
선을 연결하는 것처
럼 그릴 경우, 시작점
과 끝점이 있는 쪽이
연결하기 쉽다.

투명색으로 수정
선의 모양이 마음에 안 든다면
덧그리거나 지워서 정돈할 수
있다. 투명색을 선택하면 브러
시를 바꾸지 않고 수정할 수
있다.

→ 선 굵기를 잘 활용하자

선의 굵기에 변화를 주면 더 멋지게 보인다. 윤
곽 등의 메인 선(주선)은 또렷한 선으로 그리고,
주름 등의 디테일은 가는 선으로 그리면 좋다.

윤곽은 굵게

디테일은 가늘게

→ 입체감 주기

선이 겹쳐지는 부분은 잉크가 고인 것 같은 작은 선을 그려주면
입체감이 생긴다.

👉 선을 잘 그릴 수 없을 때는

선을 그리기 힘들 때는 [손떨림 보정]의 값을 변경하거나 캔버스 표시를 바꾸든지 해서 작업하기 편한 환경을 만들자.

손떨림 보정을 조정
머리카락 등 긴 스트로크의 곡선
이 잘 그려지지 않을 때는 [손떨
림 보정]을 높게 설정해서 그려
보자.

캔버스 좌우 반전
캐릭터 얼굴의 특정 방향이 그리기 힘들 때는, 캔버스를 좌우
반전 해보자.

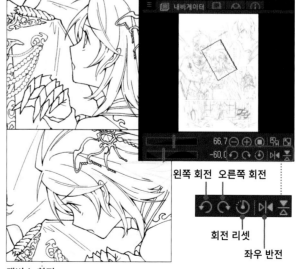

왼쪽 회전 오른쪽 회전

회전 리셋

좌우 반전

캔버스 회전
캔버스를 회전해서 펜선을 그리기 쉬운 각도를
찾아보자.

CHAPTER:02

06

벡터 레이어로 펜선 그리기

벡터 레이어에서 그린 선은 「벡터선」이 된다.
벡터선은 나중에 여러모로 수정할 수 있다.

 벡터선 활용

벡터 레이어는 그린 선을 확대, 축소해도 화질이 열화되지 않고 모양이나 굵기도 마음대로 바꿔줄 수 있다. 펜선을 그린 뒤에 선화를 자유롭게 수정할 수 있어서 정말 편리하다.

→ 벡터 레이어 작성

벡터 레이어는 [레이어]팔레트에서 [신규 벡터 레이어]를
클릭해서 작성한다.
벡터 레이어에 그린 선에는 제어점이 생긴다. 또 이 제어점
이 있는 선을 벡터선이라고 한다.

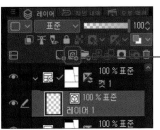

신규 벡터
레이어

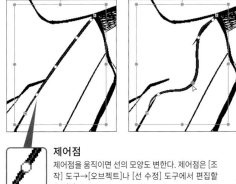

제어점
제어점을 움직이면 선의 모양도 변한다. 제어점은 [조
작] 도구→[오브젝트]나 [선 수정] 도구에서 편집할
수 있다.

 벡터 레이어에서 할 수 있는 것·할 수 없는 것

벡터 레이어는 선화에 적합한 레이어. 래스터 레이어와 같은 감각으로 [펜] 도구 등의 도구를 사용해서 선을 그릴 수 있다.
일부 사용할 수 없는 기능이 있고, 채우기를 할 수 없기 때문에 채색 작업에는 어울리지 않는다.

할 수 없는 것

필터 기능
[필터] 메뉴에 있는 [흐리기] 등의 필터 기능은 전부 사용할 수 없다.

채우기
[편집] 메뉴→[채우기]는 사용할 수 없다. [채우기] 도구도 사용할 수 없다. 채색
은 래스터 레이어에서 하자.

메뉴에서 색조 보정
[편집] 메뉴→[색조 보정]에서 색조 보정을 할 수 없다. 색조 보정 레이어를 사용
한 색조 보정은 가능.

금지 마크
벡터 레이어에서 [채우기] 등 사용할 수 없는 도구를 선
택하면 캔버스에 금지 마크가 표시된다.

 ## 오브젝트 도구로 편집

[조작] 도구→[오브젝트]에서 벡터선을 편집하는 방법을 알아보자.

벡터 레이어로 펜선 그리기

→ 도구 속성에서 편집

1 [레이어] 팔레트에서 벡터 레이어를 선택한다. 여기서는 머리카락을 그린 벡터 레이어를 선택했다.

2 [조작] 도구→[오브젝트]를 선택.

3 [도구 속성] 팔레트가 [벡터편집 중]이 됐다. 설정을 변경해서 벡터선이 변화했다.

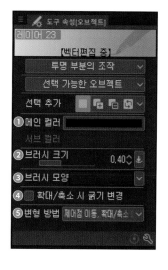

→ 오브젝트 도구 속성(벡터편집 중)

❶메인 컬러
벡터선의 색을 변경할 수 있다. 표현색이 모노크롬일 때는 검정이나 흰색만 가능.

왼쪽 예는 레이어의 표현색을 컬러로 설정했다.

❷브러시 크기
벡터선의 굵기를 설정.

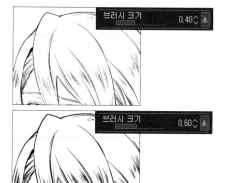

❸브러시 모양
벡터선의 브러시 모양을 변경한다.

클릭

이 예에서는 브러시 모양을 [Pencil]로 설정했다. 또한 농담을 알아보기 쉽도록 레이어 표현색을 그레이로 설정했다.

❹확대/축소 시 굵기 변경
ON으로 설정하면 확대/축소했을 때 굵기도 달라진다.

❺변형 방법
벡터선에 대한 편집 내용을 선택할 수 있다.

→ 벡터선을 선택

[조작] 도구→[오브젝트]에서 벡터선을 클릭하면, 선을 하나하나 선택할 수 있다. 또한 Shift키를 누른 상태로 클릭하면 선택한 선을 추가하는 것도 가능.

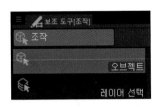

→ 벡터선 복수 선택

드래그 조작으로 복수의 벡터선을 선택할 수 있다.

1 [오브젝트]보조 도구의 [도구 속성] 팔레트에서 [드래그로 범위를 지정하여 선택]을 ON으로 한다.

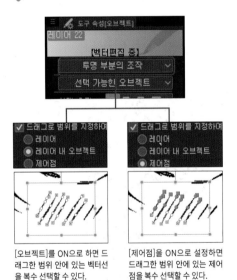

[오브젝트]를 ON으로 하면 드래그한 범위 안에 있는 벡터선을 복수 선택할 수 있다.

[제어점]을 ON으로 설정하면 드래그한 범위 안에 있는 제어점을 복수 선택할 수 있다.

2 변형할 벡터선을 드래그해서 선택한다. 다른 부분을 피해서 선택하고 싶은 경우에는 추가 선택(Shift 키를 누른 채 선택)을 활용한다.

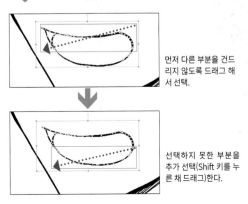

먼저 다른 부분을 건드리지 않도록 드래그 해서 선택.

선택하지 못한 부분을 추가 선택(Shift 키를 누른 채 드래그)한다.

💡 컷 테두리가 선택된다면

컷 테두리가 있는 경우, 벡터선을 복수 선택하려고 하다가 컷 테두리를 선택해 버리는 경우가 있다. 그럴 때는 [도구 속성] 팔레트의 [선택 가능한 오브젝트]에서 [컷 테두리]를 OFF로 설정하자.

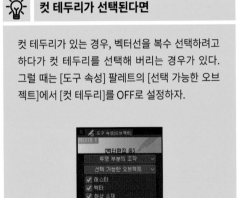

→ 핸들로 확대/축소/회전

[오브젝트]에서 선택 중으로 표시된 핸들을 조작해서 확대, 축소, 회전할 수 있다.

1 [도구 속성] 팔레트에서 [확대/축소 시 굵기 변경]을 OFF로 한다. ON으로 한 경우에는 확대/축소했을 때 선 굵기도 변경된다.

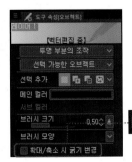

확대/축소 시 굵기 변경

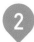 선택 중인 벡터선을 확대, 축소, 회전, 이동할 수 있게 됐다.

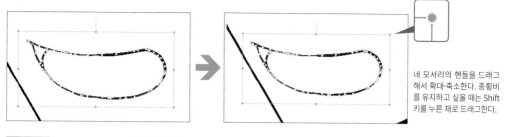

네 모서리의 핸들을 드래그해서 확대·축소한다. 종횡비를 유지하고 싶을 때는 Shift 키를 누른 채로 드래그한다.

 하얀 핸들을 드래그하면 회전한다.

 핸들주위에서 이동 마크가 표시됐을 때 드래그하면 벡터선을 이동할 수 있다.

제어점 도구

[선 수정] 도구→[제어점]은, 제어점에 대해 [오브젝트]보다 상세한 편집이 가능. [도구 속성] 팔레트의 처리 내용을 전환해서 제어점 추가와 삭제 등을 할 수 있다.

제어점 도구 속성

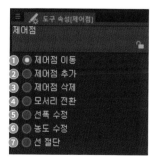

❶제어점이동
제어점을 이동해서 주변의 모양을 변경.

❷제어점 추가
제어점을 추가한다.

❸제어점 삭제
제어점을 삭제한다.

❹모서리 전환
클릭한 제어점의 모서리 유무를 전환.

❺선폭 수정
제어점을 드래그해서 주위 선의 굵기를 변경.

❻농도 수정
제어점을 드래그해서 주변 선의 농도를 변경한다.

❼선 절단
클릭한 부분에서 벡터선을 분단한다.

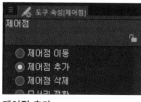

제어점 추가
제어점을 추가하고 싶을 때는 [도구 속성] 팔레트에서 [제어점 추가]를 선택하고 벡터선 위에서 클릭한다.

제어점 삭제
제어점을 삭제하고 싶을 때는 [도구 속성] 팔레트에서 [처리 내용]을 [제어점 삭제]로 설정하고 해제하고 싶은 제어점을 클릭한다.

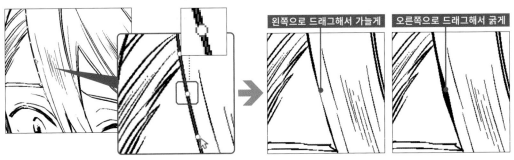

선에 강약을 주자

[선 수정] 도구→[제어점]을 사용해서 선에 핀포인트로 시작점 끝점 효과를 줄 수 있다. [도구 속성] 팔레트에서 [선폭 수정]을 선택하고 제어점을 오른쪽으로 드래그 하면 선이 굵게, 왼쪽으로 드래그하면 선이 가늘어진다.

👉 선 수정 도구로 선폭 바꾸기

[선 수정] 도구→[선폭 수정]은 벡터선의 폭을 간단히 변경할 수 있는 보조 도구. 처리 내용을 [도구 속성] 팔레트에서 설정하고, 선 폭을 바꾸고 싶은 부분을 문질러서 사용.

❶ 지정 폭으로 넓히기
　설정한 수치를 적용해서 선을 굵게 한다.

❷ 지정 폭으로 좁히기
　설정한 수치를 적용해서 선을 가늘게 한다.

❸ 지정 배율로 확대
　설정한 배율로 확대한다.

❹ 지정 배율로 축소
　설정한 배율로 축소한다.

❺ 일정 굵기로 하기
　전부 설정한 수치에 따른 굵기로 만든다.

❻ 선 전체에 처리
　ON으로 설정하면 드래그한 선 전체에 처리 내용이
　반영된다.

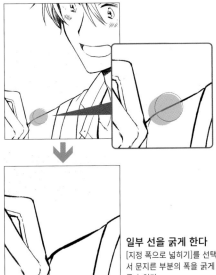

일부 선을 굵게 한다

[지정 폭으로 넓히기]를 선택해 서 문지른 부분의 폭을 굵게 만 들 수 있다.

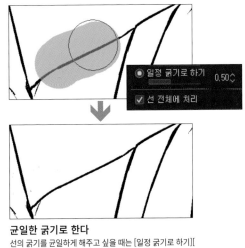

균일한 굵기로 한다

선의 굵기를 균일하게 해주고 싶을 때는 [일정 굵기로 하기][를 선택하고 [선 전체에 처리]를 ON으로 하고서 선을 문질 러주면, 선이 균일한 굵기가 된다.

07 벡터용 지우개로 수정

벡터선을 편집할 때 편리한 것이 [벡터용] 지우개.
특히 [교점까지] 설정은 복잡한 선을 수정할 때 요긴하게 쓰인다.

벡터용

[지우개] 도구→[벡터용]은 벡터 레이어의 선을 지우기 위한 도구.

[벡터용] 이외의 [지우개] 도구나 투명색으로 선을 지우면 보기에는 지워진 것처럼 보이지만 제어점이 남게 돼서, 벡터 레이어의 장점인 선 편집이 힘들어진다. 벡터 레이어에서는 [벡터용] 지우개를 활용하자.

투명색으로 벡터선을 지우면 제어점과 중심선이 남는다.

[벡터용]은 제어점과 중심선도 지울 수 있다.

→ 벡터 지우기 설정

[도구 속성] 팔레트에 있는 [벡터 지우기] 설정을 변경하면 수정할 때의 처리 방법이 달라진다. 각각의 차이를 알아보자..

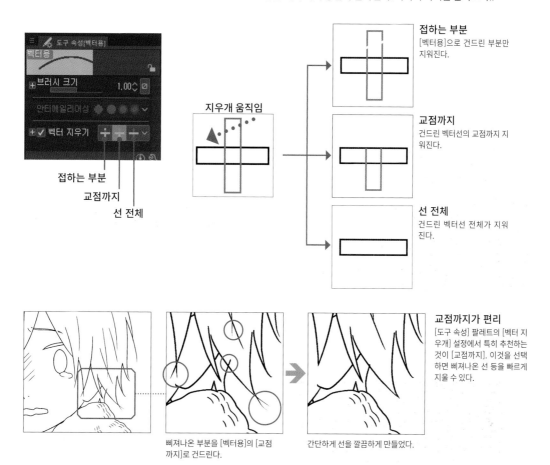

접하는 부분
[벡터용]으로 건드린 부분만 지워진다.

교점까지
건드린 벡터선의 교점까지 지워진다.

선 전체
건드린 벡터선 전체가 지워진다.

교점까지가 편리
[도구 속성] 팔레트의 [벡터 지우개] 설정에서 특히 추천하는 것이 [교점까지]. 이것을 선택하면 삐져나온 선 등을 빠르게 지울 수 있다.

삐져나온 부분을 [벡터용]의 [교점까지]로 건드린다.

간단하게 선을 깔끔하게 만들었다.

CHAPTER:02

08

컷 작성

**컷 나누기는 컷 테두리 폴더를 활용하면,
컷 밖으로 삐져나가는 것을 신경 쓰지 않고 작업할 수 있다.**

👉 컷 나누기 순서

컷 테두리는 [도형] 툴 등을 사용해서 그릴 수 있는데, CLIP STUDIO 페인트에는 컷 테두리 전용 기능이 있다. 여기서는 컷 테두리 폴더를 사용해서 컷을 나누는 순서를 소개하겠다.

 캔버스에 콘티(대사와 컷 나누기, 구도 등을 정하는 밑그림 이외의 러프)를 그려서 컷 분할을 정한다.

 메뉴에서 컷을 작성한다. [레이어] 메뉴→[신규 레이어]→[컷 테두리 폴더]를 선택.

 [신규 컷 테두리 폴더] 창이 열린다. [선 두께]를 지정하고 [OK]를 클릭. 여기서는 [0.8mm]로 설정했다.

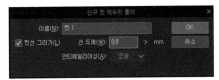

인쇄가 전제인 원고라면 사전에 단위를 설정해두자(→P.73).

 만화용으로 원고용지를 작성(→P.60)한 경우에는, 기본 테두리에 맞춰서 컷이 작성된다.

 [컷 테두리] 도구→[컷선 분할]로 컷을 나눈다. 여기서는 그림과 같은 순서로 분할했다.

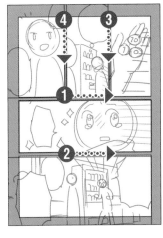

[컷선 분할] 도구는 컷의 끝에서 끝까지 나누기 때문에, 그것을 전제로 나눌 순서를 정하면 좋다.

컷 작성

컷 테두리 폴더 작성에서는 원고용지의 기본 틀 크기로, [컷 작성] 도구에서는 임의의 크기와 모양의 컷을 작성할 수 있다.

→ 컷 테두리 폴더 작성

[레이어 메뉴]→[신규 레이어]→[컷 테두리 폴더]를 선택하고, 표시되는 [신규 컷 테두리 폴더] 창에서 컷 테두리의 굵기를 설정해서 컷 테두리 폴더를 작성한다.

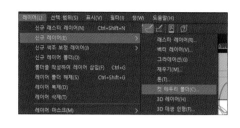

신규 컷 테두리 폴더 창

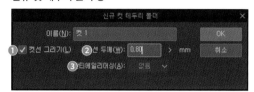

❶ 컷선 그리기
OFF로 설정하면 컷선이 없는 컷이 작성된다.

❷ 선 두께
컷선의 굵기를 설정한다.

❸ 안티에일리어싱
컷선의 안티 에일리어싱 유무를 선택. 기본 표현색이 [모노크롬]인 캔버스에서는 설정할 수 없다.

컷 테두리 폴더

컷을 작성하면 [레이어] 팔레트에 컷 테두리 폴더가 작성된다. 컷 테두리 폴더에서는 컷 바깥쪽이 레이어 마스크로 가려지기 때문에, 컷 테두리 폴더 안에 레이어를 작성하면 그림이 컷 밖으로 삐져나가는 것을 걱정할 필요가 없다.

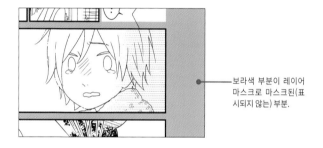

보라색 부분이 레이어 마스크로 마스크된(표시되지 않는) 부분.

→ 컷 작성 도구

[컷 테두리] 도구→[컷 작성]에 있는 보조 도구로 컷을 만들 수 있다. 컷을 만들 때 작성되는 레이어를 [도구 속성] 팔레트에서 설정할 수 있다.

❶ 직사각형 컷
직사각형 컷을 작성할 수 있다.

❷ 꺾은선 컷
꺾은선으로 컷을 작성할 수 있다.

❸ 컷 테두리펜
프리핸드로 컷을 작성할 수 있다.

도구 속성(직사각형 컷)

A 추가 방법
컷 테두리 폴더를 새로 만드는 [폴더 신규 작성]과, 이미 작성한 폴더에 컷을 추가하는 [선택 중인 폴더에 추가] 중에서 선택.

B 래스터 레이어
ON으로 설정하면 컷을 작성할 때 래스터 레이어가 작성된다.

C 컷 안쪽 채우기
ON으로 설정하면 컷을 작성할 때 하얀색으로 채운 레이어가 작성된다.

👉 컷 테두리 나누기

컷을 나눌 때는 [컷 테두리] 도구의 [컷 테두리 나누기] 그룹에 있는 보조 도구를 사용한다.

 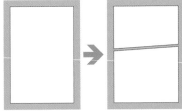

❶ 컷 폴더 분할

컷 테두리마다 레이어 마스크가 걸리기 때문에, 컷 안에 있는 선화나 말풍선, 효과선 등이 삐져나올 걱정 없이 그릴 수 있다. 사용할 수 있는 레이어 수가 많아진다.

❷ 컷선 분할

컷 바깥쪽, 컷과 컷 사이에만 레이어 마스크가 걸리기 때문에 그림이 다른 컷으로 삐져나가는 경우가 있다. 삐져나온 부분은 각각 레이어 마스크 등으로 조정해야 한다. 공통 레이어에 그릴 수 있기 때문에 레이어 수를 줄일 수 있다.

→ 컷 간격 정하기

컷을 나눌 때의 간격은 [도구 속성] 팔레트의 [좌우 간격] [상하 간격]에서 설정할 수 있다.

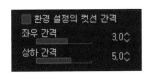 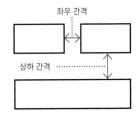

→ 컷 나누기

[컷선 분할] 도구로 컷 위를 드래그, 또는 클릭해서 컷을 나눌 수 있다.

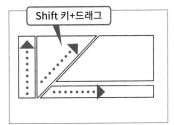 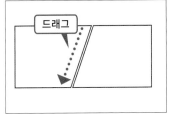

Shift 키를 누르면서 드래그하면 45도 단위로 컷을 나눌 수 있다.

드래그하는 방향으로 컷이 나눠진다.

클릭하면 컷이 수평으로 나눠진다.

→ 환경 설정에서 컷 간격 정하기

환경 설정에서 미리 컷 간격을 설정해두고, [컷선 분할] 도구에서 반영할 수도 있다.

 1 [파일] 메뉴(macOS/iPad 버전은 [CLIP STUDIO PAINT] 메뉴)→[환경 설정]으로 [환경 설정] 창을 연다.

2 [레이어/컷] 카테고리의 [좌우 간격] [상하 간격] 수치를 설정한다.

3 [컷 테두리]→[컷 테두리 나누기]에 있는 보조 도구의 [도구 속성] 팔레트에서, [환경 설정의 컷선 간격]을 체크하면 환경 설정의 수치가 반영된다.

 컷선 분할 템플릿

[소재] 팔레트의 [Manga material]→[Framing template]에서 다양한 컷선 분할 템플릿을 사용할 수 있다.
사용할 경우에는 [소재] 팔레트에서 드래그&드롭해서 캔버스에 적용한다. 기본 테두리의 크기에 맞춰서 템플릿의 컷 크기가 조정된다.
직접 컷 분할 템플릿을 등록하거나 ASSETS에 공개된 소재를 사용하는 것도 가능.

레이어 템플릿 등록 →P.162

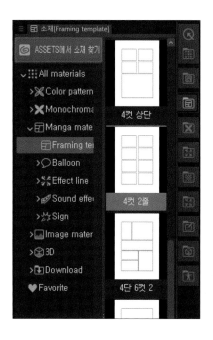

CHAPTER:02

09

컷 편집

컷 크기와 테두리 선의 굵기를 바꾸는 방법, 재단 여백까지 그리는 법(타치키리) 등,
컷 편집 방법에 대해 설명하겠다.

👉 오브젝트 도구로 편집

[조작] 도구→[오브젝트]에서 컷을 선택하면 컷 편집이 가능해진다. 표시되는 핸들로 회전·확대·축소·컷 이동을 할 수 있다.

→ 핸들과 제어점

회전 컨트롤러
위에 있는 동그란 핸들을 드래그
하면 회전한다.

확대·축소
모서리의 둥근 핸들을 드래그하
면 확대·축소된다.

이동
핸들의 틀 바깥쪽에서 그림과 같은
마크가 표시됐을 때 드래그하면 이
동할 수 있다.

제어점
제어점을 드래그해서 변형
할 수 있다.

💡 컷의 선택

컷을 선택하려면 [조작] 도구→[오브젝트]로 컷의 가장자리를 클릭한
다. 또는 [오브젝트]를 선택한 뒤에 [레이어] 팔레트에서 컷 테두리 폴
더를 클릭하는 방법으로도 컷 선택이 가능.

가장자리 클릭

복수의 컷을 선택할 때는 Shift 키를 누른 채 각 컷
의 가장자리를 선택하는데, 컷 별로 컷 테두리 폴
더를 작성했을 때는 이 조작을 사용할 수 없다.

→ 컷선 지우기

컷선을 지우고 싶을 때는 [오브젝트]에서 컷을 선택하고 [도구 속성] 팔레트에서 [컷선을 그리기하기]의 체크를 해제한다.

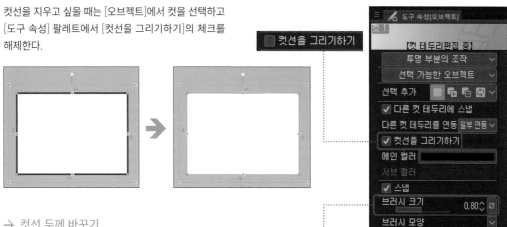

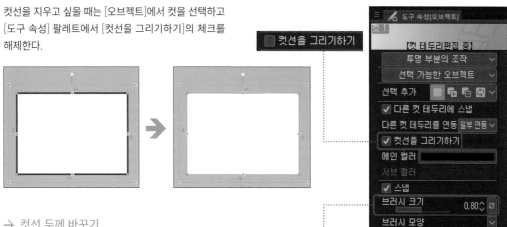

09

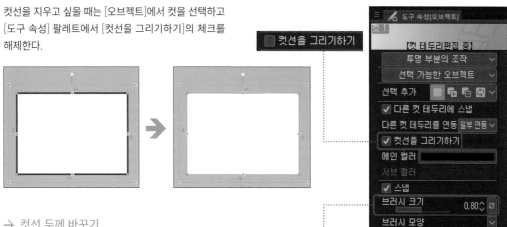
컷
편집

→ 컷선 두께 바꾸기

컷선 두께를 변경할 때는 [오브젝트]에서 컷을 선택하고 [도구 속성] 팔레트에서 [브러시 크기] 수치를 바꿔준다.

→ 컷선의 브러시 모양 바꾸기

컷선의 종류는 [도구 속성] 팔레트의 [브러시 모양]에서 변경할 수 있다. 프리셋에 없는 모양으로 바꾸고 싶을 때는 프리셋에 등록한 뒤에 변경하자.

 컷선의 스트로크를 변경. 여기서는 [리얼 G 펜]의 선을 컷선에 반영한다. 먼저 [리얼 G 펜]을 프리셋에 등록하자.

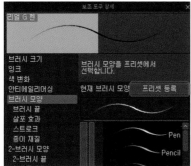

프리셋에 등록할 때는 [보조 도구 상세] 팔레트의 [브러시 모양] 카테고리에서 [프리셋 등록]을 클릭한다.

 [오브젝트]에서 컷을 선택하고 [도구 속성]에서 [브러시 모양]을 설정한다.

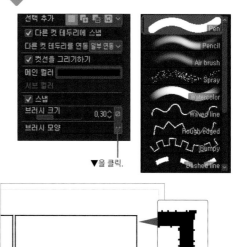

▼을 클릭.

아날로그 펜으로 그린 것처럼 약간 거친 느낌의 컷선이 됐다.

→ 컷 폭 변경

컷의 폭을 넓히거나 좁히고 싶을 때는 [오브젝트]에서 컷을 선택하고 파란색 핸들을 드래그한다. [도구 속성] 팔레트의 [다른 컷 테두리를 연동]에서 [일부 연동]을 선택하면 마주하는 컷도 연동한다.

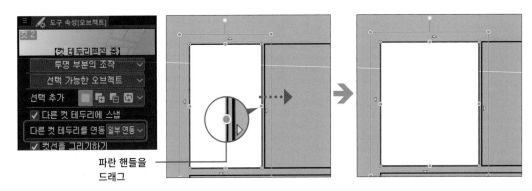

파란 핸들을 드래그

→ 재단 여백까지 확장된 컷(타치키리 컷)

타치키리 컷을 만들고 싶을 때는 [오브젝트]에서 컷을 선택하고 넓히고 싶은 쪽의 △을 클릭하면, 캔버스 끝까지 컷을 넓힐 수 있다.

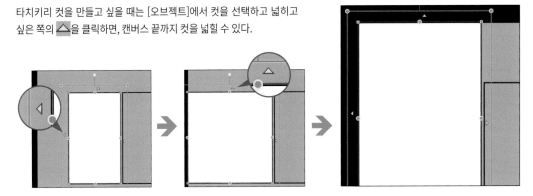

→ 컷 간격 없애기

이웃 컷과의 간격을 좁혀서 없애고 싶을 때는, 타치키리 때 처럼 이웃한 컷 방향에 있는 △를 클릭한다.

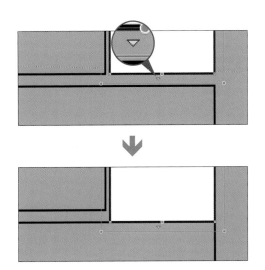

→ 컷 폭 맞추기

이웃한 컷들의 폭을 맞추고 싶을 때는, [오브젝트]에서 컷을 선택하고 작은 쪽 컷의 △을 클릭해서 큰 쪽과 폭을 맞 춘다.

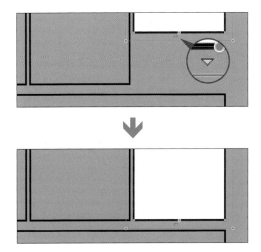

 컷 결합

이웃한 컷의 컷선을 결합해서 하나의 컷으로 만들고 싶을 때는, [레이어] 메뉴→[자/컷 테두리]→[컷 테두리 결합]을 선택한다.

 컷을 복수 선택한다. 컷별로 컷 테두리 폴더가 나뉜 경우에는 [레이어] 팔레트에서 체크해서 컷 테두리 폴더를 복수 선택한다.

복수의 컷을 선택

 [레이어] 메뉴→[자/컷 테두리]→[컷 테두리 폴더]를 선택.

 표시된 [컷 테두리 결합] 창에서 [컷 테두리 결합]을 선택하고 [OK]를 클릭하면 컷을 결합할 수 있다.

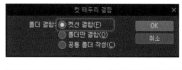

 컷을 결합할 수 없을 때는

컷을 결합할 수 없을 때는 [실행 취소]를 사용해서 결합 전 상태로 되돌리고, ◿를 클릭해서 컷 간격을 좁힌 뒤에 다시 [컷 테두리 결합]을 시도해보자.

컷 테두리 폴더를 합치기

복수의 컷 테두리 폴더를 하나로 합칠 때는 [레이어] 팔레트에서 컷 테두리 폴더를 복수 선택한 후, [레이어] 메뉴 →[자/컷 테두리]→[컷 테두리 결합]에서 열리는 [컷 테두리 결합] 창에서 [폴더만 결합]을 선택하고 [OK]를 클릭한다.

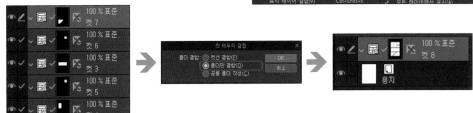

 공통 폴더 작성

[컷 테두리 결합] 창에서 [공통 폴더 작성]을 선택한 경우, 결합된 컷 테두리 폴더가 새롭게 작성되고 결합하기 전의 컷 테두리 폴더도 그래도 남는다.

컷 겹치기

컷을 겹치고 싶을 때는 [컷 테두리] 도구→[컷 작성]으로 컷을 작성하면 된다.

[추가 방법]을 [선택 중인 폴더에 추가]로 선택하면, 기존에 있는 컷 테두리 폴더에 컷을 추가할 수 있다.

컷 바깥쪽 칠하기

컷 바깥쪽 여백을 칠해서 회상 장면 같은 연출을 하고 싶을 때는, 먼저 컷 테두리 폴더 안에 하얀 채우기 레이어를 작성해두고, 컷 테두리 폴더 바깥쪽의 아래 레이어를 칠하거나 톤을 작성하면 된다.

채우기 레이어는 메뉴 [레이어]→[신규 레이어]→[채우기]로 작성할 수 있다.

톤 작성 방법은 P.130 참조.

4컷 만화용 컷 나누기

여기서는 컷을 균등하게 나누는 기능을 사용해서,
4컷 만화의 컷 나누기를 작성하는 방법을 설명하겠다.

👉 같은 간격으로 나누기

4컷 만화를 제작하는 등, 컷을 균등하게 나누는 방법을 알아보자. 여기서는 한 페이지에 4컷 만화가 2개 들어가는 모양으로 나눠보겠다.

1 [레이어] 메뉴→[신규 레이어]→[컷 테두리 폴더]를 선택. 베이스 컷을 작성한다.

2 컷 간격을 정한다. [파일] 메뉴(macOS/iPad 버전은 [CLIP STUDIO PAINT])→[환경 설정]에서 [레이어/컷] 카테고리에 있는 [좌우 간격], [상하 간격]을 설정.

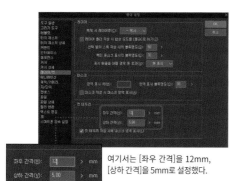

좌우 간격(H): 14 mm
상하 간격(V): 5.00 mm

여기서는 [좌우 간격]을 12mm, [상하 간격]을 5mm로 설정했다.

3 베이스 컷을 선택한 상태에서 [레이어] 메뉴→[자/컷 테두리]→[컷 테두리 등간격 분할]을 선택.

4 열린 창에서 [세로 분할 수]를 [4], [가로 분할 수]를 2로 선택하고 [OK]를 클릭. 4컷 만화용 컷 분할 완성.

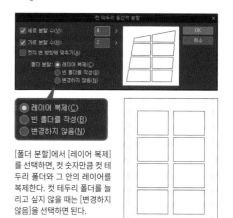

● 레이어 복제(C)
● 빈 폴더를 작성(B)
● 변경하지 않음(N)

[폴더 분할]에서 [레이어 복제]를 선택하면, 컷 숫자만큼 컷 테두리 폴더와 그 안의 레이어를 복제한다. 컷 테두리 폴더를 늘리고 싶지 않을 때는 [변경하지 않음]을 선택하면 된다.

👉 컷 분할 템플릿 활용

[소재] 팔레트→[Manga material]→[Framing template]에는 4컷용 컷 분할 템플릿도 있다. 예를 들어 [4 frames 2 strips with titles(4컷 두 개 제목 포함)]을 캔버스에 붙여넣으면, 제목 칸이 포함된 4컷 컷을 바로 작성할 수 있다.

 CHAPTER:02

11

컷에서 삐져나오게 그리기

캐릭터 그림이나 말풍선을 컷 밖으로 튀어나오게 하고 싶을 때는,
레이어 순서 변경이나 레이어 마스크를 이용한다.

컷 테두리 폴더 밖으로 내보내기

말풍선 레이어(자세한 내용은→P.112) 등 안이 채워진 화
상은, 레이어를 컷 테두리 폴더 밖으로 내보내고 그 위에
배치하면 컷에서 삐져나온 표현을 할 수 있다.

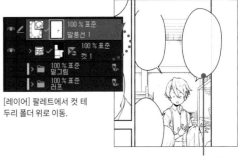

[레이어] 팔레트에서 컷 테
두리 폴더 위로 이동.

컷 밖으로 튀어나온
말풍선.

레이어 마스크로 가리기

그림을 컷 밖으로 삐져나오게 하고 싶을 때, 아래 컷의 선과 그림이 비쳐 보이는 경우가 있다.
이럴 때는 레이어 마스크가 도움이 된다. 레이어 마스크는 그림의 일부를 가리는(마스크하는) 것이 가능한 기능으로, 마스크되
어 있는 부분을 편집할 수 있다. 또한 레이어 폴더에도 작성할 수 있다.

 1 컷 테두리 폴더 위의 레이어에 그렸는데, 아래 레이어
가 비치고 있다.

 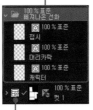

컷에서 삐져 나온 선화

삐져 나온 선화 이외의 컷과 선화는 전부 컷
테두리 폴더에 들어가 있다.

 2 신규 레이어 폴더를 작성해서, 컷 테두리 폴더를 그 안
에 넣는다.

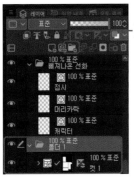

신규 레이어
폴더

3 [레이어] 팔레트에서 [레이어 마스크 작성]을 클릭하고,
레이어 폴더에 레이어 마스크를 작성한다.

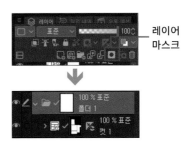

레이어
마스크

4 [지우개] 도구로 불필요한 부분을 지워주면 그 부분이
마스크 돼서 안 보이게 된다.

 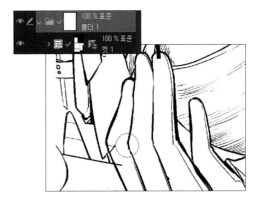

 5 마스크 범위는 메뉴 [레이어]→[레이어 마스크]→[마스크 범위 표시]로 표시할 수 있다. 컷 밖으로 튀어나온 그림을 깔끔하게 처리할 수 있다.

마스크 범위는 보라색으로 표시된다.

 마스크 편집

레이어 마스크의 섬네일을 선택했을 때는 그리기 도구로 마스크 범위를 편집할 수 있다(신규 레이어 마스크를 작성할 때는 선택 상태로 되어 있다). 작례처럼 [지우개] 도구나 투명색으로 그리면 마스크 범위를 늘릴 수 있다. 반대로 [펜] 도구 등을 사용해서 불투명색으로 그리면 마스크 범위를 깎는 것도 가능.

[펜] 도구 등으로 마스크 범위를 깎는다.

레이어 마스크 섬네일

투명색으로 그린다→마스크 범위를 늘린다
불투명색으로 그린다→마스크 범위를 깎는다

👉 **컷선을 래스터화**

→ 래스터화해서 컷선을 부분적으로 지우기

컷에서 말풍선이나 그림을 튀어나오게 만드는 방법으로, 컷 테두리 폴더를 [레이어] 메뉴→[래스터화]해서 래스터 레이어가 된 컷선을 편집하는 방법도 있다.

⬇

컷 테두리 폴더를 래스터화 하면 컷선이 그려진 래스터 레이어와 컷의 범위 바깥을 마스크한 레이어 폴더로 변환된다.

컷선 레이어

래스터화한 뒤에는 컷선의 레이어를 선택해서 불필요한 부분을 [지우개] 도구로 지울 수 있게 된다.

12 말풍선 그리기

말풍선을 구분해 그려서 다양한 종류의 대사를 표현할 수 있다.
다양한 말풍선 작성 방법을 배워보자.

말풍선 소재 사용

→ 말풍선 소재 종류

말풍선은 대사의 내용에 따라 모양이 달라진다. [소재] 팔레트에 다양한 말풍선 소재가 있으니까 활용해보자.

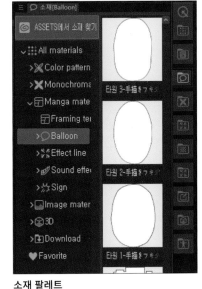

소재 팔레트
말풍선 소재는 [All materials]→[Manga material]
→[Balloon]에 있다.

Ellipse_01
일반적인 대사 말풍선. 일반적으로 누구 대사인지 알아볼 수 있도록 인물을 향해서 꼬리를 그려준다.

Vibration_03
공포심을 표현할 때 등에 사용하는 파선형 말풍선.

거기에는
창업
50년의
전통이
숨쉬고
있었다

Rectangle
나레이션은 사각형 틀에 텍스트를 넣는 패턴이 많다.

Soft Aqua 02
순정만화풍의 포근한 장식이 들어가 있다. 표현색이 모노크롬인 레이어에 붙이면 톤화된다.

💡 말풍선 레이어

기본 수록된 말풍선 소재를 사용하면 말풍선 레이어가 작성된다. 말풍선 레이어는 [조작] 도구→[오브젝트]에서 확대·축소와 편집, 색 등을 설정할 수 있다. 단 [소재] 팔레트→[Manga material]→[Balloon]→[Feeling]의 소재는 화상 소재 레이어가 돼서 설정할 수 있는 내용이 다르다.

─── 말풍선 레이어

─── 화상 소재 레이어

→ 말풍선 소재를 사용해서 말풍선 만들기

[소재] 팔레트에 있는 말풍선 소재를 사용해서 말풍선을 작성하는 과정을 보도록 하자.

 [소재] 팔레트→[Manga material]→[Balloon]에 있는 말풍선 소재를 선택해서 붙여넣는다. 대사의 분위기에 어울리는 것을 고르자.

드래그&드롭으로 캔버스에 붙여넣는다.

 말풍선 소재는 [조작] 도구→[오브젝트]에서 편집할 수 있다. 크기와 선 두께를 조절하자.

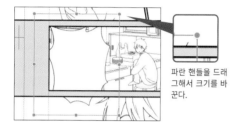

파란 핸들을 드래 그해서 크기를 바 꾼다.

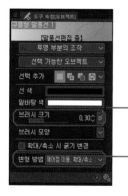

[브러시 크기]에서 선 굵기 를 변경할 수 있다.

[도구 속성] 팔레트의 [변형 방법]이 [제어점 이동, 확 대/축소 회전]인 경우, 제어 점 편집과 확대/축소 회전 을 할 수 있다.

 그림에 어울리도록 제어점을 움직여서 모양을 바꿔줄 수도 있다.

 [텍스트] 도구로 말풍선 안쪽을 클릭해서 텍스트를 입 력한다. 말풍선 레이어 위에서라면 말풍선 중심에 문자 가 배치된다.

츠키노 씨도 온다고 하던데!

대사 편집에 대한 자세한 사항은→P.118

12

말풍선 그리기

💡 **레이어 마스크로 일부를 숨기기**

말풍선이 다른 컷까 지 삐져 나갔을 때는 레이어 마스크로 가 리자.

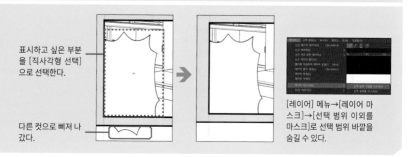

표시하고 싶은 부분 을 [직사각형 선택] 으로 선택한다.

다른 컷으로 삐져 나 갔다.

[레이어] 메뉴→[레이어 마 스크]→[선택 범위 이외를 마스크]로 선택 범위 바깥을 숨길 수 있다.

113

말풍선 도구

[말풍선] 도구는 말풍선을 작성하는 도구. [말풍선 꼬리]와 세트로 사용하자. 도구로 사용한 경우에도 말풍선 소재와 마찬가지로 말풍선 레이어가 작성된다.

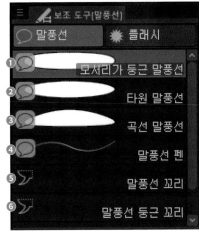

❶모서리가 둥근 말풍선
드래그해서 모서리가 둥근 말풍선을 작성할 수 있다. 직사각형에 가까운 모양이라서 안에 대사를 넣기 편하다.

❷타원 말풍선
래그로 타원형 말풍선을 작성할 수 있다. 정원으로 만들고 싶을 때는 Shift 키를 누른 채로 드래그한다.

❸곡선 말풍선
클릭해서 선을 이어가고, 시작점에서 닫아주면 깔끔한 곡선 말풍선을 작성할 수 있다.

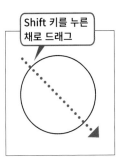

❹말풍선 펜
프리핸드로 말풍선을 작성할 수 있다.

❺말풍선 꼬리
드래그하면 말풍선 꼬리를 추가할 수 있다.

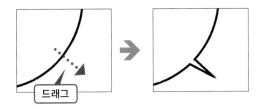

❻말풍선 둥근 꼬리
마음속 대사를 표현할 때 사용하는 꼬리.

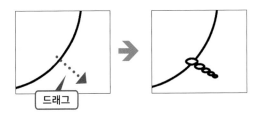

→ 색과 선의 두께 설정

말풍선의 색과 선의 두께 등을 변경하고 싶을 때는 [도구 속성] 팔레트에서 설정한다.

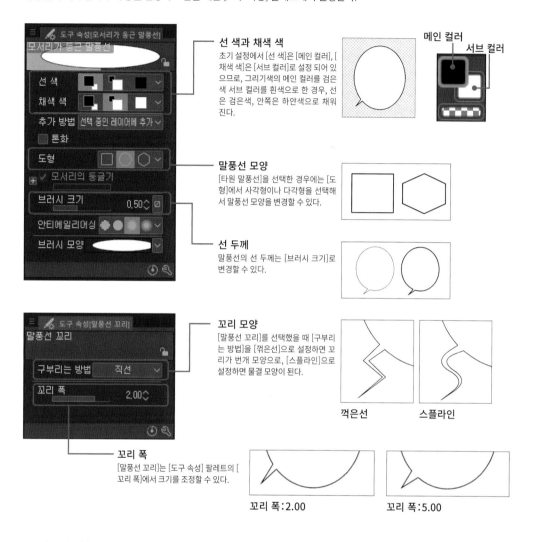

선 색과 채색 색
초기 설정에서 [선 색]은 [메인 컬러], [채색 색]은 [서브 컬러]로 설정 되어 있으므로, 그리기색의 메인 컬러를 검은색 서브 컬러를 흰색으로 한 경우, 선은 검은색, 안쪽은 하얀색으로 채워진다.

말풍선 모양
[타원 말풍선]을 선택한 경우에는 [도형]에서 사각형이나 다각형을 선택해서 말풍선 모양을 변경할 수 있다.

선 두께
말풍선의 선 두께는 [브러시 크기]로 변경할 수 있다.

메인 컬러
서브 컬러

꼬리 모양
[말풍선 꼬리]를 선택했을 때 [구부리는 방법]을 [꺾은선]으로 설정하면 꼬리가 번개 모양으로, [스플라인]으로 설정하면 물결 모양이 된다.

꺾은선 스플라인

꼬리 폭
[말풍선 꼬리]는 [도구 속성] 팔레트의 [꼬리 폭]에서 크기를 조정할 수 있다.

꼬리 폭:2.00 꼬리 폭:5.00

→ 말풍선 결합

이미 작성한 말풍선 레이어에 말풍선을 추가하면, 겹쳐진 부분은 결합해서 표시된다.

추가 방법 변경
말풍선을 겹치지 않고 새로운 말풍선 레이어에 그리고 싶을 때는, [도구 속성] 팔레트에서 [추가 방법]을 [레이어 신규 작성]으로 한다.

도구와 말풍선 소재로 작성한 말풍선은, 같은 레이어에서 겹쳐지면 결합된다.

나뉘어진 말풍선 레이어 결합
레이어를 나눠서 작성한 말풍선은, 레이어를 결합해서 하나로 합칠 수 있다.

115

플래시

집중선으로 그리는 플래시는, 마음속 대사 등을 강조하고 싶을 때 등에 사용한다. [말풍선] 도구의 [플래시] 그룹에 있는 보조 도구를 사용하면 간단하게 작성할 수 있다.

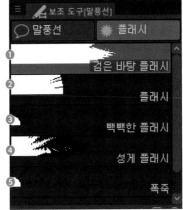

플래시는 집중선 레이어에 작성된다. 말풍선 레이어처럼 텍스트와 일체화하거나 텍스트가 중심에 배치되지는 않으니까 주의하자.

❶ 검은 바탕 플래시
검게 채운 플래시. 안에 하얀 글자를 넣으면 좋다.

❷ 플래시
랜덤한 집중선으로 구성된 기본적인 플래시.

❸ 빽빽한 플래시
중앙에 타원 모양 공백이 생기도록 설정된 플래시.

❹ 성게 플래시
들쭉날쭉한 여백에 대사를 넣을 수 있는 플래시.

❺ 폭죽
커다란 점선 같은 귀여운 모양의 플래시.

[도구 속성] 팔레트에서 설정하며 플래시를 작성해가는 예를 보도록 하자.

1 [플래시] 그룹의 [플래시]를 선택. 드래그 조작으로 타원형 표준 위치를 지정해서 플래시를 작성.

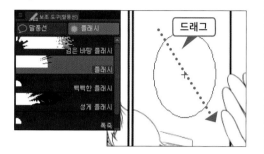

2 [조작] 도구→[오브젝트]를 선택하고, 편집할 플래시를 선택. [도구 속성] 팔레트에서 설정한다.

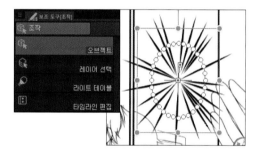

3 [선 간격(거리)]의 수치를 낮출수록 선의 간격이 좁아지고 빽빽한 플래시가 된다.

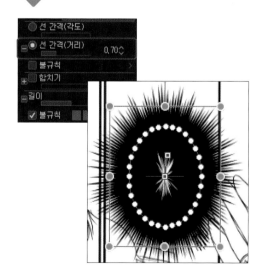

4 [길이]로 선의 길이를, [브러시 크기]로 선의 두께를 조정한다.

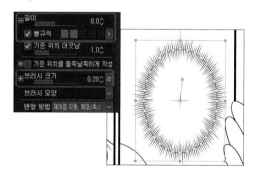

5 [합치기]를 ON으로 설정하면, 설정한 숫자로 합쳐진다. 합쳐진 선 그룹의 간격이 필요 이상으로 벌어졌을 때는 [틈] 수치를 낮춰주면 좋다.

6 핸들을 조작해서 위치와 크기를 조절한다. 텍스트를 배치하면 완성.

CHAPTER:02

13 대사 입력과 편집

여기서는 말풍선 등에 문자 입력 방법과 행간,
글꼴, 윗주 등의 설정 방법에 대해 설명하겠다.

 ## 문자 입력

만화의 대사 등 문자를 입력, 편집할 때는 [텍스트] 도구를 사용한다.

① [텍스트] 도구를 선택하고 [도구 속성] 팔레트에서 [글꼴]과 [크기], [문자 방향] 등을 정한다.

❶글꼴
PC에 인스톨된 글꼴을 선택한다.

❷크기
글자 크기를 정한다. 단위는 환경 설정에서 변경할 수 있다.(→P.73).

❸스타일
[볼드체]를 ON으로 설정하면 굵어진다. [이탤릭체]를 ON으로 하면 글자가 기울어진다.

❹줄 맞춤
줄 맞춤을 [왼쪽 맞춤] [가운데 맞춤] [오른쪽 맞춤] 중에서 선택.

❺문자 방향
[가로쓰기]와 [세로쓰기] 중에서 선택. 기본적으로 만화는 [가로쓰기].

② 대사를 넣고 싶은 부분을 클릭하고 문자를 입력한다.

③ 필요하다면 핸들로 위치와 크기를 변경한다.

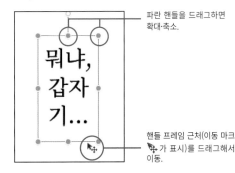

파란 핸들을 드래그하면 확대·축소.

핸들 프레임 근처(이동 마크 🔀가 표시)를 드래그해서 이동.

④ 텍스트를 변경하고 싶을 때는 [텍스트] 도구에서 문자열을 드래그해서 편집한다. 텍스트 런처에서 펜 아이콘을 클릭하면 [보조 도구 상세] 팔레트가 열리고 상세한 편집이 가능. 편집이 끝나면 [확정]을 클릭한다.

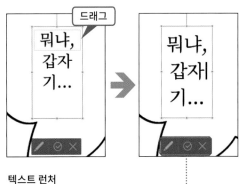

텍스트 런처

❶보조 도구 상세
클릭하면 [보조 도구 상세] 팔레트가 열린다.

❷확정
클릭하면 입력한 텍스트가 확정된다. 텍스트를 수정한 경우에는 수정 내용으로 확정한다.

❸취소
클릭하면 텍스트 입력이 취소된다. 텍스트를 수정한 경우에는 수정 전으로 돌아간다.

→ 텍스트레이어

[텍스트] 도구로 문자를 입력하면, [레이어] 팔레트에서는 텍스트 레이어가 작성된다.

말풍선 위에 작성한 경우에는 말풍선 레이어에 텍스트가 추가된다.

텍스트 ─── 레이어

 문자 편집

→ 문자 간격·문자 간격 조정

문자 간격을 변경하고 싶을 때는 [보조 도구 상세] 팔레트의 [글꼴] 카테고리에 있는 [문자 간격]이나 [문자 간격 조정]을 설정한다.

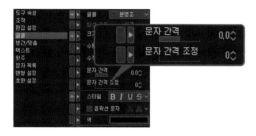

문자 간격
다음 글자와의 간격을 설정한다. 간격은 Pt 또는 Q로 변경 가능.

문자 간격 조정
문자의 간격을 좁히는 비율을 지정한다. 수치가 클수록 간격이 좁아진다.

→ 문자 회전

세로쓰기 반각 영문, 숫자는 자동 회전을 설정해주면 보기 쉬워지는 경우가 있다. 이것은 세로 쓰기에서 2~3글자는 가로쓰기로 입력하는 기능인데, [보조 도구 상세] 팔레트에서 설정할 수 있다.

[보조 도구 상세] 팔레트→[텍스트] 카테고리→[자동 문자 회전]에서, 자동으로 회전할 반각 영문, 숫자 설정이 가능.

→ 줄 간격

줄 간격을 바꾸고 싶을 때는 [보조 도구 상세] 팔레트의 [행간/맞춤] 카테고리에서 설정한다. [지정 방법]을 [길이 지정]과 [백분율 지정]에서 선택할 수 있다.

백분율 지정의 예
만화 대사의 경우, 글자 크기의 4분의 1(25%) 정도 폭으로 해주는 것이 좋다. 그래서 [지정 방법]을 [백분율 지정]으로 하고, [줄 간격]을 [125.0]으로 하는 것을 추천.

125%면 행과 행의 간격이 글자 크기의 25%만큼 떨어진다.

100%면 행과 행의 간격이 조금 좁다.

윗주를 넣었을 때도 행간을 조정해서 보기 쉽도록 해줄 수 있다.

→ 글자 폭 바꾸기

[보조 도구 상세] 팔레트의 [글꼴] 카테고리에 있는 [수평 비율] 또는 [수직 비율]의 수치를 변경하면 글자 폭을 조절할 수 있다.

 문장 부호나 기호 입력

「!」등의 문장 부호나 기호 등의 외부 문자를 입력하고 싶은 경우에는, 문자를 입력·편집하는 중에 [도구 속성] 팔레트의 [문자 목록]에서 팝업을 열고 선택한다.

윗주 입력

문자에 윗주를 입력할 때는 [텍스트] 도구에서 윗주를 입력해주고 싶은 문자열을 선택하고 [보조 도구 상세] 팔레트→[윗주] 카테고리→[윗주 설정]을 클릭. [윗주 문자열]에 윗주를 입력한다.

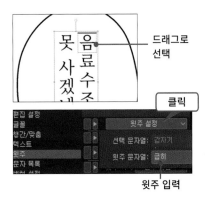

드래그로 선택

클릭

윗주 입력

윗주 위치 조정
윗주를 원래 글자의 중심에 맞추고 싶을 때는 [윗주 위치]를 [가운데 맞춤]으로 설정. 위치를 미세하게 조정하고 싶을 때는 [윗주 조정] 수치를 바꿔준다.

→ 윗주 크기

윗주 크기를 바꿀 때는 [윗주 크기]를 변경하자. 수치는 원래 글자에 대한 백분율(%)로 설정한다(초기 설정은 50%).

→ 윗주 문자 간격

윗주의 간격은 [윗주 문자 간격]에서 설정한다. [균등 1]~[균등 3]은 원래 글자에 맞춰서 균등하게 배치하는 설정. [자유]는 원하는 수치로 간격을 조절할 수 있다.

글꼴 리스트

글꼴 리스트는 자주 사용하는 글꼴의 리스트를 설정하는 기능. 작성해두면 글꼴 일람에서 원하는 글꼴을 찾기가 쉬워진다.

1 [도구 속성] 팔레트의 [글꼴]에서 글꼴 일람을 표시. 톱 니바퀴 아이콘을 클릭.

2 [글꼴 리스트 설정] 창이 열리면 왼쪽 아래의 [새로운 글꼴 리스트 작성]을 클릭.

새로운 글꼴 리스트 작성

3 리스트의 이름을 정하고, 자주 사용하는 글꼴을 체크한 다. 설정이 끝났으면 [OK]를 클릭.

더블 클릭하면 리스트의
이름을 입력할 수 있다.

사용할 글꼴을
체크한다.

4 [도구 속성] 팔레트에서 글꼴 일람을 열고, 작성한 글꼴 리스트를 선택.

5 글꼴 일람에 설정한 글꼴만 표시된다.

💡 만화용 글꼴 사용

CLIP STUDIO PAINT PRO나 EX 패키지판, 다운로 드판, 밸류판에는 만화용 글꼴(이와타 앤틱체B)이 특전으로 제공된다. 입수 방법은 CLIP STUDIO PAINT 공식 홈페이지(https://www.clipstudio. net/)에 접속해서 [다운로드] 페이지 아래쪽에 있 는 [글꼴 다운로드]를 클릭하면 이동하는 페이지에 서 다운로드할 수 있다.

※해당 글꼴은 일본어 페이지에서만 제공. 다운로드하려면 CLIP STUDIO PAINT 계정과 구입한 소프트웨어의 시리얼 번호가 필요.

CHAPTER:02

14

효과선 그리기

만화 특유의 효과선을 이용한 연출을
도구와 자를 사용해서 그릴 수 있다.

☞ 유선

유선이라고 불리는 효과선은 한쪽 방향으로 흐르는 것처럼 그리는 선을 이용해서 움직임과 속도감을 표현한다.

→ 유선 도구

[도형] 도구→[유선] 그룹에 있는 보조 도구로 유선을 그릴
수 있다. [유선] 도구는 기준선을 지정해서 그린다.

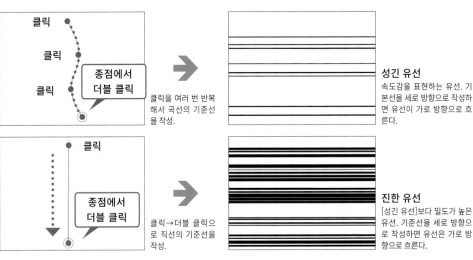

성긴 유선
속도감을 표현하는 유선. 기
본선을 세로 방향으로 작성하
면 유선이 가로 방향으로 흐
른다.

진한 유선
[성긴 유선]보다 밀도가 높은
유선. 기준선을 세로 방향으
로 작성하면 유선은 가로 방
향으로 흐른다.

클릭

클릭

클릭

종점에서
더블 클릭

클릭을 여러 번 반복
해서 곡선의 기준선
을 작성.

클릭

종점에서
더블 클릭

클릭→더블 클릭으
로 직선의 기준선을
작성.

→ 유선 작성과 편집

도구로 그린 유선은 [조작] 도구→[오브젝트]에서 편집할 수 있다. 유선 작성과 편집의 흐름을 알아보자.

1 [도형] 도구→[유선] 그룹→[성긴 유선]을 선택. 여기서
는 선 끝이 가늘어지도록 설정하고 싶으니까 [도구 속
성] 팔레트에서 [기준 위치]를 [끝점]으로, [시작점과 끝
점]을 [브러시 크기]로 설정한다.

[끝점]을 선택.

클릭해서 [시작점과 끝점 영
향 범위 설정] 패널을 표시.

[브러시 크기]를 체크.

2 기준선을 그리고 유선을 만들면 유선 레이어가 작성된다.

그리기 위치 편집 대상 레이어에 ▼
　　편집 대상 레이어에 그리기
　　항상 유선 레이어를 작성
　　각 유선 레이어에 그리기

레이어를 늘리고 싶지 않을 때는 [도구 속성] 팔레트에서 [그리기 위치]를 [편집 대상 레이어에 그리기]로 설정하면 좋다.

3 기준선을 그려서 유선을 작성한다. [조작] 도구→[오브젝트]로 선택. 핸들로 크기와 위치를 조절할 수 있다.

4 [도구 속성] 팔레트에서 선의 굵기와 밀도, 합치는 숫자를 설정한다.

선 간격
선의 밀도를 높이려면 [도구 속성] 팔레트에서 [선 간격] 값을 낮춘다.

선의 굵기
선의 두께는 [브러시 크기]로 변경할 수 있다.

선 합치기
[합치기] 값으로 선의 정렬 수를 변경할 수 있다. 확장 파라미터를 표시하고 [틈]을 변경하면 뭉치별로 간격이 달라진다. [불규칙]을 ON으로 설정하면 합쳐진 숫자에 각각 차이가 생긴다.

클릭해서 확장 파라미터를 표시.

→ 평행선 자로 유선 그리기

평행선 자([특수 자]를 [평행선]으로 설정)를 사용하면 [펜] 도구의 터치를 살리면서 유선을 그릴 수 있다.

1 신규 레이어를 작성하고 [자 작성] 도구→[특수 자]로 전환. [도구 속성] 팔레트에서 [특수 자]의 종류를 [평행선]으로 설정.

2 유선을 넣고 싶은 방향으로 드래그하면 평행선 자가 작성된다. 자의 위치와 각도는 [오브젝트]에서 변경할 수 있다.

POINT
▶ 캔버스에 대해 수평인 자를 작성할 때는 Shift 키를 누른 채로 드래그하자.

3 [특수 자에 스냅]을 ON으로 하고 [펜] 도구로 그린다. 시작점과 끝점이 확실하게 살아 있는 [효과선용]을 추천.

특수 자에 스냅

스피드 선의 시작 부분은 강약을 줄 필요가 없으니까, [효과선용]의 설정은 [보조 도구 상세] 팔레트→[시작점과 끝점]에서 [시작점]을 OFF로 해줬다.

 집중선

방사상으로 그리는 효과선을 집중선이라고 한다. 그림을 강조할 때 등에 사용한다.

→ 집중선 도구

[도형] 도구→[집중선] 그룹의 보조 도구로 집중선을 간단히 그릴 수 있다.

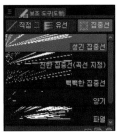

중심부터 바깥쪽으로 드래그.

성긴 집중선
표준적인 집중선. 타원을 그리는 것처럼 기준선을 지정해서 그린다.

클릭을 반복해서 에워싼다.

진한 집중선
성긴 집중선보다 진한 집중선이 만들어진다. 기준선은 [스플라인]에서 지정한다.

→ 집중선 작성과 편집

[집중선] 도구는 [도구 속성] 팔레트에서 선의 밀도 등을 조절할 수 있다. 그린 뒤에는 [조작] 도구→[오브젝트]에서 선택하고 편집한다.

1 [도형] 도구→[집중선] 그룹→[성긴 집중선]을 선택하고, 집중선을 그려서 유선을 작성한다.

2 [레이어] 팔레트에서는 집중선 레이어가 작성된다.

[도구 속성] 팔레트에서 [그리기 위치]가 [항상 집중선 레이어를 작성]일 때는, 집중선 도구를 사용할 때마다 레이어가 작성된다.

3 [조작] 도구→[오브젝트]에서 선택. [도구 속성] 팔레트에서 편집해서, 선의 밀도와 합쳐지는 정도를 조절한다.

❶선 간격
집중선의 밀도를 조절할 때는 [선 간격(각도)]나 [선 간격(거리)]에서 지정한다.

❷합치기
[합치기]의 수치로 선이 합쳐지는 수를 변경. [불규칙]이 ON이면 합쳐지는 수가 랜덤이 된다.

❸기준 위치 어긋남
[기준 위치 어긋남]이 ON일 때는 선의 위치가 랜덤이 된다. 또한 수치로 랜덤의 최대치를 변경할 수 있다.

→ 방사선 자로 집중선 그리기

방사선 자를 사용하면 [펜] 도구 등을 사용해서 손으로 그리는 터치를 살리면서 집중선을 그릴 수 있다.

신규 레이어를 작성하고 [자] 도구→[특수 자] 선택. [도구 속성] 팔레트에서 [특수 자] 종류를 [방사선]으로 설정.

[특수 자에 스냅]을 ON으로 하고, [펜] 도구→[효과선용]으로 집중선을 그린다. 선 다발마다 선을 넣어주면 좋다.

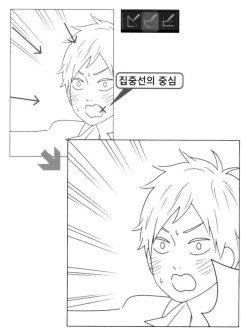

집중선의 중심

2
집중선의 중심이 될 곳을 클릭. 이것으로 방사선 자가 작성됐다. 작성한 뒤에는 [조작] 도구→[오브젝트]로 자의 위치를 이동할 수 있다.

클릭

야, 토오루 어서 빨리 준비를 해줘

👉 효과선 소재

[소재] 팔레트의 [Manga material]→[Effect line]에 집중선과 유선 소재가 준비되어 있다. 빠르고 간단하게 효과선을 그릴 수 있다.

Saturated line 01
중심의 공간이 넓은 집중선 소재.

One side 01
오른쪽에서 왼손으로 향하는 유선. 유선의 방향을 바꾸고 싶을 때는 소재를 회전해서 사용.

💡 **자의 이동과 유효 범위**

자는 다른 레이어로 이동할 수 있다. 또한 표시 범위를 바꿔서 편집 레이어만 사용하거나 다른 레이어에서도 사용할 수 있도록 하는 것도 가능.

자 아이콘
자를 다른 레이어로 이동할 경우에는 자 아이콘을 드래그해서 이동한다.

자의 표시 범위 설정

모든 레이어에서 표시
자의 유효 범위가 모든 레이어가 된다.

동일 폴더 안에서 표시
자의 유효 범위가 같은 레이어 폴더 안의 레이어로 한정된다.

편집 대상일 때만 표시
자의 표시 범위가 편집 레이어일 때로 한정된다.

One side 05
진한 유선 소재.

CHAPTER:02

15

손글씨 그리기

손글씨로 효과음 등을 그려보자.
여기서는 손글씨를 그리는 도구와 하얀 테두리를 주는 방법 등을 설명한다.

☞ 손글씨에 사용할 수 있는 도구

손글씨에는 [G펜] 등 보통 펜을 사용해도 좋지만, [펜] 도구→[마커] 그룹의 도구나 [붓] 도구→[먹] 그룹의 도구를 사용하면 독특한 분위기를 연출할 수 있다.

붓
[붓] 도구→[먹] 그룹에 있는 보조 도구를 사용하면 붓다운 거친 느낌의 글씨를 만들 수 있다. 위 그림은 [먹(번짐)]으로 그렸다.

마커
[펜] 도구→[마커] 그룹의 보조 도구는 사인펜이나 매직처럼 그릴 수 있다. 위 그림은 [평면 마커]로 그린 효과음. [브러시 크기]를 [1.70], 방향을 [30.0]으로 설정을 바꿔줬다.

☞ 선을 겹쳐서 그리기

굵은 브러시 크기로 선을 겹쳐서 그린다. 선을 기세 좋게 긋는 것이 요령. 손글씨는 그림을 그리는 감각으로, 모양을 다듬어가며 그리는 것이 좋다.

[펜] 도구→[스푼펜]을 사용, [브러시 크기]는 [2.00(단위 mm)]로 그렸다.

👉 테두리 주기

하얀 테두리를 주면 손글씨가 그림에 묻히지 않고 눈에 띄게 할 수 있다.

경계 효과 ON

테두리 두께를 설정.

색 설정
[테두리 색]에서 컬러 표시 부분을 클릭하면 [색 설정] 창이 열리고 색을 지정할 수 있다.

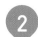

→ 검은 테두리 하얀 글자

[경계 효과]를 설정해서 검은 테두리에 하얀 손글씨를 빠르게 그릴 수 있다.

1 [레이어] 팔레트에서 [경계 효과]를 ON으로 하고, [테두리 색]을 검정으로 설정한다.

여기서는 [테두리 두께]를 [1.00]으로.

[테두리 색]을 검정으로 설정.

2 그리기색을 흰색으로 설정해서 손글씨를 그린다. 검은 테두리의 하얀 글자가 완성됐다.

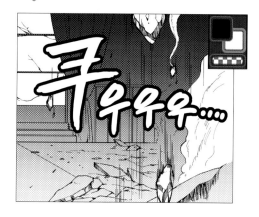

👉 소재 사용

[소재] 팔레트의 [Manga material]→[Sound effect]에 손글씨 소재가 있다. 기본 표현색이 [모노크롬]인 캔버스에 붙여넣으면, 그라데이션 등의 흑백 이외의 색은 톤화된다.

톤화되었다.

기본 표현색이 컬러인 캔버스에 같은 소재를 붙여넣으면 컬러 손글씨가 된다.

CHAPTER:02
16
먹칠 하기

검은색으로 채워 넣는 것을 「먹칠」이라고 한다.
여기서는 도구를 사용해서 먹칠하는 방법을 설명하겠다.

👉 채우기 도구

선화와 먹칠 레이어를 구분하는 쪽이 수정할 때 편하다.
[채우기] 도구→[다른 레이어 참조]를 사용하면 다른 레이어를
참조하면서 먹칠용으로 작성한 레이어를 칠할 수 있다.

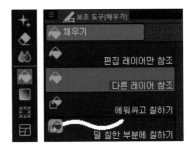

→ 선화를 참조해서 채우기

참조하고 싶지 않은 레이어가 겹쳐져 있는 경우, 초기 설정인 [다른 레이어 참조]만으로는 선화를 제대로 채워넣을 수 없다. 그럴
때는 선화를 그린 레이어를 [참조 레이어]로 설정하면 좋다.

1 [레이어] 팔레트에서 참조하고 싶은 레이어를 선택하
고 [참조 레이어로 설정]을 ON으로 설정한다. 이러면
선화 레이어가 참조 레이어가 된다.

참조 레이어
로 설정

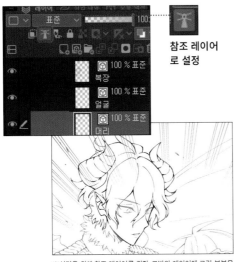

※설명을 위해 참조 레이어를 검정, 그밖의 레이어에 그린 부분을
파란색으로 표시했다.

2 [레이어] 팔레트에서 먹칠을 위한 레이어를 작성.

3 [채우기] 도구→[다른 레이어 참조]를 선택. [도구 속성]
팔레트에서 [복수 참조]를 [참조 레이어]로 선택.

[참조 레이어]를 선택

4 이걸로 참조 레이어만 참조하면서 채워 넣을 수 있게
됐다.

 ## 덜 칠한 부분을 채우자

[다른 레이어 참조]로는 채워 넣지 못한 부분이나, 먹칠 속에 생기는 하얀 점 모양으로 남은 부분은 [에워싸고 칠하기]가 편리하다.

→ 에워싸고 칠하기

선으로 닫힌 영역이 좁으면 [다른 레이어 참조] 등은 사용하기 어렵다. 그럴 때는 [에워싸고 칠하기]가 편리하다.

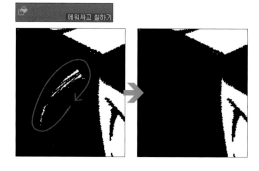

→ 덜 칠한 부분을 칠하기

[채우기] 도구→[덜 칠한 부분에 칠하기]를 사용해서 덜 칠한 부분을 간단히 수정할 수 있다.

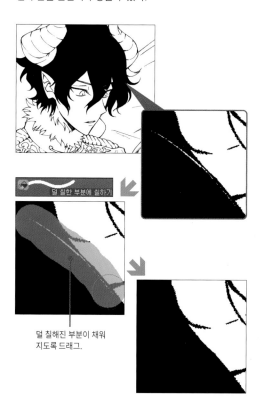

덜 칠해진 부분이 채워지도록 드래그.

먹칠에 하이라이트 넣기

먹선에 하이라이트(가장 밝은 색. 모노크롬일 때는 흰색)를 넣을 때는 [지우개] 도구로 먹칠을 지우거나 흰색으로 그려준다.

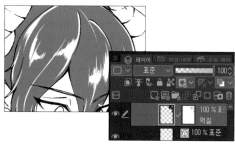

먹칠 종류에 따라 선화가 잘 보이지 않아서 하이라이트를 넣기 힘들어진 경우에는, 일시적으로 먹칠 레이어의 불투명도를 낮춰서 선화를 보면서 하이라이트를 넣어주면 좋다. 다 그렸으면 불투명도를 100%로 되돌린다.

→ 레이어 마스크로 먹칠을 긁어내기

먹칠 레이어에 레이어 마스크를 작성하고 [지우개] 도구나 투명색 [펜] 도구로 긁어내는 것처럼 하이라이트를 넣어줘도 좋다.
레이어 마스크를 삭제하고 다시 작성하면 원래 먹칠로 돌아오니까, 실패를 신경 쓰지 않고 작업할 수 있다.

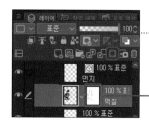

 레이어 마스크 작성

레이어 마스크 아이콘을 클릭해서 선택하면, 레이어 마스크의 편집이 가능해진다.

마스크 범위 표시

레이어 마스크 아이콘을 선택하고 투명색 [G펜]으로 터치를 넣어줬다.

CHAPTER:02

17

톤 붙이기

회색으로 표현하고 싶은 부분에는 톤을 붙이자.
여기서는 톤의 기본 지식과 붙이는 방법을 설명하겠다.

☞ 톤 기초 지식

톤은 망점이 모여서 구성된다. 망점의 상태에 따라 톤의 생김새가 달라진다.

→ 선 수와 농도

톤에는 선 수와 농도가 설정되어 있다.
선 수는 망점의 줄 숫자를 뜻하며, 선이 많을수록 밀도가 높은 톤이 된다.
농도는 수치가 높을수록 망점이 커지고 톤이 짙어진다.

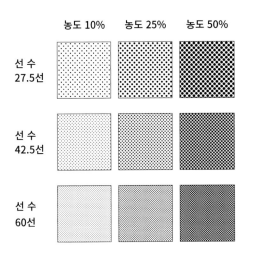

→ 망점의 종류

망점은 [원]이 기본, 일반적으로 [원]의 톤을 사용하면 좋다. 그 외에 [선]이나 [노이즈]가 있다.

원

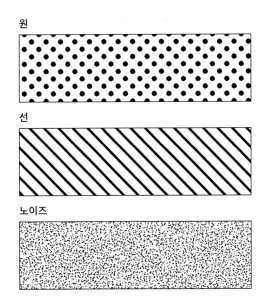

선

노이즈

☞ 톤 레이어

톤을 붙이면 톤 레이어가 작성된다. 붙여넣은 뒤에도 [레이어 속성] 팔레트에서 선수와 망점 종류 등의 설정을 변경할 수 있다.

선 수 등의 설정이
표시된다.

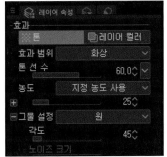

레이어 속성 팔레트에서 설정
선 수, 농도, 망점 종류, 각도 등을 설정할
수 있다.

👉 채우기 도구로 톤 붙이기

[채우기] 도구로 먹칠하는 것처럼 톤을 붙이는 순서를 소개하겠다.

1 먼저 캔버스 전체에 톤을 붙인다. 메뉴 [레이어]→[신규 레이어]→[톤]을 선택. 열린 창에서 선 수와 농도를 정하고 [OK]를 클릭.

2 톤 레이어의 레이어 마스크 섬네일을 선택하고, 메뉴 [편집]→[소거]를 선택. 이걸로 톤이 비표시가 됐다(사라진 것이 아니라 레이어 마스크로 숨겼다).

3 [채우기] 도구→[다른 레이어 참조] 툴을 선택해서 채워 넣으면 톤이 그려진다.

선이 닫혀 있는 범위라면 클릭 한 번으로 간단하게 톤을 붙일 수 있다.

👉 선택 범위를 작성해서 톤 붙이기

선택 범위 작성 중에는 선택 범위 런처에서 톤을 붙이면 좋다.

1 톤을 붙이고 싶은 부분을 [자동 선택] 도구 등을 이용해 선택 범위로 만든다.

※설명을 위해 선택 범위를 빨갛게 표시했다.

2 선택 범위 런처의 [신규 톤]을 클릭하면 [간이 톤 설정] 창이 열린다.

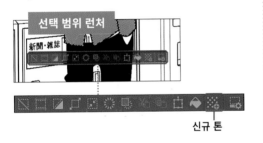

신규 톤

3 선 수나 농도 등을 설정하고 [OK]를 클릭. 톤이 붙여 진다.

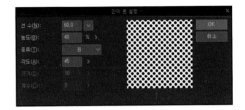

→ 틈이 많은 선화에 톤 붙이기

[자동 선택] 도구나 [채우기] 도구를 사용하기 힘든 곳에는, 톤을 대략적으로 붙이고 [지우개] 도구 등으로 조정하는 게 좋다.

 1 [선택 범위] 도구의 [올가미 선택]으로 대략적인 선택 범위를 작성하고 톤을 붙인다.

※설명을 위해 선택 범위를 빨갛게 표시했다.

 2 레이어 마스크 섬네일을 선택한 상태에서 [지우개] 도 구나 투명색 [펜] 도구로 불필요한 부분을 지운다.

 소재 팔레트에 있는 톤 붙이기

[소재] 팔레트에 있는 톤 소재를 붙여넣어서 다양한 톤을 작성할 수 있다.

 [소재] 팔레트→[Monochromatic pattern]→[Basic]에 다양한 톤이 준비되어 있다.

❶Dot
망점 종류가 [원]인 기본적인 톤

❷Parallel Line
평행선 톤. 망점 종류는 [선].

❸Sand pattern
까끌까끌한 톤. 망점 종류는 [노이즈].

 원하는 톤이 없을 때는 태그에서 찾아보자.

─ **태그**
태그를 클릭하면 해당되는 소재가 표시된다.

 드래그&드롭으로 캔버스에 붙여넣을 수 있다. 선택 범위를 작성한 경우에는 선택 범위 바깥은 래스터 마스크로 가려진 상태로 붙여넣게 된다.

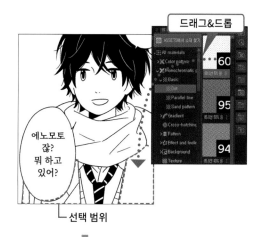

└ 선택 범위

 다양한 소재를 사용

[소재] 팔레트에는 톤으로 활용할 수 있는 다른 소재들도 다수 준비되어 있다.

해칭
해칭이란 선을 교차시켜 그려서 농담을 표현한 것. 해칭을 간단하게 사용하고 싶을 때 편리하다.

그라데이션
그라데이션 소재는 종류도 풍부하다. 그라데이션 톤에 대해서는 P.138에서 더 자세히 설명하겠다.

그 밖의 화상 소재
컬러나 그레이 화상 소재도 기본 표현색이 모노크롬인 환경에서는 톤화된다.

CHAPTER:02

18

톤 편집

톤의 범위는 레이어 마스크에서 자유롭게 편집할 수 있다.
또한 톤을 흐릿하게 깎아주는 도구와 톤을 겹치는 방법에 대해서도 알아보자.

👉 붙여넣은 뒤에 설정 변경

붙여넣은 뒤에 선 수와 농도 등을 변경하고 싶을 때는, [레이어 속성] 팔레트에서 톤 설정을 변경하자.

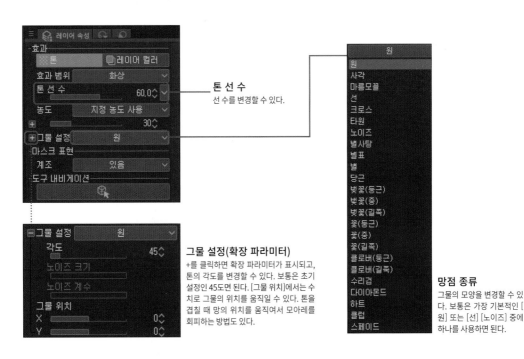

톤 선 수
선 수를 변경할 수 있다.

그물 설정(확장 파라미터)
+를 클릭하면 확장 파라미터가 표시되고, 톤의 각도를 변경할 수 있다. 보통은 초기 설정인 45도면 된다. [그물 위치]에서는 수치로 그물의 위치를 움직일 수 있다. 톤을 겹칠 때 망의 위치를 움직여서 모아레를 회피하는 방법도 있다.

망점 종류
그물의 모양을 변경할 수 있다. 보통은 가장 기본적인 [원] 또는 [선] [노이즈] 중에 하나를 사용하면 된다.

👉 화이트 톤

망점이 흰색인 톤은 [소재] 팔레트에서 붙여넣을 수 있다. 또한 일반적인 검은 망점 톤도 [레이어 속성] 팔레트에서 레이어 컬러를 흰색으로 변경하면 하얀색 톤이 된다.

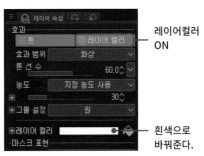

레이어컬러 ON

흰색으로 바꿔준다.

설정에서 흰색으로
일반적인 톤도 레이어 컬러를 흰색으로 변경하면 화이트 톤이 된다.

 레이어 마스크에서 편집

톤 레이어에는 레이어 마스크가 설정되어 있다. 마스크의 범위를 그리기 도구로 편집해서 톤을 추가하거나 깎아줄 수 있다. 브러시로 그리는 것처럼 도구를 사용하면 톤의 범위가 늘어나고, 반대로 [지우개] 도구로는 톤을 지워줄 수 있다.

레이어 마스크 선택 중에는 섬네일에
테두리가 표시된다.

선택 중
(레이어 마스크 편집)

미선택

[펜] 도구 등으로 그려주면 톤의 표시 범위가 늘어난다.

POINT
▶ 톤 레이어는 초기 상태에서 레이어 마스크의 섬네일이 선택되어 있다.

[지우개] 도구나 투명색을 사용한 브러시로 톤을 부분적으로 지울 수 있다.

 톤 깎기

만화에서는 톤을 커터 등으로 문질러 깎아서, 부분적으로 흐릿하게 만드는 표현 테크닉이 있다. 톤 끝을 흐릿하게 만드는 것처럼 깎고 싶을 때는, 투명색을 선택하고 [에어브러시] 도구→[톤 깎기] 등을 사용하면 된다.

→ 톤 깎기

[에어브러시] 도구→[톤 깎기]는 스프레이 모양 스트로크를 가진 브러시. 흐릿하게 만드는 것처럼 톤을 깎아줄 수 있다. 투명색으로 너무 많이 깎았을 때는, 반대쪽에서부터 검은색으로 수정하면 깎아내는 범위를 조절할 수 있다.

투명색

18

톤 편집

135

→ 그물망 (톤 깎기용)

[데코레이션] 도구→[그물망] 그룹에 있는 [그물망(톤 깎기용)]은, 톤을 그물망 모양으로 깎아주는 도구. 투명색을 선택해서 사용한다. 그물망 모양을 또렷하게 보고 싶을 때는 두드리는 것처럼 그리면 된다.

투명색

→ 구름 거즈

[데코레이션] 도구→[그물망]→[구름 거즈]는 연기 같은 묘사가 가능한 도구. 톤을 사용해서 구름이나 연기를 그리고 싶을 때는 투명색 [구름 거즈]로 톤을 깎는 것을 추천한다.

투명색

💡 마스크의 계조를 없음으로 한다

마스크 범위를 편집할 때 불투명 부분을 만들지 여부는 [레이어 속성] 팔레트의 [마스크 표현]에서 설정할 수 있다. 모노크롬 원고는 [없음]으로 해두자.

※기본 표현색이 모노크롬이면 [없음]이 초기 상태.

[있음]으로 설정하면 [에어브러시] 도구 등으로 톤을 깎을 때, 수정한 뒤에 흐릿한 부분(회색 부분)이 생기게 되고 흑백 인쇄가 깔끔하게 찍히지 않는 경우가 있으니 주의하자.

💡 톤 영역 표시

톤 영역을 알기 힘들 때는 [표시] 메뉴→[톤 영역]→[선택 중인 톤 영역 표시]로 편집하고 있는 레이어의 톤 영역을 표시할 수 있다.

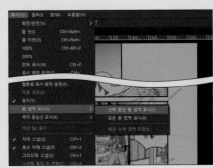

 ## 톤 겹치기

톤을 겹칠 때는 선 수와 각도를 맞추는 것이 좋다. 다른 선 수, 각도의 톤을 겹치면 의도하지 않은 무늬(모아레)가 발생할 수 있으니 주의하자.

모아레의 예

① 옷이나 머리카락 등에 톤을 붙인 상태. 그 위에 또 톤을 붙여서 그림자를 표현한다. 망점이 원인 톤은 선 수, 각도를 통일하자. 망점이 선인 톤은 선 수와 각도를 맞추지 않았다.

음료수조차
못 사겠네...

망점이 원인 톤
선 수:60선/각도:45도

망점이 선인 톤
선 수:30선/각도:90도
모아레는 원형 망점끼리 겹쳐지면서 발생하기 쉬우니까, 여기서는 선 톤의 선수와 각도는 신경 쓰지 않았다.

② 선택 범위를 작성하고, 선택 범위 런처의 [신규 톤]에서 그림자 톤을 붙인다. 선 수는 다른 망점 톤에 맞춰서 60선, 각도 45도, 농도는 10%로 했다.

클릭

신규 톤

③ [레이어 이동] 도구에 있는 [톤 무늬 이동]으로 선택한 톤의 망점을 움직여서 겹쳐지는 정도를 조절해서 완료.

데이터
다운로드

얼레

음료수조차
못 사겠네...

에노모토
君?
뭐 하고
있어?

......

요스케
...

뭐냐,
갑자기...

더는
아무것도
묻지 말고
코코아를
사줘!

부탁이야!
나한테
코코아를
사줘!

18

톤
편집

CHAPTER:02

19 그라데이션 톤

[그라데이션] 도구를 사용해서 그라데이션 톤을 붙일 수 있다.
그라데이션의 종류와 설정도 기억해두자.

👉 만화용 그라데이션 도구

[그라데이션] 도구에 있는 [만화용 그라데이션]은 모노크롬
만화 작성을 위한 [그라데이션] 도구.
기본 표현색이 모노크롬인 캔버스에서 사용하면, 검은색에서
투명으로 가는 그라데이션 톤을 붙일 수 있다. 모노크롬 이외
의 표현색에서 그라데이션 톤을 붙일 경우에는, 작성한 뒤에
[레이어 속성] 팔레트에서 [톤]을 클릭해서 톤화한다.

💡 그라데이션 도구의 주의점

기본 표현색이 모노크롬인 캔버스에서는 [만화용
그라데이션]이외의 [그라데이션] 도구를 사용할 수
도 있는데, 그럴 경우에는 [도구 속성] 팔레트에서
[그리기 대상]을 [그라데이션 레이어를 작성]으로
설정해야만 그라데이션이 만들어지니 주의하자.

[그리기 대상]을 변경하지 않으면 왼
쪽 그림처럼 된다.

드래그 조작으로 그라데이션
의 방향을 정해서 작성한다.

👉 그라데이션 레이어

[그라데이션] 도구를 사용하면 그라데이션 레이어가 작성
된다.
기본 표현색이 모노크롬인 캔버스에서는 톤화된 그라데이
션을 사용하기 때문에, 선 수나 그물 설정 등은 톤 레이어
와 마찬가지로 편집할 수 있다.

톤 레이어와 마찬가지로 레이어 마스크가 설정됐다. 레이어
마스크 편집 방법은 P.135.

[레이어] 메뉴→[신규레이어]→[그라데이션]에서도 그라데이션 레이어를
작성할 수 있다.

[레이어 속성] 팔레트의 설정도 톤 레이어와 마찬가지.

→ 선택 범위에 그라데이션 붙이기

선택 범위를 작성하고 그라데이션을 붙이면, 레이어 마스크에 의해 선택 범위 바깥쪽 부분이 마스크된다.

→ 오브젝트 도구로 선택

그라데이션 레이어는 [조작] 도구→[오브젝트]에서 편집할 수 있다.

표시되는 핸들로 그라데이션의 크기와 방향, 위치를 드래그 조작을 이용해 원하는대로 편집할 수 있다.

파란 핸들을 움직이면 그라데이션의 크기와 방향을 바꿀 수 있다.

「+」를 드래그하면 위치를 변경할 수 있다.

☞ 그라데이션소재

[소재] 팔레트의 [Monochromatic pattern]→[Gradient]에는 [Dot] [Parallel line] [Sand pattern]으로 구분된 그라데이션 소재가 있다. 예를 들어 「Circular S」 그라데이션은, 도구로 작성하는 것보다 소재를 붙여넣기 하는 쪽이 훨씬 빠르게 그라데이션을 작성할 수 있다.

19

그라데이션톤

그라데이션 설정

[그라데이션] 도구를 선택했을 때나 그라데이션 레이어를 [오브젝트]로
선택했을 때 [도구 속성] 팔레트에서 그라데이션 설정을 해줄 수 있다.

❶ 모양

그라데이션의 모양을 [직선] [원] [타원] 중에서 선택할 수 있다.

A 직선
직선적인 방향의 그
라데이션.

B 원
원형 그라데이션.

C 타원
타원형 그라데이션.

❷ 끝부분 처리

[도구 속성] 팔레트의 [끝부분 처리]에서는, 그라데이션 끝부분
너머의 그리기 처리에 대해 설정한다. [반복 없음], [반복], [반
환], [그리지 않음] 중에서 선택할 수 있다.

[끝부분 처리] 설정에 따라 그리기가 달라지는 부분.

그라데이션의 끝

❸ 각도 단위

[도구 속성] 팔레트에서 [각도 단위]를 ON으로 설정하면, 설정한
각도로 그라데이션의 방향을 정할 수 있다.

[45]로 설정하면 45
도 단위 각도가 된다.

❹ 불투명도

[도구 속성] 팔레트의 [불투명도]에서는 그라데이션의 농도를 변
경할 수 있다.

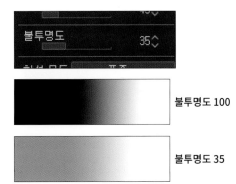

불투명도 100

불투명도 35

그라데이션의 색이나 간격을 변경할 때는 [도구 속성] 팔레트에서. 여기서는 그라데이션 작성부터 색 변경까지를 보도록 하겠다.

1 선택 범위를 작성하고 [만화용 그라데이션]으로 그라데이션을 작성.

2 [레이어] 팔레트에서 그라데이션 레이어를 선택한 채로 [조작] 도구→[오브젝트]를 선택.

3 [도구 속성] 팔레트에 있는 그라데이션의 바에서 노드를 움직이면 그라데이션의 간격이 달라진다.

노드

4 바 바로 아래를 클릭하면 노드를 추가할 수 있다. 노드를 삭제하고 싶을 때는 아래쪽으로 드래그한다.

└─ 클릭으로 추가

5 바 위쪽에 있는 □에서는 그리기색을 지정할 수 있다. [만화용 그라데이션]에서 작성한 그라데이션의 경우에는, 컬러계 팔레트에서 그리기색을 선택한 뒤에 □를 클릭(양동이 아이콘이 표시된다)한다.

🔆 그리기색으로 지정할 경우

그라데이션의 바에 있는 □주위에 하얀 테두리가 있는 경우에는 메인 컬러와 서브 컬러에 대응한다. 이 경우, 메인 컬러와 서브 컬러의 그리기색을 바꿔주면 그라데이션의 색도 변경된다.

[만화용 그라데이션]에서 작성한 경우에는 이 조작을 사용할 수 없다. [레이어] 메뉴→[신규 레이어]→[그라데이션]에서 작성한 경우 등은 □에 하얀 테두리가 생긴다.

19

그라데이션톤

CHAPTER:02

20 그레이로 칠해서 톤 만들기

레이어의 표현색을 그레이로 설정하고 톤화하면, 농담이 있는 도구나
흐리기 필터를 사용한 모노크롬 원고를 작성할 수 있다.

 ## 농담이 있는 표현을 톤화하기

에어브러시나 수채 등의 붓 도구로 칠한 농담을 그대로 톤으로 만들 수 있다. 그레이는 물론이고 컬러로 칠한 곳에서도 가능
하다.

→ 수채 도구로 칠해서 톤화

1 신규 래스터 레이어를 작성하고 [레이어 속성] 팔레트
에서 [표현색]을 그레이로 변경.

2 [붓] 도구→[수채]에 있는 [수채 번짐]을 사용해서 수채
도구의 번짐이나 농담을 살리면서 그려준다.

3 [레이어 속성] 팔레트에서 [톤]을 ON해서 톤화한다. 이
걸로 칠한 부분이 톤이 됐다.

톤

톤화된 이미지는 검은색과
흰색뿐인 모노크롬 화상이
된다.

👉 **흐리기 필터 사용**

그레이를 톤화해서, 표현색이 모노크롬이라도 흐리기 필터를 사용한 표현을 사용할 수 있다.

1 흐리기 필터를 사용해서 빛이 날아다니는 것 같은 효과를 준다. 먼저 효과의 바탕이 될 그림을 신규레이어에 그린다. 이것을 「바탕」 레이어로 설정한다.

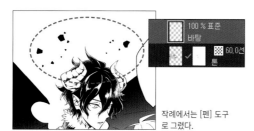

작례에서는 [펜] 도구로 그렸다.

2 [레이어] 메뉴→[레이어에서 선택 범위]→[선택 범위 작성]에서 레이어의 그리는 부분을 선택 범위로 설정한다.

3 [선택 범위] 메뉴→[선택 범위 확장]으로 선택 범위를 넓혀준다.

여기서는 [확장폭]을 [0.50]mm로 설정했다.

4 신규 래스터 레이어를 작성하고 [레이어 속성]에서 [표현색]을 [그레이]로 변경한 뒤에 선택 범위를 회색으로 채워준다. 이 레이어를 「이펙트」 레이어로 설정. 채웠으면 선택범위는 해제하자.

5 [필터] 메뉴→[흐리기]→[가우시안 흐리기]로 흐리게 해준다. 미리보기를 확인하면서 흐려지는 정도를 정하자.

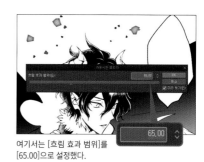

여기서는 [흐림 효과 범위]를 [65.00]으로 설정했다.

6 「바탕」 레이어의 그리는 부분에서 선택 범위를 작성(작성 방법은 ❷와 같다). 「이펙트」 레이어를 선택하고 그리기색을 흰색으로 선택한 뒤에 선택 범위를 채워넣자.

「바탕」 레이어에서 선택 범위를 작성.

「이펙트」레이어를 선택하고 [편집] 메뉴→[채우기]로 하얗게 채웠다.

7 「바탕」 레이어는 삭제하거나 비표시하고, 「이펙트」 레이어는 「레이어 속성」 팔레트에서 [톤]을 ON으로 하면 완성.

CHAPTER:02

21 메쉬 변형으로 옷 무늬 그리기

무늬를 옷 주름이나 부풀림에 맞추고 싶다면 [메쉬 변형]을 사용하는 것이 좋다.

👉 스커트의 무늬를 소재로 그리자

메쉬 변형]은 선택 범위에 대해 격자로 분할한 가이드선이나 핸들로 부분적으로 일그러트리는 변형이 가능하다. 여기서는 치마 무늬를 메쉬 변형으로 맞춰가는 과정을 보겠다. 작례는 치마 주름 하나하나를 파츠로 나눴지만, 전체를 변형시키기만해도 충분한 경우도 많다.

1 프리츠 스커트를 여러 개의 블록으로 나눠서 무늬 소재를 붙여간다. [선택 범위] 도구로 대략적인 선택 범위를 작성. 선택 범위는 붙여넣고 싶은 부분 보다 크게 작성한다.

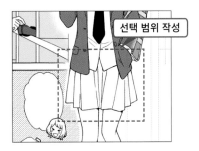

선택 범위 작성

2 [소재] 팔레트에서 소재를 붙인다. 선택 범위 바깥쪽은 레이어 마스크로 비표시가 된다. 필요에 따라 [조작] 도구→[오브젝트]에서 크기를 조절.

오브젝트

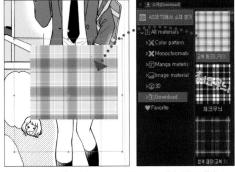

※이 체크 무늬 소재(「교복 체크 D PB0077」)은 ASSETS에서 다운로드했다. CLIP STUDIO ASSETS를 열고, 「체크」「교복 체크」 등으로 검색하면 체크무늬 소재를 찾을 수 있다.

기본 표현색이 모노크롬인 캔버스에서는 화상 소재가 자동으로 톤화된다. 소재에 톤이 있으면 변형하기 힘드니까 [레이어 속성]에서 [톤]은 OFF로 해두자.

3 무늬 소재가 스커트 선화를 가려버렸으니까, 무늬 레이어를 선화 아래로 이동해서 선화를 표시한다.

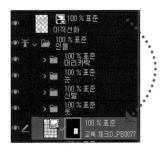

4 [레이어] 메뉴→[래스터화]에서 소재를 래스터 레이어로 만든다.

5 레이어 마스크가 남아 있으면 이 뒤의 변형이 힘들어지니까, [레이어] 메뉴→[레이어 마스크]→[마스크를 레이어에 적용]을 선택.

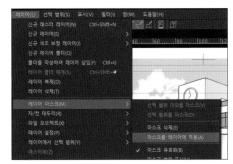

마스크를 레이어에 적용
마스크로 화상이 부분적으로 숨겨진 것처럼 표시하기 때문에, 화상을 변환한 뒤에 레이어 마스크를 삭제한다.

 [편집] 메뉴→[변형]→[메쉬 변형]을 선택. 격자로 분할된 가이드 선을 조작해서 무늬를 변형해준다.

격자 숫자는 [도구 속성] 팔레트에서 변경할 수 있다.

무늬가 스커트 무늬에 맞춰지도록 조정하자. 원하는 모양이 됐으면 [확정]을 클릭

 필요 없는 부분을 [지우개] 도구나 [선택 범위] 도구로 삭제한다.

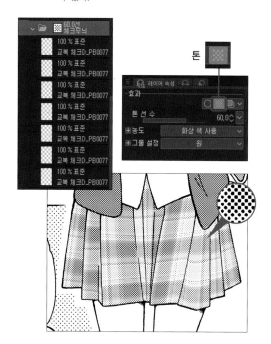 다른 부분도 ❷∼❼과 같은 순서로 무늬를 붙이고 변형해준다.

 붙인 무늬 레이어가 많아졌으면 레이어 폴더에 모아주면 좋다. 레이어 폴더를 선택하고 [레이어 속성] 팔레트에서 [톤]을 ON으로 해주면 일괄적으로 톤화할 수 있다.

CHAPTER:02

22 도형 도구와 자로 아이템 그리기

접시 등의 아이템과 기하학적 문양 등은 [도형] 도구를 사용하면 간단히 그릴 수 있다.
펜 터치를 살려서 그리고 싶을 때는 [자] 도구를 사용하면 좋다.

 도형 도구와 자로 접시 그리기

[도형] 도구에 있는 [타원]과 [자 작성] 도구의 [도형 작성]을 사용해서 쌓여 있는 접시를 그려보자. 작업할 레이어는 그림의 크기와 위치를 조절하면서 그릴 수 있는 벡터 레이어가 편리.

1 신규 벡터 레이어를 작성하고 [도형] 도구→[직접 그리기]→[타원]으로 타원형을 작성하고 접시를 그린다.

드래그해서 타원을 그린다.

2 ❶에서 그린 접시의 레이어를 복사해서 붙여넣고 [조작] 도구→[오브젝트]로 위치를 조정하는 조작을 반복해서, 접시를 여러 장 그린다.

3 불필요한 부분을 [지우개] 도구로 지워서 선을 정리한다. 작례에서는 벡터 레이어에 그렸으니 [벡터용]을 사용했다.

4 접시 두께는 자를 사용한 [펜] 도구로 그린다. [자 작성] 도구→[도형자]를 선택. [도구 속성] 팔레트에서 [타원]으로 설정한다.

타원

5 [도형자]로 타원형 자를 작성. 자는 보라색 선으로 표시된다. 크기와 위치는 [오브젝트]에서 조정한다.

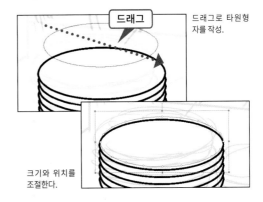

드래그로 타원형 자를 작성.

크기와 위치를 조절한다.

6 [펜] 도구로 자를 따라 그려서 접시 두께를 표현한다.

7 접시와 마찬가지로 [도형] 도구와 자로 종이컵을 그린다. 직선은 [도형] 도구 →[직접 그리기]의 [직선]으로 그렸다.

직선

 직선 도구의 시작점과 끝점

[도형] 도구의 [직선]은 [도구 속성] 팔레트에서 시작점과 끝점을 설정할 수 있다. 시작점과 끝점을 설정한 [직선]은 간단히 효과선을 그리는 도구로 사용할 수 있다.

초기 설정

설정 변경 후

설정 예

[브러시 크기]를 선택.

[지정 방법]을 [백분율 지정]으로.

[끝점]을 ON으로 하고 설정치를 [60.0]으로 설정.

👉 **대칭자로 좌우 대칭 그림 그리기**

[자] 도구에 있는 [대칭자]를 사용하면 선대칭 그림을 간단히 그릴 수 있으니, 좌우 대칭 아이템 등을 그릴 때 사용하면 좋다.

1 [자] 도구→[대칭자]를 선택하고 아이템 중심을 지나가 도록 드래그한다.

[도구 속성] 팔레트에서 [선 수]를 2로 설정하자.

2 [특수 자에 스냅]이 ON인 상태에서, 자로 경계 기준 한 쪽에만 그려주면, 반대쪽에도 반전된 그림이 자동적으로 그려진다.

특수 자에 스냅

실제로는 이쪽만 그렸다

CHAPTER:02
23
퍼스자로 배경 그리기

퍼스자는 투시도를 이용해 작화를 도와주는 자.
만화의 배경을 그릴 때 큰 도움이 되니까 사용 방법을 알아두자.

투시도법

배경을 그릴 때 퍼스자를 사용하면 프리핸드로 원근감을 표현할 수 있다.
「퍼스」란 영어 Perspective(퍼스펙티브)를 줄여 부르는 말이고 우리 말로는 원근법, 특히 투시도법을 가리키는 경우가 많다.
투시도법은 소실점에 수속되는 선을 따라서 가까운 것을 크게, 멀리 있는 것을 작게 그린다. 종류로는 「1점 투시도법」「2점 투시도법」「3점 투시도법」이 있고, 각각 소실점의 숫자가 다르다.

1점 투시도법
소실점이 하나인, 가장 단순한 투시도법. 복도나 실내를 그릴 때 등에 사용한다.

2점 투시도법
소실점이 두 개인 투시도법. 건물 외관 등을 그릴 때 사용한다. 높이는 왜곡이 없으니 세로 선은 수평선에 수직으로 그린다.

3점 투시도법
소실점이 세 개인 투시도법. 대상을 올려다보거나 내려다보는 시점의 높이 왜곡을 표현할 수 있다.

소실점
소실점이란 원근법(원근감을 연출하는 화법)에서, 실제로는 평행인 선이 멀리서 교차하는 점을 말한다. 왼쪽 그림처럼 평행한 선이 지평선에서 사라지는 점이라고 생각하면 이해하기 쉽다.

아이 레벨
아이 레벨은 시선의 높이를 보여주는 라인. 「아이 레벨의 위치가 높다=시선이 높은 위치에 있다」처럼 대상을 내려다보는 구도. 반대로 「위치가 낮다=시선이 낮은 위치에 있다」일 때는 올려다보는 구도가 된다. 수평 방향 소실점은 아이 레벨 위에 배치된다.

퍼스자를 만들기

→ 메뉴에서 퍼스자를 작성

퍼스자는 [레이어] 메뉴→[자/컷 테두리]→[퍼스자 작성]을 선택해서 작성할 수 있다.

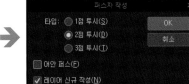

메뉴에서 퍼스자를 작성할 때는, [퍼스자 작성] 창에서 투시도법 종류를 선택할 수 있다.

→ 도구에서 퍼스자 작성

퍼스자는 [자 작성] 도구에 있는 [퍼스자]를 사용해서 작성하는 것도 가능.

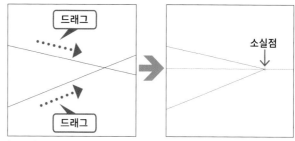

[자 작성]→[퍼스자]는 드래그 조작으로 가이드 선을 두 개 긋고 퍼스자를 작성한다. 가이드 선이 교차한 부분이 소실점이 된다.

퍼스자의 각 부분 명칭

퍼스자의 각 부분 명칭을 알아보자. 가이드와 아이 레벨을 움직일 때는 [조작] 도구→[오브젝트]에서 선택하면 표시되는 각종 핸들을 이용한다.

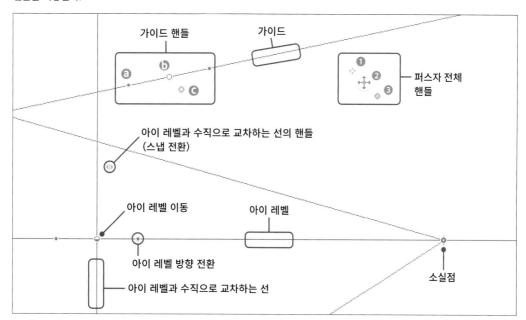

가이드 핸들

ⓐ소실점 이동
　✥를 드래그하면 가이드에 끌려가는 것처럼 소실점이 움직인다.

ⓑ가이드 이동
　○을 드래그하면 가이드 선이 움직인다.

ⓒ소실점에 대한 스냅 전환
　◇를 클릭하면 소실점에 대한 스냅 ON/OFF 를 전환할 수 있다.

퍼스자 전체 핸들

❶퍼스자 전체 핸들 이동
　드래그하면 퍼스자 전체 핸들의 위치를 바꿀 수 있다.

❷퍼스자 이동
　드래그하면 퍼스자 전체를 이동할 수 있다.

❸퍼스자에 스냅 전환
　클릭해서 퍼스자에 스냅을 ON/OFF 할 수 있다.

아이 레벨의 스냅 전환
1점 투시도법에서만 아이 레벨에 대한 스냅을 전환할 수 있다.

 퍼스자 작례

실내를 그린 작례로 퍼스자의 사용 방법을 알아보자.

1 러프를 그려서 이미지를 잡자. 이 러프를 통해 소실점 등의 대중을 잡아두면 좋다.

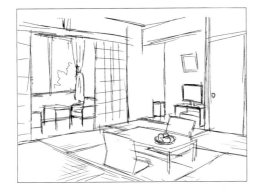

2 [자 작성] 도구→[퍼스자]를 선택. [도구 속성] 팔레트에서 [처리 내용]을 [소실점 추가]로 설정한다.

3 이 일러스트에서는 소실점을 2개 작성한다. 왼쪽 바깥의 소실점, 오른쪽 바깥의 소실점을 정해간다.

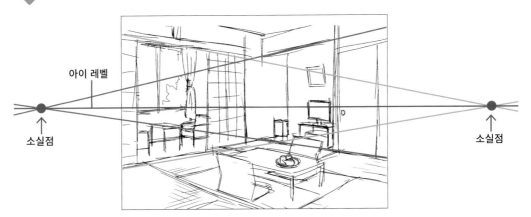

4 러프에서 밖에 있는 소실점과 교차할 것 같은 선을 2개 선택하고, 그것을 따라가는 것처럼 [퍼스자]로 드래그한다. 그러면 소실점이 작성된다.

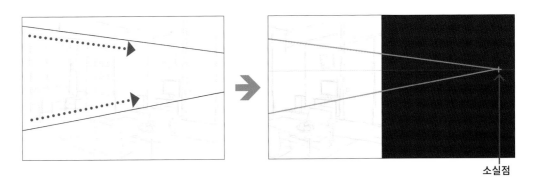

5 같은 조작으로 반대쪽 소실점도 작성한다.

6 소실점이 2개 있는 퍼스자가 작성됐다. 2개의 소실점 은 캔버스에서 벗어날 정도로 멀리 떨어져 있지만, 자 연스런 퍼스가 되기 쉽다.

7 [조작] 도구→[오브젝트]에서 선택하면 퍼스자를 편집 할 수 있다.

[오브젝트]에서 퍼스자를 클릭하면 선택 상태가 되고, [가이 드 선 이동] 등의 핸들이 표시된다.

8 [오브젝트]에서 편집 중에 오른쪽 클릭. 메뉴가 열리면 [아이 레벨을 수평으로 하기]를 선택하면 아이 레벨이 수평이 된다.

9 다시 한번 오른쪽 클릭하고 [아이 레벨 고정]을 선택해 서 체크하면, 실수로 아이 레벨이 움직이게 되는 일이 없어진다.

[도구 속성] 팔레트에서도 [아이 레 벨 고정]을 설정할 수 있다.

10 퍼스자를 설정했으면 밑그림을 그린다. 이 작례에서는 파츠마다 벡터 레이어를 작성해서 작업했다.

배경 선화는 선 편집이 쉬운 벡터 레이어를 사용하 는 쪽을 추천한다.

(11) 먼저 밑그림. [특수 자에 스냅]을 ON으로 하고, 소실점 방향으로 선을 긋는다. 밑그림은 [도형] 도구→[직선]을 사용했다.

밑그림은 삐져나가도 신경 쓰지 말고 그려나가자.

스냅하고 싶지 않은 그림은 [특수 자에 스냅]을 OFF로 하고 그린다.

(12) [오브젝트]에서 선택 중인 [도구 속성] 팔레트에서 [그리드]를 표시할 수 있다. 작례에서는 바닥 다다미의 크기를 재는 데 도움이 됐다.

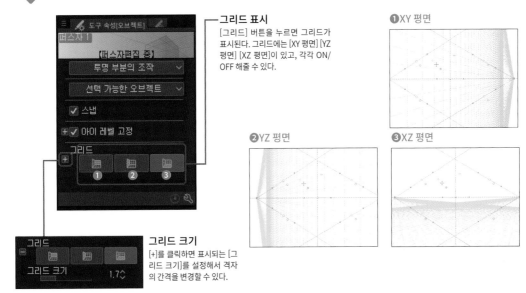

그리드 표시
[그리드] 버튼을 누르면 그리드가 표시된다. 그리드에는 [XY 평면] [YZ 평면] [XZ 평면]이 있고, 각각 ON/OFF 해줄 수 있다.

❶XY 평면

❷YZ 평면

❸XZ 평면

그리드 크기
[+]를 클릭하면 표시되는 [그리드 크기]를 설정해서 격자의 간격을 변경할 수 있다.

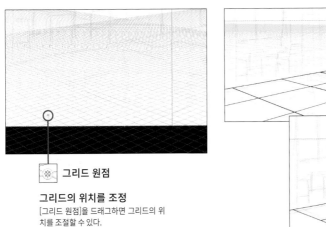

그리드 원점

그리드의 위치를 조정
[그리드 원점]을 드래그하면 그리드의 위치를 조절할 수 있다.

 [펜] 도구로 펜선을 그린다. 의도하지 않은 소실점에 스냅해버린 경우에는 [소실점에 스냅 전환]을 활용하면 좋다.

 벡터 레이어에서 작업하면 삐져나온 선을 [지우개] 도구→[벡터용]을 [교점까지](→P.99)로 설정해서 수정한다.

▣ 을 클릭해서 스냅 ON/OFF를 전환할 수 있다. 왼쪽은 소실점에 스냅을 OFF로, 오른쪽은 아이 레벨과 수직으로 교차하는 선에 대한 스냅을 OFF로 했다. 스냅을 OFF로 하면 선이 녹색으로 바뀐다.

 선을 그리는 중에 각도 등이 마음에 들지 않을 때는, 펜을 태블릿에서 떼기 전에 선을 긋기 시작한 곳까지 펜을 되돌리면 다시 그릴 수 있다.

의도하지 않는 방향으로 스냅되고 말았다.

그리기 시작한 곳까지 펜을 되돌리면, 지금 그린 선이 사라진다.

선을 다시 그린다.

 일러스트를 완성한다. 퍼스자에 스냅이 필요 없는 마무리 작업에서는, 자를 비표시하고서 작업했다.

자의 표시 범위 설정

배경 일러스트 완성

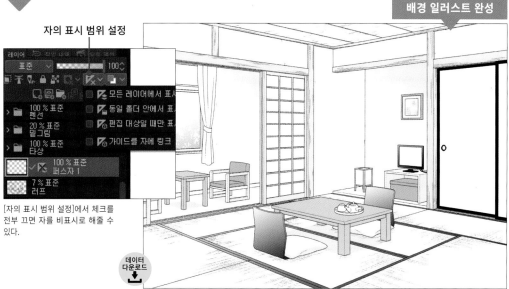

[자의 표시 범위 설정]에서 체크를 전부 끄면 자를 비표시로 해줄 수 있다.

데이터 다운로드

CHAPTER:02

24

사진에서 선화 추출

EX에는 사진에서 선화를 추출하는 「LT 변환」 기능이 있다.
이것을 이용하면 사진에서 선화와 톤을 작성해서, 복잡한 배경을 바르게 그릴 수 있다.

사진을 선화와 톤으로

LT 변환을 사용하면 이미지에서 선화를 추출할 수 있다. 그리고 동시에 이미지의 색을 계조화해서 톤을 작성하는 것도 가능하다.

→ LT 변환 순서

사진을 LT 변환해서 만화 배경으로 삼는 순서를 보도록 하자.

1 사진을 캔버스에 불러와서 크기와 위치를 조절한다.

기본 표현색이 모노크롬인 캔버스에서는 컬러 사진이 톤화되어 로드된다.

2 [레이어] 메뉴→[레이어의 LT 변환]을 선택한다.

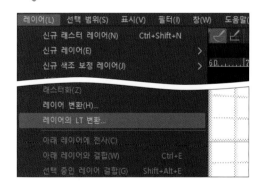

레이어 속성에서 LT 변환

LT 변환은 [레이어 속성] 팔레트의 [라인 추출]을 ON 했을 때의 [레이어의 LT 변환 실행]에서도 할 수 있다. [라인 추출]은 LT 변환보다 간이적으로 화상에서 선을 추출할 수 있는 기능이다.

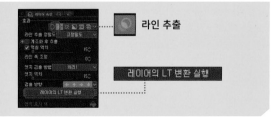

라인 추출

레이어의 LT 변환 실행

③ [레이어의 LT 변환 실행] 창이 열린다. [미리 보기]를 ON으로 설정해서 화상의 변화를 보면서 설정하자.
각 부분의 명칭은 아래와 같다.

미리 보기

✈ 라인 추출

화상에서 선화를 추출하기 위한 설정을 한다.

❶계조화 후 추출
작례에서는 OFF로 했지만, ON으로 설정하면 화상을 계조화(색을
여러 단계의 회색으로 변환)한 뒤에 선을 추출한다. [계조화 콘트
롤]에서 회색의 계조를 조정할 수 있다.

계조화 콘트롤

❷먹칠 역치
ON으로 설정하면 먹칠로 칠하는 범위를 설정할 수 있다. 먹칠은
선화 레이어에 그려진다. 작례에서는 선화 레이어에 먹칠을 넣고
싶지 않아서 OFF로 설정했다.

❸라인 폭 조정
선의 폭을 조정한다. 수치가 클수록 선이 굵어진다.

❹엣지 검출 방법
선을 검출하는 방법을 2종류 중에서 선택할 수 있다.

엣지 검출 처리1

A 엣지 역치
선으로 추출되는 그레이의 농도 역치를 설정한다. 수치가 낮을수록 선화
가 늘어나지만, 잡티(작은 점)가 생기기 쉬워진다.

B 검출 방향
선을 추출하는 방향을 지정한다. 예를 들어 왼쪽(←)을 OFF로 하면 왼쪽
방향 선의 검출이 약해진다(아래 그림).

OFF

엣지 검출 처리2

C 엣지 높이 역치
수치를 낮출수록 흐린 변화를 선으로 검출하기 쉬워진다.

D 변화량 기울기 역치
수치가 클수록 짧은 선이 생기기 쉬워진다.

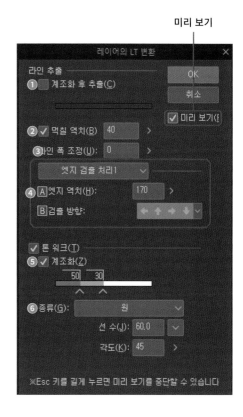

※Esc 키를 길게 누르면 미리 보기를 중단할 수 있습니다

톤 워크

ON하면 톤을 설정할 수 있게 된다.

❺계조화
ON하면 [계조화 콘트롤]에서 톤 농도와 범위를 조절할 수 있다.

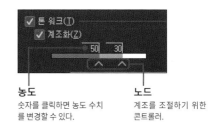

농도
숫자를 클릭하면 농도 수치
를 변경할 수 있다.

노드
계조를 조절하기 위한
콘트롤러.

❻종류
톤의 종류를 설정한다.

4 톤 워크 설정을 일시적으로 OFF로 하고, 미리 보기로 선 상태를 확인하면서 [라인 폭 조정]과 [엣지 역치]로 추출할 선을 조정한다.

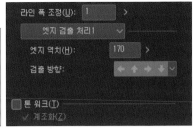

5 톤의 계조를 [계조 콘트롤]로 조정한다. 회색의 계조가 2단계라면 2가지 톤이 작성된다.

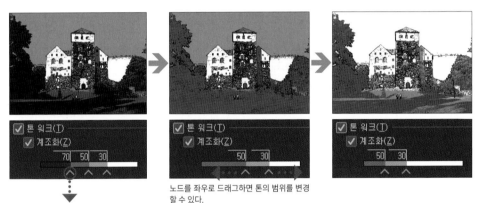

노드는 아래로 드래그하면 삭제할 수 있다. 아무것도 없는 곳을 클릭하면 노드가 늘어난다.

노드를 좌우로 드래그하면 톤의 범위를 변경할 수 있다.

6 [레이어의 LT 변환] 창에서 [OK]를 클릭하면 변환된 화상이 선화, 톤, 밑바탕 레이어로 구분돼서 작성된다.

변환 전

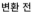

변환 후

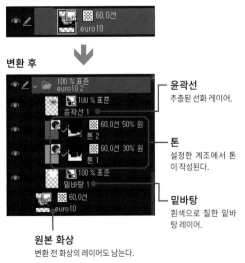

윤곽선
추출된 선화 레이어.

톤
설정한 계조에서 톤이 작성된다.

밑바탕
흰색으로 칠한 밑바탕 레이어.

원본 화상
변환 전 화상의 레이어도 남는다.

7 건물 그림자의 농도를 바꾸고 싶어서 흐릿한 쪽 톤을 부분적으로 잘라서 분할했다. 선택 범위를 작성하고, 선택 범위 런처에서 [잘라내기 + 붙여넣기]를 클릭.

선택 범위

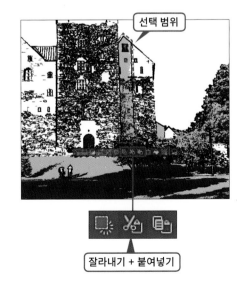

잘라내기 + 붙여넣기

8 구분된 톤 레이어의 농도를 각각 조정했다.

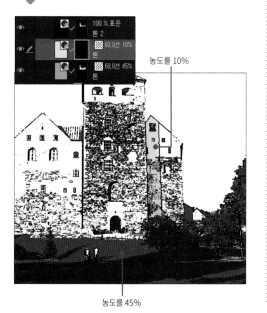

농도를 10%

농도를 45%

9 농도가 높은 쪽의 톤 레이어를 검은 먹칠 레이어로 변환. 이렇게 하면 먹칠을 해주는 수고가 줄고, 선화와는 별개로 먹칠 레이어를 작성할 수 있다.

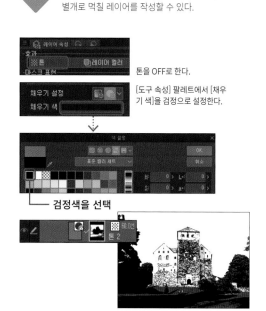

톤을 OFF로 한다.

[도구 속성] 팔레트에서 [채우기 색]을 검정으로 설정한다.

검정색을 선택

10 선이 부족한 부분에는 [펜] 도구로 가필한다. 원본 사진이 컬러인 경우에는 톤을 OFF로 하고 세세한 부분을 확인하면서 그리면 좋다.

트레이스할 때는 일시적으로 선화 아래에 사진 레이어를 배치한다.

11 필요에 따라 톤을 추가하고 완성. 여기서는 하늘과 건물 지붕 등에 톤을 붙였다.

완성

데이터 다운로드

CHAPTER:02
25
3D 소재로 선화 만들기

LT 변환은 3D 소재를 선화로 만들 수도 있다. 3D 소재는 [소재] 팔레트에도 있고, ASSETS에서도 입수할 수 있으니 찾아보자.

👉 3D 소재를 선화와 톤으로

LT 변환을 사용해서 3D 소재를 선화와 톤으로 변환할 수 있다. 3D 소재의 경우에는 3D 소재의 형태와 텍스처(3D 소재는 텍스처를 이용해서 질감 등을 표현하는 경우가 있다)에서 선화를 추출한다.

LT 변환

→ LT 변환 순서

1 [소재] 팔레트에서 3D 소재를 붙여넣는다.

3D 소재를 캔버스에 불러오면 [레이어] 팔레트에 3D 레이어가 작성된다.

2 앵글 등을 조정하고 구도가 정해졌으면 [레이어] 메뉴 →[레이어의 LT 변환]을 선택.

자세한 3D 소재 조작 방법은 →P.204

💡 3D 소재의 광원 설정 변경

3D 소재에 설정된 광원은 [도구 속성] 팔레트의 [광원 영향 있음]에서 설정할 수 있다.
텍스처를 명확하게 보여주고 싶을 때는 광원을 OFF로 하거나, 드래그로 원을 조작해서 광원의 방향을 조절할 수 있다.

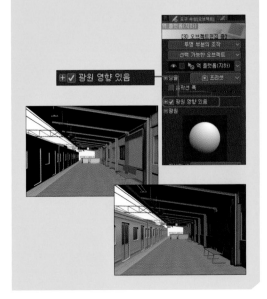

광원 영향 있음

3 [레이어의 LT 변환] 창을 연다. [미리 보기]를 ON으로 해서 화상의 변화를 보면서 각 항목을 설정한다. 각 부분의 명칭은 아래와 같다.

미리 보기

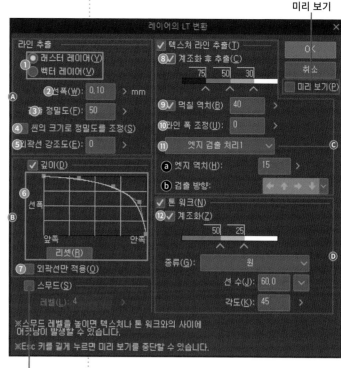

Ⓐ 라인 추출

3D 소재의 형태에서 선을 추출한다.

❶출력 레이어
추출할 레이어의 종류를 [래스터 레이어]와 [벡터 레이어] 중에서 선택할 수 있다.

❷선폭
선의 폭을 설정한다.

❸검출 정밀도
검출 정밀도를 설정한다.

❹씬의 크기로 정밀도를 조정
ON하면 3D 소재의 크기에 따라서 선의 검출 정밀도를 자동적으로 조정.

❺외곽선 강조도
외곽선을 강조하는 효과의 강도를 설정한다.

Ⓑ 깊이

앞쪽과 안쪽의 선폭을 바꾸는 설정.

❻선폭
그래프를 조절하면 안쪽을 강조하는 선화가 된다.

❼외곽선만 적용
ON하면 가장 바깥쪽 선에만 [깊이] 설정이 반영된다.

스무드
ON하면 3D 레이어의 윤곽에 스무딩을 건다.
[레벨] 수치가 클수록 선이 매끄럽게 변환된다.

Ⓒ 텍스처 라인 추출

ON하면 3D 레이어의 텍스처가 선화로 변환하는 대상이 된다.

❽계조화 후 추출
ON하면 텍스처를 계조화한 뒤에 선을 추출한다.

❾먹칠 역치
ON하면 먹칠하는 범위를 설정한다. 선화 레이어에 먹칠을 포함하지 않는 경우에는 OFF로 한다.

❿라인 폭 조정
선의 폭을 설정한다.

⓫엣지 검출 방법
선을 검출하는 방법을 2종류 중에서 설정한다. 설정 방법은 사진을 LT 변환한 P.155와 같다.

엣지 검출 처리1

ⓐ엣지 역치
선에 추출되는 그레이의 농도 역치를 설정한다. 수치가 낮을수록 추출되는 부분이 늘어나고 선이 많아진다.

ⓑ검출 방향
선에 추출되는 방향을 지정한다.

[엣지 검출 처리2] 설정→P.155

Ⓓ 톤 워크

ON하면 톤을 설정할 수 있게 된다.

⓬계조화
ON 하면 [계조화 콘트롤]에서 톤의 농도와 범위를 조정할 수 있다.

[라인 추출]에서 [선화]를 설정한다. 여기서는 만화의 배경이니까 가는 선으로 설정하고 싶어서 [0.10]으로 설정했다.

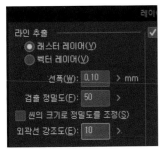

적절한 [선폭]은 화풍이나 화상의 크기에 따라 달라진다. 취향 문제도 있으니까 미리 보기로 확인하면서 설정하자.

텍스처의 라인 추출은 [계조화 후 추출]을 ON으로 하고, [계조 콘트롤]에서 텍스처에서 선이 되는 부분을 정한다.

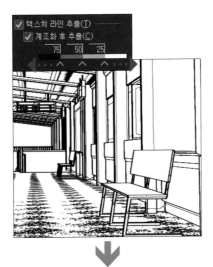

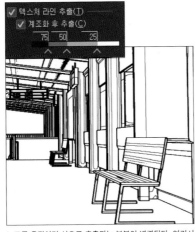

노드를 움직이면 선으로 추출되는 부분이 변경된다. 여기서는 그림처럼 노드를 조절한 결과, 바닥의 선이 사라지고 벤치의 선이 표시됐다.

[깊이]를 ON으로 설정. 가능한 전체 선이 가늘어지거나 사라지지 않도록 조절한다.

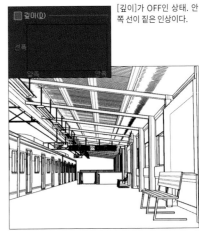

[깊이]가 OFF인 상태. 안쪽 선이 짙은 인상이다.

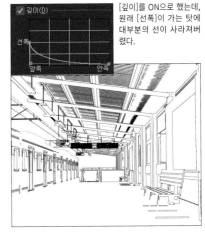

[깊이]를 ON으로 했는데, 원래 [선폭]이 가는 탓에 대부분의 선이 사라져버렸다.

그래프를 왼쪽 그림처럼 조절해서 선이 사라지지 않도록 설정. 안쪽 선의 농도도 신경 쓰이지 않게 됐다.

7 [톤 워크]를 ON. [계조 콘트롤]에서 톤으로 만들고 싶은 부분을 정한다.

계조를 줄이고 싶을 때는 노드를 아래로 드래그해서 지운다.

노드를 좌우로 움직여서 톤의 범위를 변경.

8 [레이어의 LT 변환] 창에서 [OK]를 클릭. 3D 소재의 형태에서 추출된 선화의 텍스처에서 추출한 선화, 톤의 레이어가 작성된다.

윤곽선2
3D 소재의 형태에서 추출된 선화.

윤곽선1
텍스처에서 추출된 선화.

톤
설정한 계조에서 톤이 작성된다.

밑바탕
흰색으로 칠한 밑바탕 레이어.

원본 레이어
변환 전의 3D 레이어도 비표시로 남는다.

9 필요하다면 추가로 손을 대서 완성. 작례에서는 화면 위쪽 부분에 그라데이션을 줘서 깊이감을 줬다.

완성

그라데이션 외에 계조의 안쪽 벽에 톤을 추가하고, 승강장 바닥 톤을 깎아줬다.

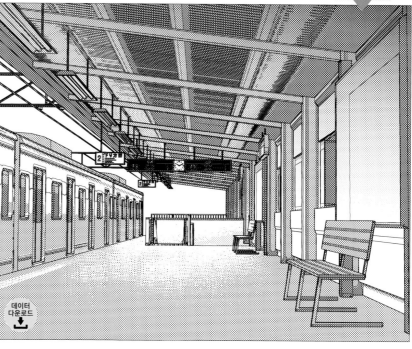

데이터
다운로드

CHAPTER:02

26

자주 사용하는 레이어 등록

자주 사용하는 컷 테두리나 레이어 구성 등을 레이어 템플릿으로 등록해두면,
원고를 효율적으로 작성할 수 있다.

컷 테두리 템플릿 등록

캔버스에 작성한 레이어의 상태를 레이어 템플릿으로 저장해둘 수 있다. 컷 테두리 폴더 등에서 구성한 레이어를 등록하는 레이어 템플릿은, [컷 분할 템플릿]이라고 한다. 4컷 등의 정형화된 컷 나누기는 컷 분할 템플릿으로 등록해두면 편리하다.

→ 템플릿 등록과 이용의 흐름

1 [편집] 메뉴→[소재 등록]→[템플릿]을 선택하면, 캔버스에 있는 모든 레이어가 등록된다.

2 [소재 속성] 창이 열리면 설정한다. [소재 저장위치]는 반드시 [Framing template]로 지정하자.

소재 저장위치
[소재 저장위치]는 [Manga material]→[Framing template]로 지정한다.

소재명
템플릿의 명칭을 입력.

검색용 태그
을 클릭해서 검색용 태그를 추가할 수 있다.

설정이 끝났으면 [OK]를 클릭.

3 템플릿을 등록한 뒤에는 [신규] 창에서 캔버스를 작성할 때 컷 분할 템플릿을 선택할 수 있게 된다.

클릭

[신규] 창에서 [템플릿]을 클릭하고 등록한 컷 분할 템플릿을 선택하자.

→ 소재 팔레트에서 이용하기

컷 나누기 템플릿은 [소재] 팔레트에서 드래그&드롭이나 [소재 붙여넣기]로 캔버스에 불러올 수 있다.

소재 붙여넣기

CHAPTER

3

컬러 원고 그리기

컬러 테크닉과 합성 모드, 색조 보정 등을 설명한다.
컬러 원고를 작성하는 데 도움이 되었으면 한다.

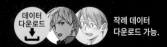

작례 데이터
다운로드 가능.

CHAPTER:03

01 컬러 원고 준비와 밑칠

캔버스 설정은 기본 표현색과 해상도에 주의.
채색 작업은 레이어가 많아지기 쉬우니까 잘 관리하자.

컬러 캔버스

컬러 원고용 캔버스는 [기본 표현색]을 [컬러]로 설정한다. 인쇄를 전제로 하는 경우에 적절한 해상도는 일반적으로 350dpi.
세로 읽기 만화(웹툰) 등의 인터넷용 화상은 픽셀(px)로 사이즈를 정하니까, 화질을 세밀하게 해주고 싶은 경우에는 크기를 크게 설정하는 것이 좋다.

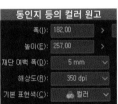

컬러 원고의 레이어 구성

채색 레이어는 선화 아래에 배치해서, 선화가 채색에 가려지지 않도록 하자. 레이어가 많아지면 레이어 폴더에서 정리하도록 하자.

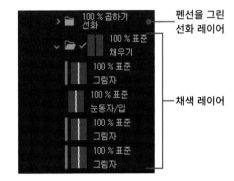

펜선을 그린 선화 레이어

채색 레이어

밑칠로 색 구분

채색 방법은 다양한데, 채워 넣기로 칠한 밑칠 위에 그림자와 하이라이트 등을 겹칠하는 방법을 사용하면 다시 하기가 용이하고 어레인지도 쉽다. 밑칠은 「피부」「눈」「입」「머리카락」등등, 파츠별로 레이어를 만들고 배색을 정해서 채우기 해주면 좋다.

선이 닫혀 있으면 [채우기] 도구→[다른 레이어 참조]로 간단히 칠해 넣을 수 있다. 미처 칠해지지 않은 부분을 칠하는 방법은, 모노크롬 만화의 먹칠과 같다.

먹칠 하기 →P.128

영역 확대 축소 OFF

영역 확대 축소 ON

✓ 영역 확대/축소 1.00◇

선과 칠 사이에 틈새가 생겼을 때는 [채우기] 도구의 [영역 확대/축소](→P.37)에서 조정하고 다시 칠하도록 하자.

POINT

▶ 머리카락 등 모양이 복잡한 선택 범위를 작성할 때는 퀵 마스크를 사용하면 편리.

흰자위는 [펜] 도구를 사용하면 균일하게 칠할 수 있다.

퀵 마스크로 선택 범위 작성 →P.212

02 삐져나오지 않게 칠하기

여기서 소개할 [아래 레이어에서 클리핑]은 채색 작업에서 빼놓을 수 없는 편리한 기능.
꼭 기억해두자.

👉 아래 레이어에서 클리핑

파츠별로 밑칠을 하고 그 위에 레이어를 작성해서 그림자 등을 칠할 경우, [아래 레이어에서 클리핑]을 ON으로 하면 아래 레이어에서 칠해진 범위에서 삐져나가지 않고 칠할 수 있다.

아래 레이어에서
클리핑

[아래 레이어에서 클리핑]한 레이어에는
빨간 표시가 생긴다.

위 그림은 [아래 레이어에서 클리핑]을 ON으로 한 경우와 OFF로 한 경우를 비교한 것. OFF로 하면 실제로는 크게 삐져 나왔다는 걸 알 수 있다.

1 래스터 레이어를 작성하고, 캐릭터에 파츠별로 밑칠을 해준다.

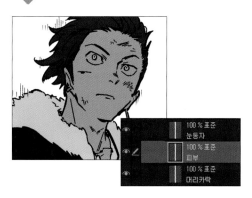

2 밑칠 레이어 위에 래스터 레이어를 작성하고 [아래 레이어에서 클리핑]해서 계속 칠해간다.

[에어브러시] 도구→
[부드러움](브러시 사이즈 : 300px)로 그라데이션을 더해줬다.

피부 범위에서 삐져나가지
않게 겹칠했다.

3 또 위에 래스터 레이어를 작성해나가고, 모두 [아래 레이어에서 클리핑]해서 그림자와 하이라이트를 칠한다. 이 레이어는 전부 아래 레이어에서 클리핑된다.

하이라이트

그림자

그림자와 하이라이트는 [펜] 도구
→[G펜]으로 칠했다.

복수의 레이어를 밑칠
레이어에서 클리핑하고
있다.

[아래 레이어에서 클리핑]하는 레이어는, 클리핑하는 레이어 하나 위에 여러 개를 겹칠 수 있다.

CHAPTER:03
03
칠한 색을 바꾸기

칠한 색을 바꾸는 순서를 알아두면 밑칠한 색을 변경해서 배색을 재검토할 수 있다.
그리고 이미 칠한 부분에 가필하는 방법도 알아두자.

선 색을 그리기색으로 변경

레이어에 그린 부분을 다른 색으로 변경하고 싶은 경우에는 [편집] 메뉴→[선 색을 그리기색으로 변경]을 선택하면 된다. 선 외에도 레이어에 그린 부분의 색을 한 번에 변경할 수 있다.

1 밑칠한 색을 변경한다. [레이어] 팔레트에서 레이어를 선택. 여기서는 머리카락 색을 변경한다.

2 [컬러써클] 팔레트 등에서 변경할 그리기색을 작성한다.

3 [편집] 메뉴→[선 색을 그리기색으로 변경]을 선택. 그러면 밑칠 색이 그리기색으로 변경된다.

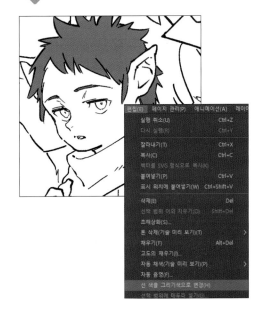

투명 픽셀 잠금

[투명 픽셀 잠금]은, 레이어의 투명한 부분을 잠가서 그릴 수 없게 만드는 기능. 잠그기 전에 그린 부분(불투명 부분)에만 칠할 수 있게 된다. 전체적인 색 변경도 가능하지만, 부분적으로 색을 넣는 것도 가능하다.

→ 레이어의 그린 부분 색을 전부 변경

1 레이어에 칠한 색을 전부 하나의 색으로 바꿔준다. 먼저 색을 바꾸고 싶은 채색 레이어를 선택하고 [투명 픽셀 잠금]을 ON한다.

투명 픽셀
잠금

 그리기색을 설정하고 [편집] 메뉴→[채우기]를 선택. 색
을 변경했다.

→ 그린 부분 일부의 색을 변경

[투명 픽셀 잠금]을 ON한 레이어에서 그리고, 부분적으로 색을 변경하는 방법도 있다.

 그림자 색을 부분적으로 바꾼다. 그림자를 그린 레이어
(목의 그림자)의 [투명 픽셀 잠금]을 ON한다.

 그림자 색을 기준으로 어두운 색을 그리기색으로 하고
[에어브러시] 도구→[부드러움]으로 끝쪽부터 칠해준
다. 그림자에 그라데이션이 생겼다..

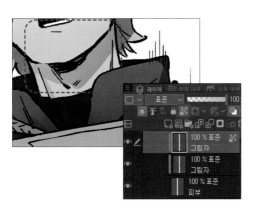

👉 아래 레이어에서 클리핑한 색 변경.

[아래 레이어에서 클리핑]을 이용해서 색을 변경할 수도 있다. 이 방법을 사용하면 간단히 원래 색으로 되돌릴 수 있다.

레이어 삭제

선화 위에 레이어를 작성하고 [아래 레이
어에서 클리핑]. 색을 바꾸고 싶은 부분을
그렸다.

레이어 표시/비표시
변경 전으로 되돌리고 싶을 때는 색을 변경한 레이
어를 [레이어 삭제]하거나, 레이어를 비표시하면
된다.

CHAPTER:03

04 칠한 색을 섞기

여기서는 [붓] 도구와 [색 혼합] 도구를 사용해서
바탕색과 섞으며 칠하는 방법에 대해 설명한다.

👉 붓 도구

[붓] 도구의 [수채] 그룹에 있는 도구는 필압을 이용한 농담을 주기 쉽고, 색을 섞거나 이미 칠한 색을 퍼트리면서 채색할 수도
있다.

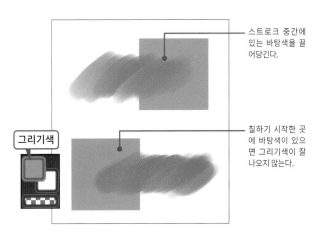

스트로크 중간에
있는 바탕색을 끌
어당긴다.

칠하기 시작한 곳
에 바탕색이 있으
면 그리기색이 잘
나오지 않는다.

→ 색을 섞기 위한 설정

색을 섞을 수 있는 보조 도구에는 [밑바탕 혼
색]이라는 옵션이 설정되어 있다. 이 옵션이
ON으로 되어 있으면, 같은 레이어에서 겹칠
했을 때 바탕색과 그리기색을 섞는 비율 등을
설정해줄 수 있다.

그리기색

[잉크] 카테고리를 선택.

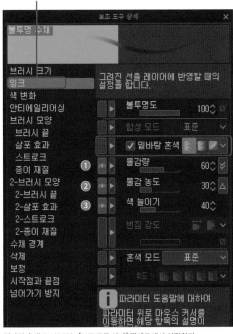

밑바탕 혼색 ON/OFF는 [보조 도구 상세] 팔레트에서 설정한다.

❶ 물감량
혼색했을 때 그리기색의 RGB 수치를 섞는 비율을 설정한다. 낮
을수록 바탕색이 강하게 나온다.

물감량 : 100

물감량 : 20

❷ 물감 농도
혼색했을 때 그리기색의 불투명도 비율을 설정한다. 낮을수록
바탕색의 불투명도에 영향을 받는다.

물감 농도 : 100

물감 농도 : 20

❸ 색 늘이기
섞인 바탕색을 얼마나 늘어트릴지 설정한다.

색 늘이기 : 100

색 늘이기 : 20

→ 색 늘이기

[붓 도구]의 [수채] 그룹에 있는 도구는 필압을 이용해서 농담을 주기 쉽고, 색을 섞거나 이미 칠해진 색을 늘이면서 채색할 수 있다.

투명 수채

[펜] 도구 등으로 색 올려놓는 것처럼 칠한 부분을, 그리기색은 그대로 두고 [붓] 도구의 [투명 수채]로 늘여서 그라데이션으로 만들었다.

→ 투명색 사용

투명색을 사용하면 [붓] 도구의 터치를 살리면서 부분적으로 지우는 것처럼 섞어줄 수 있다.

수채 번짐

[수채 번짐]으로 지우면 지운 자국이 수채화처럼 번진 느낌이 된다.

투명색

👉 색 혼합 도구로 섞기

[색 혼합] 도구는 같은 레이어에 있는 색과 색의 경계를 섞어줄 수 있다.

질감이 남게 섞기

부드러운 수채 번짐

수채풍으로 섞기

[색 혼합] 도구의 [질감이 남게 섞기]와 [부드러운 수채 번짐]을 사용하면 수채풍으로 색을 섞어서 번지게 해줄 수 있다.

CHAPTER:03

05 합성 모드로 색 합성하기

합성 모드는 설정한 레이어와 아래 레이어의 색을 합성해서 색을 변화시킨다.
수채의 퀄리티 업에 도움이 되도록 해보자.

👉 합성 모드

레이어와 레이어 폴더에 합성 모드를 설정
하면, 다양한 방법으로 아래 레이어의 색
과 합성할 수 있다.

합성 모드
리스트에서 다양한 합성 방법을 선택할 수
있다.

불투명도에서 조정
마무리 등에서 사용할 때는 불투명도에서 효
과의 강도를 조정하는 경우도 많다.

레이어 폴더 안에 있는 레이어를
설정하면, 폴더 안에 있는 레이어
에만 합성 모드가 적용된다.

레이어 폴더를 [통과]로 설정하면,
폴더 안에서의 합성 모드를 아래
레이어에도 적용할 수 있다.

👉 밝게 합성하기

색을 밝게 합성하는 합성 모드는 [스크린] 등 여러 가지가 있는데, [더하기(발광)]이 가장 밝은 색이 된다.

→ 스크린

[스크린]에서 그라데이션을 겹치고 일부 색을 밝게 만들어
빛과 공기감 등을 표현할 수 있다.

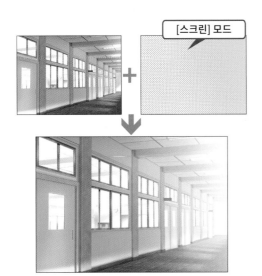

→ 더하기(발광)

[더하기(발광)]으로 설정한 레이어에서 하이라이트 주위를
그려주면(작례에서는 [에어브러시] 도구의 [부드러움]을 사
용), 색이 강하게 빛나는 것처럼 변화한다.

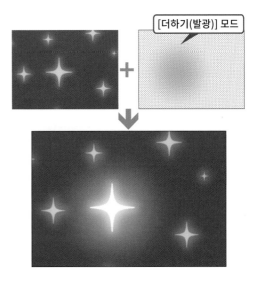

어둡게 합성하기

색을 어둡게 합성하는 합성 모드에는 [곱하기]나 [선형 번] 등이 있다.

→ 곱하기로 그림자 칠하기

[곱하기] 모드의 레이어에 칠한 색을 겹치기만 해도, 바탕색과 어둡게 합성돼서 그림자 색이 된다.

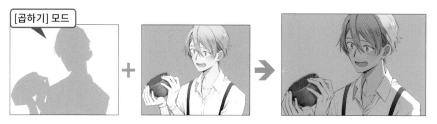

[곱하기] 모드

→ 곱하기로 흰색 바탕 투과

흰색 바탕에 그린 선화를 [곱하기] 하면, 선만 남고 위에 겹칠 수 있다.

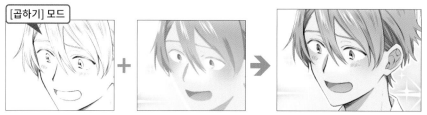

[곱하기] 모드

흰색 바탕에 그린 선화.

색조 변경

밝은 색을 보다 밝게, 어두운 색을 보다 어둡게 합성하는 [오버레이]와 [소프트 라이트], [하드 라이트]는 전체 색조에 변화를 더할 때 등에 사용한다.

→ 파란 하늘에 색을 겹친 예

파란 하늘에 주황색으로 채워 넣은 레이어를 겹치고 합성 모드를 적용. [오버레이], [소프트 라이트], [하드 라이트] 각각의 차이를 확인해보자.

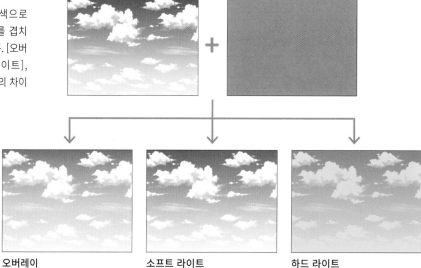

오버레이
붉은 보라색이 살짝 감도는 색이 눈에 띄는 결과가 됐다.

소프트 라이트
합성한 결과와 대비가 약해졌다.

하드 라이트
주황색이 강하게 나와서 노을진 하늘처럼 변화했다.

 합성 모드 일람

합성 모드에는 다양한 종류가 있다. 각 모드에서 합성하면 어떤 결과가 나오는지 일람으로 보도록 하자.

합성 모드 설정 레이어

 +

통상
합성 모드를 설정하지 않은 상태.

비교(어두움)
설정한 레이어와 아래 레이어를 비교해서 어두운 쪽 색을 표시한다.

감산
설정한 레이어와 아래 레이어를 감산해서 색을 어둡게 합성한다.

발광 닷지
[색상 닷지]에 가깝지만, 불투명도가 낮은 부분이 보다 밝아진다.

곱하기
설정한 레이어와 아래 레이어를 곱하기 합성해서 색을 어둡게 한다.

비교(밝음)
설정한 레이어와 아래 레이어를 비교해서 밝은 쪽 색을 표시한다.

더하기
설정한 레이어와 아래 레이어의 RGB 수치를 더하기 합성해서 색을 밝게 한다.

색상 번
색을 어둡게 합성하고 대비가 강해진다. 밝은 색일수록 효과가 적다.

스크린
색을 밝게 합성한다.

더하기(발광)
[더하기]에 가깝지만, 불투명도가 낮은 부분은 [더하기]보다 밝아진다.

선형 번
색을 어둡게 합성한다. [곱하기]보다 대비가 강해진다.

색상 닷지
색을 밝게, 대비는 약하게 합성한다.

오버레이
밝은 부분은 보다 밝게, 어두운 부분은 보다 어둡게 합성한다.

소프트 라이트
밝은 부분은 보다 밝게, 어두운 부분은 보다
어두워진다. [오버레이]보다 대비가 약하게
합성된다.

핀 라이트
설정 레이어의 색에 따라, 화상의 색을 치환
해서 합성한다.

나누기
아래 레이어의 각 RGB값에 255를 곱한 값
을, 설정 레이어의 각 RGB값으로 나눈 값의
색이 된다.

하드 라이트
밝은 부분은 보다 밝게, 어두운 부분은 보다
어두워진다. [오버레이]보다 대비가 강하게
게 합성된다.

하드 혼합
설정 레이어의 각 RGB 값을, 아래 레이어의
각 RGB 값에 추가한다.

색조
아래 레이어의 휘도와 채도 수치를 유지한
채, 설정 레이어의 색조를 적용한다.

차이
설정 레이어와 아래 레이어를 감산했을 때의
절대치 색이 된다.

제외
[차이]에 가까운 결과가 되지만 비교적 대비
가 약하다.

채도
아래 레이어의 휘도와 색소 수치를 유지한
채, 설정 레이어의 채도를 적용한다.

선명한 라이트
밝은 색은 [색상 번], 어두운 색은 [색상 닷
지]가 적용된다.

컬러 비교(어두움)
휘도를 비교해서 수치가 낮은 쪽을 표시
한다.

컬러
아래 레이어의 휘도 수치를 유지한 채, 설정
레이어의 색조와 채도를 적용한다.

선형 라이트
설정한 레이어의 색에 따라, 합성되는 색이
밝아지거나 어두워진다.

컬러 비교(밝음)
휘도를 비교해서 수치가 높은 쪽을 표시
한다.

휘도
아래 레이어의 색조와 채도 수치를 유지한
체, 설정 레이어의 휘도를 적용한다.

CHAPTER:03

06 색조 보정으로 색감 조정

컬러 원고의 색감을 조정할 때는 색조 보정 레이어를 사용하면 좋다.
여기서는 색조 보정 레이어와 대표적인 색조 보정 방법을 설명하겠다.

색조 보정 레이어

복수의 레이어에 대해 색조를 보정할 때는 색조 보정 레이어를 사용하자. 색조 보정 레이어는 설정치를 나중에 변경할 수 있으니까, 실패를 걱정하지 않고 색을 조정할 수 있다.

→ 색조 보정 레이어 작성(밝기/대비)

1 [레이어] 메뉴→[신규 색조 보정 레이어]에서 색조 보정을 선택한다. 여기서는 [밝기/대비]를 선택했다.

2 [밝기/대비] 창이 표시된다. 화상의 밝기와 대비를 조정할 수 있다.

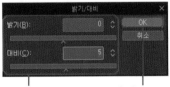

[밝기]와 [대비]를 조정.　　　　[OK]로 확정.

[밝기]와 [대비]의 수치를 너무 높이면 밝은 색이 희끄무레해지니까 주의하면서 조정하자.

3 색조 보정 레이어의 섬네일을 더블 클릭하면 창이 표시되는데, 여기서 재설정이 가능하다.

색조 보정 레이어의
섬네일

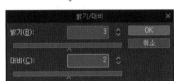

💡 메뉴에서 색조 보정

[편집] 메뉴→[색조 보정]에서도 색조를 보정할 수 있다. [편집] 메뉴의 색조 보정은 편집 중인 레이어 하나에 대해 색조를 보정한다. 단, 색조 보정 레이어처럼 나중에 설정치를 변경할 수는 없다.

→ 레이어 팔레트 조작

색조 보정 레이어는 레이어의 불투명도를 변경해서 색조 보정의 강도를 조정할 수 있다. 또한 색조 보정 레이어를 비표시로 하면, 색조 보정 이전의 화상으로 돌아간다.

레이어 불투명도

레이어 표시/비표시

→ 레이어 폴더 안의 색조 보정

색조 보정을 적용할 레이어를 한정하고 싶을 때는, 레이어 폴더를 작성하고 그 안에 색조 보정 레이어와 보정하고 싶은 레이어만 넣어두면 된다.

같은 폴더 안에 있는 레이어에만 색조 보정이 적용된다. 레이어 폴더의 합성 모드를 [통과]로 설정하면, 폴더 밖에도 색보정이 적용된다.

06

색조 보정으로 색감 조정

→ 색조 보정 레이어 마스크

선택 범위를 작성한 상태에서 색조 보정 레이어를 만들면 레이어 마스크가 작성되고, 선택 범위 바깥은 마스크 된(색조가 보정되지 않는) 상태가 된다. 레이어 마스크의 섬네일을 선택하고 마스크 범위를 그리기 계열 도구로 편집하면, 색조 보정 범위를 변경할 수 있다.

1 색조를 보정하고 싶은 부분에 선택 범위를 작성한다.

선택 범위를 작성

2 메뉴 [레이어]→[신규 색조 보정 레이어]에서 색조 보정 레이어를 작성하면, 선택 범위 바깥에 레이어 마스크가 생성된다.

선택 범위 바깥쪽은 마스크 처리가 되어 색조가 보정되지 않는다.

선택 범위 부분만 색조가 보정된다.

3 레이어 마스크의 섬네일을 선택하고, 그리기 계열 도구로 마스크 범위를 편집해서 색조 보정 범위를 변경할 수 있다.

레이어 마스크
섬네일 선택

[레이어] 메뉴→[레이어 마스크]→[마스크 범위 표시]에서 마스크 범위를 보라색으로 표시하면 알기 쉽다.

여기서는 [에어브러시] 도구의 [부드러움]을 사용했다.

부드러움

 ## 색조/채도/명도

[색조/채도/명도]에서는 색조(빨강, 파랑, 노랑, 녹색 등 색의 종류), 채도(색의 선명함), 명도(색의 밝은 정도)의 각 파라미터를
변경해서 색감에 변화를 줄 수 있다.

[색조]를 [-10]했더니 약간 불그스름한 화
면이 됐다. [채도]를 [5], [명도]를 [8]로 설
정해서 색이 또렷하고 밝게 보이도록 미세
조정 했다.

 ## 레벨 보정

[레벨 보정]은 다음 페이지에서 설명할 [톤 커브]와 마찬가지로 명암과 대비를 조정할 수 있다. 조작이 심플한 만큼 [톤 커브]처
럼 세세한 조정은 어렵다. 대략적인 조정은 [레벨 보정]을 사용하면 좋다.

섀도우 입력
가장 어두운 부
분 설정.

감마 입력
중간 밝기 설정.

하이라이트 입력
가장 밝은 부분 설정.

[섀도우 입력]과 [하이라이트 입력]을 가깝게 해주면 대비가 강
해진다.

[감마 입력]을 움
직이면 중간 밝기
에 해당하는 색의
명암을 조정할 수
있다.

 톤 커브

[톤 커브]는 화상의 명암과 대비를 조정할 수 있다. 곡선 그래프를 편집해서 [레벨 보정]보다 세세한 설정이 가능하다.

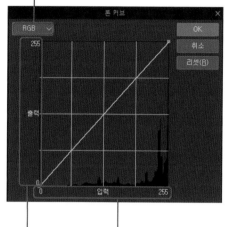

채널 선택
[RGB]를 선택했을 때는 모든 색이 보정 대상이 되지만 [RED(레드)] [Green(그린)] [Blue(블루)] 각 채널별로 색조를 보정할 수도 있다.

[출력]인 세로축은 설정한 뒤의 밝기 수치를 뜻한다.

[입력]인 가로축은 설정 전의 밝기 수치를 뜻한다.

그래프를 클릭하면 콘트롤 포인트가 추가된다. 콘트롤 포인트를 움직이면 그래프가 변화한다.

콘트롤 포인트

밝기 조정
콘트롤 포인트를 위로 움직이면 화상이 밝아진다. 반대로 아래로 움직이면 화상이 어두워진다.

대비 조정
대비를 조정하고 싶을 때는 콘트롤 포인트를 3개 만들면 좋다. 오른쪽 위는 밝은 색, 가운데는 중간 색, 왼쪽 아래는 어두운 색을 조정하는 콘트롤 포인트가 된다.

 아날로그 원고의 색 조정

아날로그로 그린 선화를 가져와서 컬러 만화나 일러스트용 선화로 사용할 때는, [레벨 보정]을 사용해서 대비를 조정하고 선이 깔끔하게 보이도록 색조를 보정하면 좋다.

[섀도우 입력]과 [하이라이트 입력]을 움직여서 대비를 강하게 해주고, 그레이 부분이 흰색과 검정 색만 되도록 조정.

색조를 보정한 뒤에 [편집] 메뉴→[휘도를 투명도로 변환]을 선택하면 흰색을 투과시킬 수 잇다.

모노크롬 원고의 경우에는 [색의 역치]로 선화를 추출하자. 자세한 것은 →P.76

CHAPTER:03

07 인쇄용 데이터에 컬러 프로파일 설정

동인지 커버나 우편 엽서를 컬러로 인쇄하는 등,
화상을 CMYK로 변환할 때는 사전에 컬러 프로파일을 설정하면 좋다.

 ## 인쇄와 화면 표시의 색 차이

CMYK란 시안, 마젠타, 옐로, 블랙으로 색을 표현하는 방식. 인쇄에서는 이 4가지 색의 잉크를 섞어서 다양한 색을 표현한다. 한편 RGB는 레드, 그린, 블루 3원색으로 색을 표현하는 방식으로, 컴퓨터나 TV의 디스플레이 등에서 사용한다(CLIP STUDIO PAINT도 RGB로 색을 표현한다).
RGB 쪽이 표현할 수 있는 색의 폭이 넓기 때문에, RGB 화상을 CMYK로 변환하면 색이 칙칙해지는 등, 의도하지 않은 결과가 벌어지는 경우도 있다.

 ## 컬러 프로파일 미리 보기 설정

컬러 프로파일 미리 보기를 이용해서 CMYK로 변환했을 때의 화상을 미리 보기로 표시할 수 있다.
변환한 화상을 의도한 색으로 만들기 위해, 미리 보기로 확인해두는 것이 좋다.

1 CMYK로 변환하고 싶은 파일을 열고 [표시] 메뉴→[컬러 프로파일]→[미리 보기 설정]을 선택.

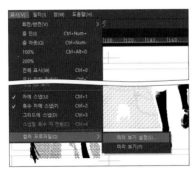

2 [컬러 프로파일 미리 보기] 창이 열린다. [미리 보기하는 프로파일]에서 프로파일을 선택하자.

 ### 컬러 프로파일

컬러 프로파일이란 다른 환경에서 표시하거나 인쇄하더라도 같은 색을 표시하기 위한 것. ICC 프로파일이라고 표기하는 경우도 있다.

3 CMYK로 변환한 이후의 화상이 미리 보기 표시된다. 색이 마음대로 표시되지 않았을 때는 [색조 보정]을 ON해서 색조를 보정할 수도 있다.

4 미리 보기를 OFF로 할 경우에는 [표시] 메뉴→[컬러 프로파일]→[미리 보기]를 선택해서 체크를 해제한다.

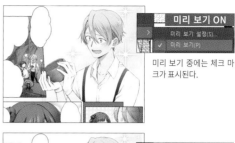

미리 보기 중에는 체크 마크가 표시된다.

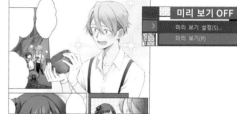

색조 보정 방법을 선택

 CMYK로 내보내기

CMYK 화상 파일을 내보낼 때는 설정한 컬러 프로파일을 끼워넣는다.

1 [파일] 메뉴 →[화상을 통합하여 내보내기]에서 CMYK 가 표현 가능한 이미지 형식을 선택.

2 내보내기 설정 창에서 [표현색]을 [CMYK 컬러]로 설정. 컬러 프로파일을 설정한 경우에는 [ICC 프로파일 끼워 넣기]에 체크한다.

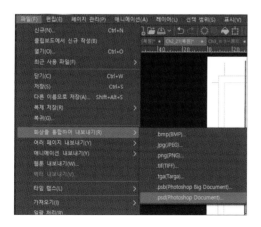

CMYK로 출력 가능한 이미지 형식

.jpg(JPEG)
.tif(TIFF)
.psd(Photoshop Document)
.psb(PhotoshopBig Document)

[ICC 프로파일]이란 컬러 프로파일을 뜻한다. 컬러 프로파일 미리 보기 설정에서 CMYK 프로파일을 지정한 경우에는 그 프로파일을 끼워넣는다.

CHAPTER:03

08 텍스처로 질감 연출

화상이나 브러시에 텍스처를 적용해서 질감을 추가하는 테크닉에 대해 배워보자.

 텍스처 붙이기

텍스처를 화상에 겹쳐서 그림에 질감을 연출할 수 있다. 텍스처 소재는 [소재] 팔레트에 있는 [Monochromatic pattern](또는 [Color pattern]→[Texture]에 준비되어 있다.

1 [소재] 팔레트에 있는 텍스처 소재를 캔버스에 붙여넣는다.

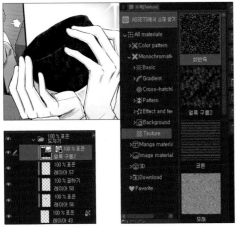

여기서는 텍스처를 적용하고 싶은 레이어 위에 텍스처 레이어를 놓고, [아래 레이어에서 클리핑]해서 텍스처의 범위를 한정했다.

2 [레이어 속성] 팔레트의 [질감 합성]을 ON하고, 레이어 불투명도로 텍스처의 농도를 조정한다.

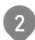

질감 합성
[질감 합성]을 ON하면 텍스처를 아래 화상에 융합시킬 수 있다.

레이어 불투명도
텍스처 농도가 높은 것 같으면 레이어 불투명도로 조정하면 된다.

 텍스처를 브러시에 적용

브러시에 텍스처를 적용해서 스트로크에 반영시킬 수 있다. 브러시 텍스처는 [보조 도구 상세]의 [종이 재질] 카테고리에서 설정한다.

클릭하면 용지 텍스처 소재를 선택하는 창이 열린다.

❶종이 재질
텍스처를 선택할 수 있다. 선택하기 전에는 [없음]으로 되어 있다.

❷종이 재질 농도
텍스처의 농도를 조정한다.

❸농도 반전
텍스처의 계조를 반전한다.

❹농도 강조
ON하면 문양이 또렷하게 표시된다.

❺확대율
적용할 텍스처의 확대율을 조정한다.

❻회전각
적용할 텍스처의 각도를 조정한다.

❼종이 재질 적용 방법
텍스처를 그려 넣은 선에 합성하는 방법을 선택한다.

❽점별로 적용
ON하면 브러시로 그릴 때 텍스처가 적용돼서 겹쳐 표시된다.

CHAPTER

4

원고 내보내기

작품을 완성했으면 이미지 파일로 내보내자.
동인지 인쇄나 SNS 공개 등, 용도에 따라 내보내기 설정도 달라진다.

CHAPTER:04

01 인터넷용 이미지 내보내기

웹용으로 최적화된 데이터로 출력하기 위해서는 이미지 형식과 컬러에 신경을 써야 한다.
또한 톤의 모아레에도 주의하는 것이 좋다.

👉 인터넷용 이미지 형식으로 내보내기

인터넷용 이미지 형식은 JPEG나 PNG를 사용하는 경우가 많다. JPEG와 PNG 어느 쪽이 좋을지 고민된다면, 일단 내보내기 한 뒤에 화질과 파일 용량을 비교해보자.

> **CLIP STUDIO PAINT 지원 이미지 형식 →P.19**
> **CMYK와 RGB →P.178**

→ 내보내기 설정 예(컬러)

이미지 포맷을 정했으면 [파일] 메뉴→[화상을 통합하여 내보내기]를 선택. 아래 설정을 참고로 [표현색]과 [출력 사이즈]에 주의하면서 내보내자.

> **내보내기에 관한 자세한 사항 →P.186**

❶ 출력 이미지
[텍스트] 도구로 입력한 문자를 출력한다면 [텍스트]에 체크하자.
[출력 범위]에서 [재단선의 안쪽까지]를 선택하면 재단선 안쪽에서 트리밍된다.

인터넷용 이미지에서는 재단선 바깥쪽이 필요 없다.

❷ 컬러
인터넷용 이미지의 컬러는 RGB로 표현하기에, 컬러 원고라면 [표현색]을 [RGB색]으로 선택하자. 그레이나 모노크롬 원고는 [그레이 스케일]로 하면 된다.

❸ 출력 사이즈
[출력 사이즈]는 PC 모니터나 태블릿 PC에서 봤을 때의 크기를 생각해서 정하면 좋다. 단위는 [px]로 설정하자.

출력 사이즈를 변경하거나 내보낸 이미지를 인터넷에서 표시하면 톤의 모아레가 생길 가능성이 있다.

> **모아레 대책에 대한 자세한 사항 →P.184**

❹ 확대 축소 시 처리
[확대 축소 시 처리]는 [일러스트 방향]을 선택한다. 톤을 사용하지 않은 그레이 원고를 확대, 축소할 때에도 [일러스트 방향]을 선택하면 좋다.

JPEG 품질
이미지를 JPEG로 내보낼 경우, [품질] 설정에서 JPEG의 압축률을 변경할 수 있다. 가능한 화질(저압축)을 유지하면서 저장할 때는 [100] 그대로. 파일 용량을 줄이고 싶을 때는 수치를 낮춰서 내보내자.

 ## 웹툰 내보내기

[신규] 창에서 [작품 용도]를 [웹툰]으로 설정한
세로 스크롤 만화용 작품은, 메뉴 [파일]→[웹툰
내보내기]로 내보내면 좋다.
[웹툰 내보내기] 창에서는 이미지 형식이나 압
축률, 내보낼 페이지 범위 등을 설정할 수 있다.

→ 분할 수를 바꿔서 내보내기

[웹툰 내보내기] 창의 [파일 출력 설정]을 이용하
면, 이미 여러 페이지로 분할된 파일이라도 연결
해서 한 장의 이미지로 만들거나, 분할 수를 바
꿔서 내보낼 수 있다.

만약 [파일 출력 설정]에서 [세로로 분
할하여 출력]을 선택하고 [5000px]로
설정하면, 높이 20000px의 파일이 4
개로 분할돼서 내보내진다.

 ### PDF 내보내기

PDF란 다른 PC 등에서도 파일을 확실하게 표시하기 위해 사용하는 파일 형식인데, 전자 서적용 데이터로 사용하는 경
우도 있다.
[파일] 메뉴→[여러 페이지 내보내기]→[.pdf(PDF형식)]을 선택하면 [일괄 내보내기] 창이 표시되고 PDF로 내보낼 수
있다.

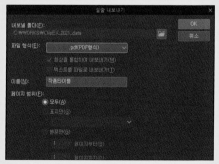

[일괄 내보내기] 창에서는 파일명과 페이지 범위를 지정할 수 있다.

PDF를 불러오려면 플러그인이 필요. CLIP STUDIO의 [플러그인 스
토어]에서 플러그인을 구입하고 설치하면 PDF를 불러올 수 있다.
([플러그인 스토어는 일본어만 지원)

이미지
내보내기

01

 모아레 대책

인쇄를 전제로 작성한 작품을 인터넷용 이미지로 만들 경우, 축소해서 내보낼 필요가 있다. 그때 주의할 것이 톤의 모아레다. 톤은 축소하면 모아레를 일으키기 쉽기 때문에, 내보내기 전에 모아레 대책을 처리해두자.

→ 톤을 OFF로 한다

톤의 모아레를 확실하게 회피하고 싶을 때는, 톤을 전부 그레이로 바꿔서 내보내자.
내보내기 설정 창의 [색 상세 설정]에서 [레이어에 부여된 톤 효과 유효화]를 OFF로 하고 내보내면 모든 톤이 그레이가 된다.

[색 상세 설정]을 클릭.

[레이어에 부여된 톤 효과 유효화]의 체크를 해제한다.

 톤을 그레이로 내보낼 때의 주의점

[레이어에 부여된 톤 효과를 유효화]를 OFF로 하고 내보내면 [선]이나 [노이즈] 톤도 그레이가 돼버리기 때문에, 무늬가 사라지게 된다.
[선]이나 [노이즈]의 무늬를 남기고 싶을 때는, 내보내기 전에 레이어를 복제하고 래스터화 해두면 된다. 톤의 정보를 지닌 원본 레이어는 비표시해서 백업으로 남겨두면, 톤 설정을 바꾸고 싶어졌을 때 사용할 수 있다.

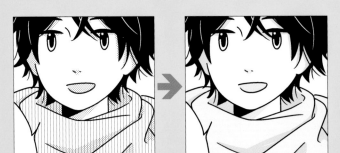

톤을 그레이로 내보내면 [선]도 그레이가 돼버린다.

래스터화하면 무늬를 남길 수 있다.

→ 가우시안 흐리기로 모아레 대책

화상 전체에 [가우시안 흐리기] 필터를 걸고 축소해서 내보내면 모아레를 경감할 수 있다.

 레이어를 통합한다. 원본 레이어를 남겨두고 싶을 때는 [레이어] 메뉴→[표시 레이어 복사본 결합]을 선택.

[표시 레이어 복사본 결합]을 선택하면 결합 전의 레이어는 남긴 채 결합한 레이어를 작성할 수 있다. 결합한 레이어는 제일 위에 두자.

 결합한 레이어를 선택하고 [레이어 속성] 팔레트에서 레이어의 표현색을 그레이로 변경한다.

 [필터] 메뉴→[흐리기]→[가우시안 흐리기]를 선택. 화상을 약간 흐리게 해준다.

[흐림 효과 범위]의 수치는 작게 설정한다.

6.00

 [파일] 메뉴→[화상을 통합하여 내보내기]→[.png (PNG)](또는 [.jpg(JPEG)])를 선택해서 화상을 내보낸다.

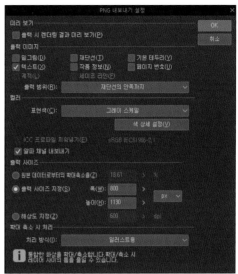

내보내기 설정은 [표현색]이 [그레이 스케일]인 것 외에는 P.182와 똑같다.

 내보낸 화상을 확인해보자. 대책을 마련하지 않고 내보낸 것보다는 모아레를 억제했디.

모아레 대책을 하고 내보낸 경우

그대로 내보낸 경우

01

인터넷용 이미지 내보내기

185

CHAPTER:04

02 인쇄용 이미지 내보내기

작품을 완성했으면 목적에 맞는 이미지 형식으로 화상 파일을 내보내자.

인쇄용 모노크롬 원고 내보내기

여기서는 모노크롬 원고를 내보낼 경우의 설정 방법을 설명하겠다.

→ 화상을 통합하여 내보내기

화상을 내보낼 때는 [파일] 메뉴→[화상을 통합하여 내보내기]에서 저장할 형식을
선택하고 내보내자. 인쇄용이라면 TIFF나 Photoshop 도큐멘트가 많이 사용된다.

이미지 형식에 대한 세세한 사항 →P.19

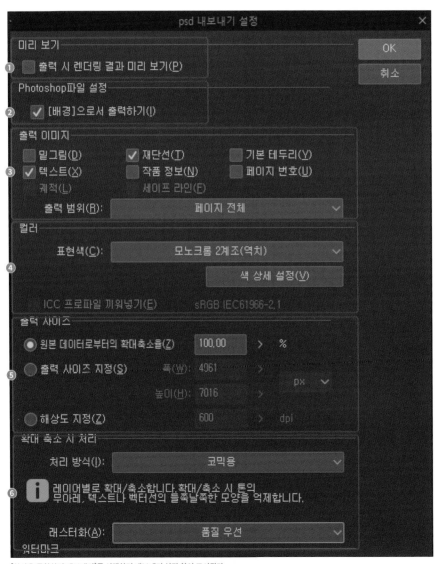

[화상을 통합하여 내보내기]를 선택하면 내보내기 설정 창이 표시된다.
※여기서는 [.psd(Photoshop Document 형식)]을 예로 들겠다.

❶미리 보기

[출력시 렌더링 결과 미리 보기]에 체크한 경우에는 [내보내기 미리 보기] 창이 열리고, 내보낼 이미지가 미리 보기로 표시된다.

❷Photoshop 파일 설정

「[배경]으로서 출력하기」를 ON하면 Photoshop에서 파일을 열었을 때 [배경]이 돼서, 투명 부분이 없는 데이터가 된다. OFF로 한 경우에는 통상 레이어로 내보내고, 데이터 상태에 따라서는 투명한 부분이 생긴다.

[배경]으로서 출력

통상 레이어

모노크롬 2계조 Photoshop 파일에는 통상 레이어를 작성할 수 없기 때문에, [표현색]을 [모노크롬 2계조(역치/톤화)]해서 내보낸 경우에는 [배경으로서 출력하기]가 OFF라도 Photoshop에서 열면 [배경]이 된다.

❸출력 이미지

[출력 이미지]에서는 이미지 파일에 반영할 항목을 설정할 수 있다.

[밑그림]은 체크 해제. 체크하면 밑그림 레이어의 화상이 출력돼버린다.

[재단선]은 종이를 재단하는 기준이 되기 때문에 인쇄에서 필요. 체크해두자.

[기본 테두리]는 인쇄에 필요 없으니 체크 해제.

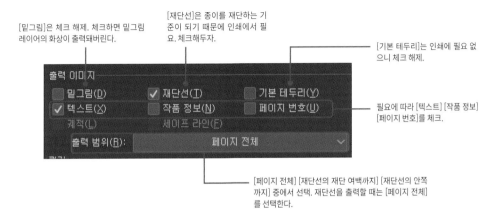

필요에 따라 [텍스트] [작품 정보] [페이지 번호]를 체크.

[페이지 전체] [재단선의 재단 여백까지] [재단선의 안쪽까지] 중에서 선택. 재단선을 출력할 때는 [페이지 전체]를 선택한다.

❹컬러

[표현색]은 [모노크롬 2계조(역치)] 또는 [모노크롬 2계조(톤화)]를 선택.

❺출력 사이즈

출력할 이미지 파일의 사이즈를 설정. 사이즈를 변경하지 않고 내보낼 때는 [원본 데이터로부터의 확대축소율]이 [100.00]%인지 확인하자.

❻확대 축소 시 처리

[출력 사이즈]에서 크기를 변경하여 이미지가 확대/축소되는 경우의 처리를 설정한다. 모노크롬 원고의 경우 [코믹 방향]을 선택하면 톤의 모아레 발생 등을 억제할 수 있다. [코믹 방향]을 선택한 경우 [래스터화]는 [품질 우선] 또는 [고속]을 선택할 수 있다.

 역치와 톤화의 차이

[역치]와 [톤화]의 차이는, 그레이 부분을 모노크롬으로 처리했을 때 나타난다. [역치]는 색의 농도에 따라 검정이나 흰색 중 하나로 변환된다. [톤화]는 그레이 부분이 망점으로 변한다. 모노크롬으로 원고를 작성한 경우에는, 어느 쪽을 선택해도 똑같이 내보내진다.

그레이

모노크롬(역치) 모노크롬(톤화)

CHAPTER:04

03 여러 페이지 내보내기

여러 페이지 작품은 화상 파일을 일괄로 내보낼 수 있다.
동인지용 데이터를 내보내는 기능도 있으니 소개하겠다.

일괄 내보내기

여러 페이지 화상 파일을 내보낼 때는 메뉴에서 [일괄 내보내기]를 선택하면 편리. 그 흐름을 보자.

1 [파일] 메뉴 →[여러 페이지 내보내기]→[일괄 내보내기] 선택.

2 [일괄 내보내기] 창에서 저장할 위치와 파일 형식 등을 설정한다.

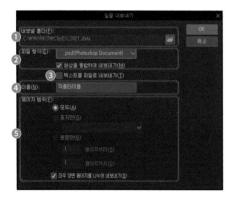

❶ 내보낼 폴더
[참조]에서 내보낼 곳을 지정한다.

❷ 파일 형식
이미지 형식을 선택한다. Photoshop Document, Photoshop Big Document의 경우에는 [화상을 통합하여 내보내기] 설정이 가능하다.

❸ 텍스트를 파일로 내보내기
체크하면 대사를 텍스트 파일로 내보낼 수 있다.

❹ 이름
파일명을 입력한다.

❺ 페이지 범위
내보낼 페이지 범위를 설정한다.

3 내보내기 설정 창에서 설정하고 OK를 클릭. 지정한 위치로 파일을 내보낸다.

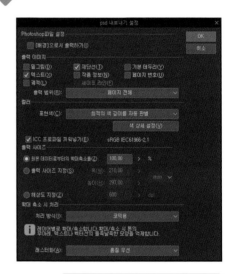

인터넷용 이미지 내보내기 →P.182
인쇄용 이미지 내보내기 →P.186

내보내는 텍스트의 순서

[일괄 내보내기] 창에서 [텍스트를 파일로 내보내기]를 ON으로 하면 내보내지는 텍스트는 스토리 에디터와 같은 순서가 된다. 순서를 바꾸고 싶은 경우에는 스토리 에디터(→P.76)에서 편집한 뒤에 내보내면 된다.

제본 3D 미리 보기

동인지용 원고 등의 여러 페이지라면, 작품이 실제로 제본된 상태를 3D로 볼 수 있다. 책을 철하는 방향이나 페이지 순서, 잘리는 위치 등을 확인하자.

→ 제본 3D 미리 보기 창

[파일] 메뉴→[여러 페이지 내보내기]→[제본 3D 미리 보기]를 선택하면 [제본 3D 미리 보기] 창이 열린다..

❶중철로 하기/평철로 하기
철하는 방법을 바꾼다.

❷줌 인/줌 아웃
표시를 확대/축소한다.

❸줌 리셋
표시 확대/축소를 리셋해서 원래 표시 배율로 되돌린다..

❹페이지 진행/페이지 돌아가기
제본 견본을 화살표 방향으로 1페이지씩 넘긴다.

❺열기/닫기
제본 견본을 펼치거나 닫는다.

제본 리스트 표시

[제본 리스트 표시]는 각 페이지 번호와 기본 표현색, 해상도 등의 정보를 일람으로 확인할 수 있다. [페이지 관리] 메뉴→[제본 처리]→[제본 리스트 표시]로 열 수 있고, 닫을 때는 다시 [페이지 관리] 메뉴에서 [제본 리스트 표시]를 선택한다.

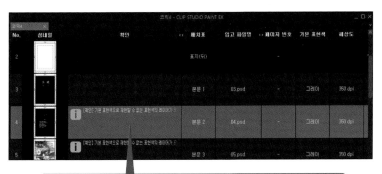

데이터에 문제가 생길 가능성이 있을 때, [확인] 칸에 확인사항이 표시된다.

 동인지 인쇄용 데이터 출력

[동인지 인쇄용 데이터 출력]은 인쇄소에 동인지 원고를 제출하기 위한 데이터를 출력할 수 있다. 단, 동인지용 원고는 표지와 페이지 번호 설정이 ON, 페이지 수는 8페이지 이상이어야 한다.

 [파일] 메뉴→[여러 페이지 내보내기]→[동인지 인쇄용 데이터 출력] 선택.

 [동인지 인쇄용 데이터 출력] 창에서 [제본(완성) 사이즈]와 [재단 여백 폭], [해상도] 등을 설정하고 [OK]를 클릭.

동인지 인쇄용 입고 데이터는 여기서 설정한 [제본(완성) 사이즈]로 출력된다. [폭]과 [높이]를 변경하면 화상이 확대/축소돼서 내보내진다.

인쇄소에 전하고 싶은 말이 있는 경우에는 [인쇄소 참조 코멘트]에 입력한다. 입력한 내용은 텍스트 파일로 내보내진다.

 표시되는 메시지에서 [제본 3D 미리 보기로 확인]을 클릭하면 3D 미리 보기가 표시된다. [확인하지 않고 출력]을 출력하면 출력이 시작된다.

 출력이 끝나면 메시지가 표시된다. 각 페이지의 이미지 파일(Photoshop Document 형식)과 각 페이지의 사양에 대해 기재된 텍스트 파일이 내보내진다.

Windows/macOS 에서는 메시지에서 [출력 완료 데이터 확인]을 클릭하면, CLIP STUDIO가 실행하고 내보낸 데이터를 표시할 수 있다.
Galaxy/Android/Chromebook 버전에서는 [파일 조작/공유] 창이 표시되고 데이터를 확인할 수 있다.
iPad/iPhone 버전에서는 [출력 완료 데이터 확인]을 클릭하면 OS의 파일 App이 실행되고 데이터를 확인할 수 있다.

💡 동인지 인쇄용 데이터 출력 에러

[동인지 인쇄용 데이터 출력]에서는 데이터에 문제가 있으면 에러 메시지가 표시된다. 에러의 내용에 따라서는 [제본 리스트 표시]에서 문제가 있는 페이지를 찾아낼 수도 있으니까 확인해보자.

에러 내용	대처법
기본 설정에 제본(완성) 사이즈가 설정되어 있지 않으므로 계속 진행할 수 없습니다. 이 데이터를 출력하는 경우는 [일괄 내보내기] 기능을 사용하십시오.	완성 사이즈를 설정하지 않으면 [동인지 인쇄용 데이터 출력]에서 내보낼 수 없다. 코믹 설정으로 캔버스를 작성했다면 출력되지 않는 에러인데, 만약 이 에러가 출력된 경우에는 [파일] 메뉴→[여러 페이지 내보내기]→[일괄 내보내기]에서 데이터를 내보낸다. 인쇄 가능 여부는 내보낸 데이터를 인쇄소에 확인해달라고 하는 쪽이 좋다.
지정하신 인쇄소에서는 재단 여백 폭을 XXmm로 추천합니다.	[계속 진행]을 클릭하고 [동인지 인쇄용 입고 데이터 출력] 창에서 인쇄소가 지정하는 [재단 여백 폭]으로 설정한 뒤에 출력하자.
재단 여백 폭은 일반적으로 3.0mm 또는 5.0mm를 사용합니다.	[계속 진행]을 클릭하고 [동인지 인쇄용 입고 데이터 출력] 창에서 [재단 여백 폭]을 [3mm] 또는 [5mm]로 설정한 뒤에 출력하자.
페이지 수는 8페이지 이상에 2의 배수로 설정하십시오.	페이지 수가 인쇄에 필요한 최소 페이지보다 적은 경우나 홀수인 경우에 표시된다. 페이지 수를 조절하자.
페이지 번호 또는 숨은 페이지 번호를 ON으로 설정하고 페이지 번호를 설정하십시오.	[페이지 관리] 메뉴→[작품 기본 설정 변경]에서 [페이지 번호] 또는 [숨은 페이지 번호]를 ON으로 설정.
페이지 번호는 시작 번호를 1로 설정하십시오.	메뉴 [페이지 관리]→[작품 기본 설정 변경]에서 페이지 번호의 시작 번호를 「1」로 설정한다.
표지 설정을 ON으로 설정한 후 표지를 부여하십시오.	작품의 표지가 지정되지 않은 경우에 표시된다. 메뉴 [페이지 관리]→[작품 기본 설정 변경]에서 표지를 설정하자.
지정하신 인쇄소에 입고할 때는 다음 제본(완성) 사이즈를 추천합니다.	[계속 진행]을 클릭하고 [동인지 인쇄용 입고 데이터 출력] 창에서 인쇄소가 지정하는 [제본(완성) 사이즈]로 설정한 뒤에 출력.
제본(완성) 사이즈는 일반적으로 다음 중 하나를 추천합니다.	[계속 진행]을 클릭하고 [동인지 인쇄용 입고 데이터 출력] 창에서 인쇄소에서 지정한 [제본(마감) 크기]로 설정한 후 출력힌다.
일반적으로 페이지 번호가 필요합니다. 페이지 번호 설정을 ON으로 설정하십시오.	[페이지 관리] 메뉴→[작품 기본 설정 변경]에서 [페이지 번호] 또는 [숨은 페이지 번호]를 ON으로 설정.
본문 중에 컬러로 출력되는 설정의 원고가 포함되어 있습니다.	본문 페이지의 [기본 표현색]이 [컬러]나 [그레이]로 설정된 경우에 표시된다. 모노크롬 만화를 인쇄할 때는 메뉴 [페이지 관리]→[페이지 기본 설정 변경]에서 [기본 표현색]을 [모노크롬]으로 설정한다.
하나의 기본 표현색에 여러 해상도가 설정되어 있습니다. 출력 시 확대/축소되므로 톤에 모아레 등이 발생할 수 있습니다.	기본 표현색이 공통된 표지나 뒷표지, 또는 본문 페이지가 있는 경우, 페이지마다 해상도가 다르면 표시된다. 메뉴 [페이지 관리]→[제본 처리]→[제본 리스트 표시]에서 확인하고, 해당되는 페이지를 열어서 [편집] 메뉴→[캔버스 기본 설정 변경]에서 해상도를 변경하면 에러가 해소되지만, 해상도를 바꾸면 화상이 확대/축소되면서 열화될 가능성이 있으니 주의가 필요. 해상도를 그대로 유지하고 출력하려면 메뉴 [파일]→[여러 페이지 내보내기]→[일괄 내보내기]로 데이터를 내보낸다.

CHAPTER:04

04

프린터로 출력하기

※프린터로 출력하는 기능은
Windows 버전과 macOS에서만.
※편의점 프린트 기능은
일본판에서만 이용 가능.

**여기서는 가정이나 사무실용 프린터로 출력하는 방법과,
편의점의 복합기로 출력하는 편의점 프린트 방법을 설명한다.**

 가정용 프린터로 출력

집에 있는 가정용 프린터 등으로 출력할 때는, 미리 [인쇄 설정]에서 설정해두면 좋다.

→ 인쇄 설정

[파일] 메뉴→[인쇄 설정]을 선택하면 [인쇄 설정] 창이 열
리니까 필요에 따라 설정하자. 설정이 끝난 뒤에 [인쇄 실
행]을 클릭하면 인쇄가 시작된다. 설정만 하고 싶은 경우에
는 [OK]를 클릭하면 창이 닫힌다.

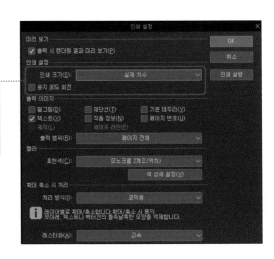

인쇄 크기
원본 크기로 인쇄하려면 [실제 치수]를 선택한다. 보유한 프린터
로 인쇄할 수 없을 만큼 큰 화상이라면, [용지에 맞추어 확대 축
소]를 선택하면 된다.

> **[인쇄 크기] 이외의 설정은 내보내기 설정과 같다.
> 각 설정에 대한 자세한 사항은 →P.186**

→ 메뉴에서 인쇄

[인쇄 설정]으로 설정한 뒤에는 [파일] 메뉴→[인쇄]를 선택
하면 같은 설정으로 인쇄할 수 있다..

 편의점 프린트

[편의점 프린트]를 이용하면 일본 전국의 세븐일레븐에 있는 복합기로 출력할 수 있다.

 [파일] 메뉴→[편의점 프린트]를 선택.

 [편의점 프린트 출력] 창에서 인쇄할 범위를 설정하고
[OK]를 클릭.

POINT
▶ **CLIP STUDIO FORMAT 형식으로 저장한 파일이어야만
편의점 프린트를 이용할 수 있다.**

3 [편의점 프린트 설정] 창에서 출력할 데이터를 설정한다.

❶ 편의점 프린트에 대하여
[편의점 프린트에 대하여]를 클릭하면 인터넷 브라우저가 열리고, [편의점 프린트 이용 안내] 페이지에서 이용 방법을 확인할 수 있다.

❷ 용량 초과 시의 처리
서버의 허용 용량을 초과한 경우의 처리 방법을 설정.

❸ 출력 범위
[출력 범위]가 [재단선 안쪽까지]인 경우, 재단선 바깥쪽 부분은 출력되지 않는다. 재단선까지 포함해서 출력하고 싶은 경우에는 [페이지 전체]를 선택한다.

4 [출력이 끝난 데이터 확인]을 클릭하면 CLIP STUDIO가 실행된다. [출력한 데이터를 편의점에 전송]에서 데이터를 보낸다.

5 데이터를 다 보내면 CLIP STUDIO 계정에 등록한 메일 주소로 메일이 온다. 출력 예정 번호를 확인하고, 차례가 되면 가까운 세븐일레븐의 복합기에서 인쇄하자.

POINT
▶ 여러 페이지를 인쇄할 경우, 페이지 수만큼 예약 번호가 발행되기 때문에 그 숫자만큼 메일이 온다.

💡 **CLIP STUDIO 계정이 필요**

데이터를 편의점으로 보내고 출력 예정 번호를 받기 위해서는 CLIP STUDIO 계정이 필요하다. 로그인하지 않은 경우에는 데이터를 보낼 때 창이 표시되고, 거기서 로그인할 수 있다.

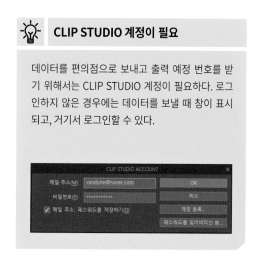

05 전자서적용 파일 내보내기

작품을 전자서적으로 만들 경우, Kindle 포맷이나 EPUB 포맷 등의
전자서적용 데이터를 작성해야 한다.

☞ EPUB 포맷

일반적인 전자서적용 데이터 형식인 EPUB 포맷으로도 내보낼 수 있다.

 [파일] 메뉴→[여러 페이지 내보내기]→[EPUB 데이터
출력]을 선택. [EPUB 데이터 출력] 창이 열리면 작품
정보를 입력한다.

[상세 설정]에서 Kindle용 EPUB 파일 출력
을 설정할 수 있다.

❶타이틀
전자서적의 타이틀을 입력.
필수 항목이니 반드시 입력
하자.

❷타이틀 음독표기
전자서적을 제목 읽는 방법
순서로 정렬하기 위한 표기.

❸저자명
전자서적의 저자명을 입력.

❹저자명 음독표기
저자명을 읽는 방법 순서로
정렬하기 위한 표기.

 내보내기가 완료되면 메시지가 표시된다. Windows/
macOS에서는 메시지의 [출력 완료 데이터 확인]을 클
릭하면 CLIP STUDIO가 실행되고, 내보낸 데이터를 표
시할 수 있다.
iPad/iPhone 버전에서는 [출력 완료 데이터 확인]을
클릭하면 OS의 파일 APP이 실행되고 데이터를 확인
할 수 있다.
Galaxy/Android/Chromebook 버전에서는 [파일 조
작/공유] 창이 표시되고 데이터를 확인할 수 있다.

☞ Kindle 포맷

Windows 버전은 Kindle 포맷으로 내보낼 수 있다. Kindle 포맷은 Amazon사의 전자서적 리더 「Kindle」이나 스마트폰의
Kindle 앱에서 열람하기 위한 데이터 형식이다.

 [파일] 메뉴→[여러 페이지 내보내기]→[Kindle 형식으
로 출력] 선택. [Kindle 형식으로 출력] 창에 작품 정보
를 입력.

 출력이 완료되면 메시지가 표시된다. [출력 완료 데이
터 확인]을 클릭하면 CLIP STUDIO가 실행되고, 내보
낸 데이터를 확인할 수 있다.

[Kindle 태블릿/퍼블리싱(KDP)으로 가기]를 선택하면 인터
넷 브라우저가 열리고, 출력한 데이터를 Amazon Kindle 스
토어에 공개할 수 있다.

CHAPTER

5

알아두면 좋은 테크닉

작화에 도움되는 3D 소재와 애니메이션 기능, 화상을 소재로 만드는 방법을 소개하겠다.
[퀵 액세스] 팔레트와 단축 키 설정 등,
효율적으로 작업하기 위한 편리한 기능들도 다루고 있으니 참고하자.

CHAPTER:05

01

애니메이션 작성

**CLIP STUDIO PAINT EX는 애니메이션 제작도 가능한 소프트웨어.
여기서는 애니메이션 기능의 기본적인 사용 방법을 설명하겠다.**

애니메이션 제작 준비

→ 캔버스 작성

애니메이션 제작용 캔버스를 작성할 때는 [신규] 창에 있는 [작품 용도]에서 [애니메이션]을 선택한다.

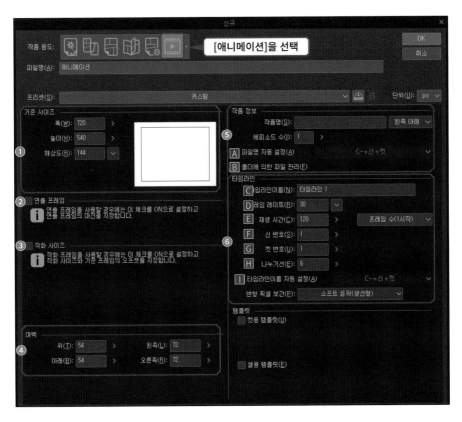

❶기준 사이즈
영상을 출력할 때의 출력 범위(기준 프레임)의 사이즈를 설정한다.

❷연출 프레임
애니메이션을 재생하는 환경에 따라 표시되는 범위가 다른 경우도 있기에, 반드시 보여주고 싶은 부분을 넣기 위해서 설정하는 프레임. 「안전 프레임」 「TV 프레임」이라고도 부른다.

❸작화 사이즈
가로세로 PAN 등 카메라 워크가 있는 애니메이션을 제작할 때 설정한다. 특별한 의도가 없다면 폭 [1.00], 높이 [1.00]으로 설정.

❹여백
기준 사이즈 바깥에 여백을 만든다. [작화 사이즈]를 ON했을 때는 작화 사이즈 바깥에 여백이 생긴다.

❺작품 정보
제작할 작품의 정보를 입력.

Ⓐ파일명 자동 설정
ON하면 풀다운 메뉴에서 선택한 항목으로, 파일명을 자동으로 설정한다.

Ⓑ폴더에 의한 파일 관리
ON하면 [파일명] 아래에 [저장위치]가 표시되고, 지정한 위치의 폴더에서 복수의 파일을 관리할 수 있다.

⑥타임라인

C 타임라인이름
타임라인 이름을 입력한다.

D 프레임 레이트
1초당 프레임 수를 지정한다.

E 재생 시간
재생 시간과 [타임라인] 팔레트에서 프레임을 표시하는 방법을 설정한다. 초기 설정인 [프레임 수(1시작)]으로 설정할 경우, 프레임 레이트×초(시간) 수치를 입력한다. 일본 애니메이션 제작에서 흔히 사용하는 [초+컷] 표시 방법도 선택할 수 있다.

F 신 번호
신 번호를 입력.

G 컷 번호
컷 번호를 입력. 컷은 신보다 작은 영상 구성 단위.

H 나누기선
[타임라인] 팔레트에서 설정한 프레임마다 나누기선을 넣는다.

I 타임라인이름 자동 설정
ON하면 풀다운 메뉴에서 선택한 항목에서 타임라인 이름이 자동 설정된다.

→ 애니메이션 제작의 조작 화면

작성된 캔버스를 확인해보자. 애니메이션 제작에는 [타임라인] 팔레트가 필요해서 반드시 표시된다. 또, 레이어는 보통 일러스트 제작과 다르게 애니메이션 폴더 안에 작성된다.

애니메이션 폴더
애니메이션 제작용 폴더.

애니메이션 셀
애니메이션을 구성하는 그림은 애니메이션 폴더 안의 레이어에 그린다. 이 레이어를 애니메이션 셀(이하 셀)이라고 한다.

[타임라인] 팔레트는 조작 화면 아래쪽에 있다. 탭을 클릭해서 표시, 또는 메뉴 [창]→[타임라인]을 선택해서 표시하자.

타임라인 팔레트 표시

↓

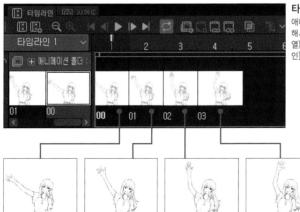

타임라인 팔레트
애니메이션은 그림을 연속으로 표시해서 움직이게 한다. 타임라인(시계열)에 셀을 늘어놓는 작업은 [타임라인] 팔레트에서 한다.

197

👉 애니메이션 제작의 기본 조작

애니메이션 제작의 기본적인 조작 방법을 알아보자.

① [타임라인] 팔레트에서 셀을 얹고 싶은 프레임을 선택하고 [신규 애니메이션 셀]을 클릭하면 선택한 프레임에 셀이 작성된다.

프레임을 선택

신규 애니메이션 셀

② [타임라인] 팔레트→[어니언 스킨 유효화]를 클릭해서 어니언 스킨을 ON하면, 앞뒤 프레임 화상을 보면서 셀에 그림을 그릴 수 있다.

어니언 스킨
유효화

앞 프레임의 셀은 보라색으로, 다음 프레임의 셀은 녹색으로 표시된다.

③ 셀이 표시되는 타이밍을 바꾸고 싶을 때는, 변경할 셀 지정을 드래그&드롭해서 옆으로 이동한다.

드래그&드롭으로 이동

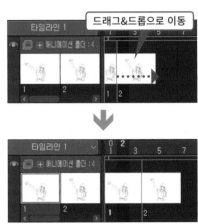

④ 프레임의 셀 지정을 해제하고 싶을 때는 [타임라인] 팔레트→[셀 지정 삭제]를 클릭.

셀 지정 삭제

⑤ [타임라인] 팔레트에 있는 [재생]으로 애니메이션을 미리 보기 재생 가능. 확인하면서 타임라인을 편집한다.

프레임 섬네일을
확대/축소　　재생　　루프 재생

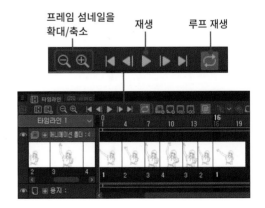

💡 셀을 프레임에 지정

애니메이션 폴더 안에 있는 셀은 프레임으로 지정하지 않으면 표시나 그리기를 할 수 없다. 프레임 지정은 [타임라인] 팔레트의 프레임을 오른쪽 클릭(태블릿/스마트폰 버전 : 손가락으로 길게 누르기)으로 시작할 수 있다.

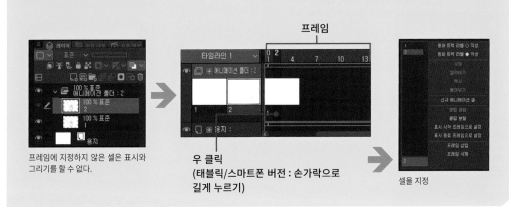

프레임에 지정하지 않은 셀은 표시와 그리기를 할 수 없다.

우 클릭
(태블릿/스마트폰 버전 : 손가락으로 길게 누르기)

셀을 지정

💡 레이어 폴더를 셀로 만들기

복수의 레이어를 사용한 한 장의 화상을 셀로 만들고 싶을 때는, 그 레이어들을 레이어 폴더에 격납하고 [타임라인] 팔레트에서 레이어 폴더를 셀로 만들어서 프레임에 지정한다.

👉 애니메이션 내보내기

작성한 애니메이션은 [파일] 메뉴→[애니메이션 내보내기]에서 동영상이나 애니메이션 GIF 등으로 내보낼 수 있다.

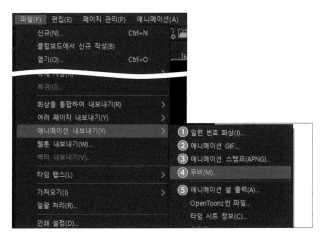

❶일련 번호 화상
[일련 번호 화상]을 선택하면 애니메이션을 프레임별로 일련 번호 화상으로 내보낼 수 있다.

❷애니메이션GIF
애니메이션 GIF는 애니메이션의 정보를 기록한 GIF 포맷의 이미지 파일.

❸애니메이션 스탬프 (APNG)
LINE 스탬프에서 채용한 애니메이션의 정보를 기록한 이미지 포맷.

❹무비
MP4 동영상 파일을 내보낼 수 있다.
Windows는 AVI, macOS/iPad/iPhone 버전은 Quick Time 포맷도 선택할 수 있다.

❺애니메이션 셀 출력
애니메이션 폴더 안의 셀 하나하나를 화상으로 내보낼 수 있다.

CHAPTER:05

02 타임 랩스 기록

타임 랩스를 기록해서 간단하게 메이킹 영상 등을 공유할 수 있다. 타임 랩스 기록은 CLIP STUDIO FORMAT 파일(.clip)에 저장된다.

타임 랩스 설정

캔버스를 작성할 때 설정

제작 내용을 전부 기록하고 싶을 때는 캔버스를 제작할 때 설정해야 한다. [신규] 창에서 [타임 랩스 기록]을 ON하면 작업 내용이 기록된다.

중간부터 타임 랩스 기록

제작 준인 작품의 타임 랩스를 기록할 때는 [파일] 메뉴 →[타임 랩스]→[타임 랩스 기록]에 체크하면 기록이 시작 된다.

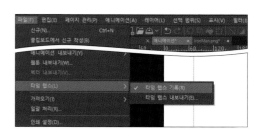

타임 랩스 내보내기

타임 랩스 내보내기는 [파일] 메뉴→[타임 랩스]→[타임 랩 스 내보내기]에서 할 수 있다.
[타임 랩스 내보내기] 창에서는 내보낼 영상의 길이와 크 기 등을 설정할 수 있다.

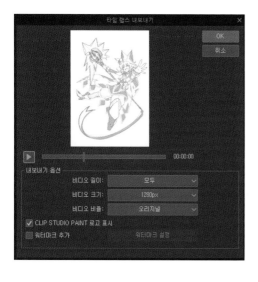

타임 랩스 삭제

타임 랩스를 기록하면 파일 사이즈가 커지게 된다. 동영상 을 내보낸 뒤에 타임 랩스가 필요 없어지면 삭제하는 것이 좋다.

1 [파일] 메뉴→[타임 랩스]→[타임 랩스 기록]의 체크를 해제.

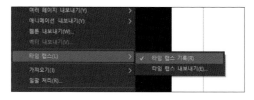

2 표시된 창에서 [삭제하여 OFF로 설정]을 선택.

벡터 이미지 입출력

다른 앱에서 작성한 벡터 이미지를 불러오거나, 반대로 CLIP STUDIO PAINT에서 내보낸 벡터 이미지를 다른 앱에서 열 수 있다.

 다른 앱과 벡터 화상을 주고받기

→ 벡터 화상 불러오기

다른 앱에서 작성한 SVG 포맷의 벡터 화상을 불러올 수 있다. Adobe Illustrator에서 작성한 화상을 SVG 형식으로 내보낸다.

1 Adobe Illustrator에서 만든 화상을 SVG 형식으로 내보낸다.

2 CLIP STUDIO PAINT에서 [파일] 메뉴→[가져오기]→[벡터]에서 SVG 형식 화상을 불러온다.

CLIP STUDIO PAINT에서는 선만 불러올 수 있다. Adobe Illustrator에서 작업한 채색 등은 반영되지 않으니 주의하자.

→ 벡터 화상 내보내기

벡터 레이어 화상은 [파일] 메뉴→[벡터 내보내기]로 내보내면, Adobe Illustrator 등의 벡터 화상을 다루는 앱에서 열 수 있는 SVG 포맷 파일로 저장된다.

💡 **내보낸 벡터 화상의 주의점**

[벡터 내보내기]에서 내보낸 화상은 그리기 색과 브러시 크기가 반영된 벡터선만 저장된다.
CLIP STUDIO 특유의 기능으로 그린 내용은 내보낼 수 없다.

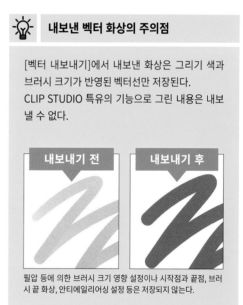

필압 등에 의한 브러시 크기 영향 설정이나 시작점과 끝점, 브러시 끝 화상, 안티에일리어싱 설정 등은 저장되지 않는다.

→ Adobe Illustrator의 이미지 붙여넣기

Adobe Illustrator에서 복사한 화상을 CLIP STUDIO PAINT에서 [편집] 메뉴→[붙여넣기]에서 붙여넣을 수 있다. CLIP STUDIO PAINT에서 복사하고 Adobe Illustrator에 붙여넣을 때는, [편집] 메뉴→[벡터를 SVG 형식으로 복사]를 선택해서 복사하고 Adobe Illustrator에 붙여넣는다.

CHAPTER:05

04 베지에 곡선 사용

깔끔한 선을 그리는 「베지에 곡선」을 사용할 수 있으면, 프리핸드로는 그리기 힘든 곡선도 드릴 수 있다. 선을 편집할 수 있는 벡터 레이어에서 작업하자.

매끄러운 곡선

[도형] 도구의 [베지에 곡선]은 매끄러운 곡선을 작성할 수 있다. 작례 같은 도형은 물론이고 인공물을 그리는 데도 도움이 된다.

1 [레이어] 팔레트에서 [신규 벡터 레이어]를 클릭해서 벡터 레이어를 작성한다. 벡터 레이어에 그린 도형은 나중에 편집할 수 있다.

신규 벡터 레이어

2 벡터 레이어 위에서 그려나간다. [표시] 메뉴→[그리드]로 그리드를 표시해주면 작업이 편해진다.

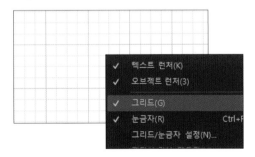

3 [그리드에 스냅]을 ON한다.

그리드에 스냅

4 [도형] 도구→[베지에 곡선] 선택.

5 시작점을 클릭한 뒤에, 다음 점이 되는 부분부터 드래그해서 마우스 버튼을 뗀 곳에 방향점을 설정할 수 있다. 여기서 곡선의 상태를 확인한다.

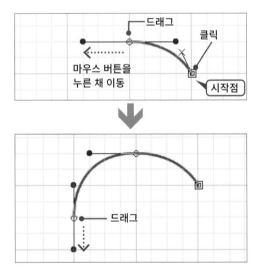

곡선 그리기를 한 단계 되돌리기

[연속 곡선]으로 그리는 중에 한 단계 앞으로 돌아가고 싶을 때는 Delete 키를 누른다. 또한 Esc 키를 누르면 작성을 취소할 수 있다.

Delete 키	한 단계 전으로 돌아간다
Esc 키	도형 작성 취소

 왼쪽 절반을 그렸으면 오른쪽도 같은 방법으로, 그리드를 참고하면서 곡선을 작성한다.

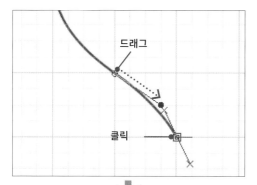

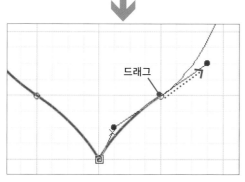

 선을 닫거나 더블 클릭하면 곡선이 확정된다.

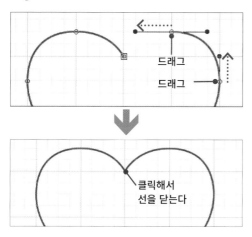

 [조작] 도구의 [오브젝트]에서 선택하고 제어점을 움직여서 곡선을 조정할 수 있다. 또한 [도구 속성] 팔레트에서는 선의 굵기와 색을 설정할 수 있다.

벡터 레이어에서는 채우기를 할 수 없다. 채우기를 하고 싶다면 래스터 레이어를 새로 작성해서 [채우기] 도구로 채워주자.

위 예에서는 래스터 레이어를 준비하고 선화 아래에 배치, [채우기] 도구→[다른 레이어 참조]로 채웠다.

04

베지에 곡선 사용

💡 벡터 레이어는 자로 사용할 수 있다

[레이어] 메뉴→[자/컷 테두리]→[벡터선을 자로 변환]으로 벡터 레이어의 화상을 자로 사용할 수 있다. 베지에 곡선으로 그린 벡터 화상도 자로 사용하면 원하는 브러시로 따라 그리는 데 사용할 수 있게 된다. [펜]을 이용한 강약을 준 선화도 그릴 수 있으니, 만화 배경 제작에도 도움이 될 것이다.

CHAPTER:05

05

3D 소재 활용

3D 데생 인형이나 건물, 탈것, 일용품 등의 3D 소재를 사용할 수 있다.
밑그림으로 이용하거나 LT 변환(→P.158)으로 선화로 만들어 사용하자.

다양한 3D 소재

[소재] 팔레트→[3D]나 ASSETS에는 다양한 3D 소재가 수록, 공개되어 있다..

→ 소재 붙여넣기

3D 소재를 붙여넣을 때는 드래그&드롭 하거나 [소재 붙여넣기]를 클릭한다. 붙여넣은 3D 소재는 [조작] 도구→[오브젝트]에서 편집할 수 있다.

같은 3D 공간에 복수의 3D 소재를 배치하고 싶을 때는, 이미 있는 3D 레이어를 선택하고 새로운 3D 소재를 붙여넣거나, 다른 3D 레이어의 3D 소재를 복사&붙여넣기 하면 좋다.

소재 붙여넣기

❶Body type
체형을 변경할 수 있는 3D 데생 인형을 선택.

❷Small object
일용품이나 무기, 탈것 등의 3D 소재가 있다.

❸Background
역이나 학교, 주택가 등의 배경 3D 소재.

표시 위치 이동

→ 이동 매니퓰레이터

3D 소재 위쪽에 표시되는 이동 매니퓰레이터에서는, 각 버튼 위에서 드래그 조작해서 카메라나 3D 소재를 움직일 수 있다. 3D 소재에 따라서는 파츠만 움직일 수 있는 것도 있다.

❶카메라 회전
카메라가 회전한다.

❷카메라 평행 이동
카메라가 평행 이동한다.

❸카메라 전후 이동
카메라가 앞뒤로 이동한다.

❹평면 이동

3D 소재나 파츠를 상하좌우로 이동한다.

❺카메라 시점 회전

3D 소재나 파츠를 카메라 시점을 기준으로 가로, 세로, 임의의 방향으로 회전한다.

❻평면회전

3D 소재나 파츠를 평면적으로 회전한다.

❼3D 공간 기준 회전

3D 공간을 기준으로 3D 소재나 파츠를 가로 방향 회전한다.

❽흡착 이동

3D 공간의 베이스 또는 가까이에 있는 3D 소재나 파츠에 흡착시킨 채 이동한다.

👉 오브젝트 런처

3D 소재 아래에 표시되는 오브젝트 런처에는 다양한 기능이 있다.

3D 데생 인형의 오브젝트 런처

전신 포즈 소재 등록
왼손 포즈 소재 등록
오른손 포즈 소재 등록

3D 오브젝트 소재(배경·소품)의 오브젝트 런처

A B C

❶이전 3D 오브젝트 선택

레이어에 복수의 3D 소재가 있을 경우, 선택하는 3D 소재를 바꾼다.

❷다음 3D 오브젝트 선택

[이전 3D 오브젝트 선택]과 반대 순서로 선택하는 3D 소재를 바꾼다.

❸오브젝트 리스트 표시

[보조 도구 상세] 팔레트의 [오브젝트 리스트] 카테고리가 표시되며, 3D 소재의 선택이나 설정을 할 수 있다.

❹카메라 앵글

카메라 앵글을 프리셋에서 선택할 수 있다.

❺편집 대상 주시

3D 데생 인형이 화각 중심에 배치되는 구도가 된다.

❻접지

3D 공간 바닥면에 접지한다.

❼포즈 등록

포즈를 소재로 등록한다. 전신, 왼손, 오른손, 3종류 중에서 포즈를 등록한다.

❽좌우 반전

포즈를 좌우 반전한다.

❾초기 포즈

초기 포즈로 되돌린다.

❿크기 리셋

크기 변경을 리셋해서 초기 상태로 되돌린다.

⓫회전 리셋

3D 소재의 회전을 리셋해서 초기 상태로 되돌린다.

⓬데생 인형 등록

데생 인형을 [소재] 팔레트에 등록한다.

⓭포즈 스캐너

사진을 읽어 들여서 사진 속 인물의 포즈를 3D 데생 인형에 반영시킨다.

⓮관절 고정

선택 중인 관절을 고정한다.

⓯관절 고정을 전부 해제

관절 고정을 전부 해제한다.

⓰체형 변경

[보조 도구 상세] 팔레트의 [데생 인형] 카테고리가 표시되고 체형을 편집할 수 있다. 자세한 조작 방법은 다음 페이지에서.

A매터리얼

3D 소재의 색조와 질감을 변경할 수 있는 매터리얼 일람을 표시.

B레이아웃

3D 소재의 배치를 변경할 수 있는 레이아웃 일람을 표시.

C가동 파츠

3D 소재의 가동 파츠 일람을 표시. 슬라이더로 가동할 수 있다.

05

3 D
소
재
활
용

👉 **루트 매니퓰레이터로 조작**

3D 데생 인형, 3D 오브젝트 소재, 3D 캐릭터 소재를 루트 매니퓰레이터를 이용해 직감적으로 회전이나 이동, 스케일 변경이 가능.

루트 매니퓰레이터

👉 **사면도 팔레트**

[사면도] 팔레트는 3D 소재를 4방향에서 표시, 확인할 수 있는 팔레트. 표시되는 화면은 「투시도」 외에 3종류의 「정투영도」로 구성된다. 정투영도에는 상측면도, 하측면도, 좌측면도, 우측면도, 정면도, 후면도가 있다.

정투영도의 카메라 위치를 바꾸고 싶을 때는, 이동 매니퓰레이터의 [카메라 평행 이동] [카메라 전후 이동]으로 조작한다.

프레임을 드래그하면 화면 크기를 변경할 수 있다. 4등분 화면으로 돌아가고 싶을 때는 프레임이 교차한 부분을 더블 클릭한다.

❶❷❸❹❺❻❼ ❽

❶ **뷰 레이아웃 선택**
뷰 배치 일람에서 투영도 배치와 표시하는 정투영도의 종류를 선택할 수 있다.

❷ **뷰를 편집 대상으로 맞추기**
선택 중인 3D 소재가 정면 중앙에 들어가도록 카메라 위치가 조정된다.

❸ **캔버스의 카메라를 투시도에 반영**
캔버스의 카메라 위치·방향·화각을 투시도에 반영한다.

❹ **투시도의 카메라를 캔버스에 반영**
투시도의 카메라 위치·방향·화각을 캔버스에 반영한다.

❺ **면의 경계선을 표시** ※Windows/macOS만 해당
[사면도] 팔레트 위에 있는 3D소재에 면의 경계선을 표시한다.

❻ **투시도와 캔버스를 동기화**
투시도의 카메라 설정과 캔버스의 카메라 설정을 동기화한다.

❼ **카메라와 표시 범위를 항상 표시**
캔버스의 카메라 위치와 방향을 보여주는 [카메라 오브젝트]와 카메라 표시 범위가 표시된다.

❽ **뷰 설정**
[지정 위치보다 앞쪽을 감추기]를 ON하면 슬라이더로 앞쪽에 있는 3D 소재를 숨길 수 있다. [뷰 설정]은 정투영도에서만 설정할 수 있고, 투시도에는 없다.

👉 3D 오브젝트 소재의 표시를 바꾸자

3D 소재 중에는 복수의 파츠로 구성된 것이 있다. 파츠를 비표시하고 싶은 파츠를 움직이거나 해서 마음대로 표시할 수 있다. LT 변환 때도 도움이 되니까 기억해두자.

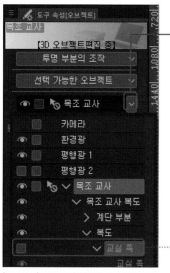

오브젝트 리스트 표시

[도구 속성] 팔레트의 [오브젝트 리스트]에서 3D 소재 표시·비표시를 전환할 수 있다.

LT 변환(3D 소재) →P.158

파츠 비표시
앞쪽에 있던 복도쪽 벽이 사라졌다.

픽 가능/불가능

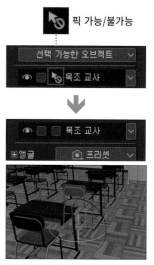

파츠를 움직이자
[도구 속성] 팔레트의 [오브젝트 리스트]에 있는 [픽 가능/불가능]이 비표시일 때는, 캔버스 위에서 파츠를 클릭해서 선택하고 움직일 수 있다.

05

3D 소재 활용

👉 3D 데생 인형에 포즈를 잡아주자

→ 포즈 소재

[소재] 팔레트의 [3D]→[Pose]에 잇는 포즈 소재를 캔버스에 배치한 3D 인형 겹쳐지도록 드래그&드롭하면 간단하게 포즈를 잡아줄 수 있다.

캔버스의 아무것도 없는 곳에 포즈 소재를 드래그&드롭하면 초기 설정 3D 데생 인형이 표시된다. 초기 설정은 [파일] 메뉴→[환경 설정]→[3D]에서 변경할 수 있다.

[3D]→[Pose]→[Hand]에는 손 포즈가 준비되어 있다.

💡 사진에서 포즈를 읽어들이기

[오브젝트 런처]의 [포즈 스캐너]에서는 사진을 읽어 들여서 3D 인형에 사진 속 인물의 포즈를 따라하게 해줄 수 있다.

포즈 스캐너

207

→ 부위를 움직이자

1 3D 데생 인형의 특정 부위를 드래그하면 그 부분을 잡아당긴 것처럼 다른 부위도 움직이니까, 자연스러운 움직임을 연출할 수 있다.

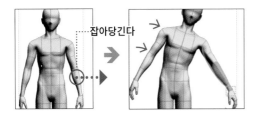

3 3D 데생 인형을 클릭하면 보라색 구체가 표시된다. 구체를 드래그하면 구체별로 연동하는 부위를 움직일 수 있다. 팔과 다리만 움직이고 싶은 경우에 사용하자.

공중에 있는 보라색 구체는 얼굴 방향을 바꿔 줄 수 있다.

2 당기고 싶지 않은 관절은, 클릭해서 선택하고 오브젝트 런처에서 [관절 고정]을 클릭하면 고정해줄 수 있다.

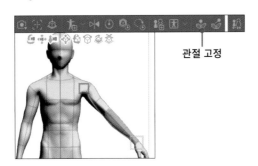

관절 고정

4 ❸을 해준 뒤에 3D 데생 인형을 클릭하면 클릭한 부분의 부위 조작용 링(매니퓰레이터)이 표시된다. 링을 드래그하면 해당 부위 관절이 움직인다.

→ 손 포즈

1 포즈를 바꾸고 싶은 손 쪽의 부위를 선택한다. 오른손 포즈를 바꾸고 싶을 때는 오른팔 등을 선택하면 좋다.

2 [도구 속성] 팔레트의 [포즈]에 있는 [+]를 클릭하면 [핸드 셋업]이 표시된다.

클릭

3 역삼각형 에리어 안의 +를 위로 드래그하면 손이 펼쳐지고, 아래로 움직이면 오므린다. 쥐는 방법은 4종류 중에서 선택할 수 있다.

손 펼치기 / 드래그 / 손가락 모으기 / 손가락 펼치기 / 쥐는 방법 / 손 오므리기

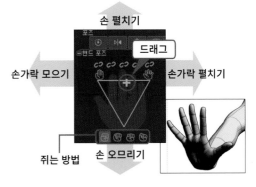

4 움직이고 싶지 않은 손가락을 고정할 수 있다. 예를 들어 벌어진 상태에서 집게, 가운데 손가락을 잠가서 쥐게 하면 V 사인이 된다.

잠금
각 손가락에 대응하며, ON하면 손가락이 움직이지 않게 된다.

 ## 3D 데생 인형의 체형 변경

→ 체형 간이 조정

3D 데생 인형은 체형을 마음대로 변경할 수 있다. 여기서는 전신의 체형 변경 방법에 대해 설명한다.

1 오브젝트 런처의 [체형 변경]을 클릭하면 [보조 도구 상세] 팔레트의 [데생 인형] 카테고리가 표시된다.

체형 변경

2 슬라이더를 위로 움직이면 남성형은 근육이 강조된다. 여성형은 글래머한 체형이 된다.

근육질/글래머

마르게 뚱뚱하게

밋밋한 체형

수치로 입력할 수도 있다.

3 [키]에서 모델의 신장을 편집할 수 있다. 수치는 cm로 표시된다. 남성형의 경우 초기 상태는 [175]cm로 설정되어 있다.

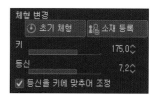

4 [등신]에서 등신을 변경할 수 있다. 수치를 크게 할수록 머리가 작은 프로포션이 된다. [등신을 신장에 맞추어 조정]을 ON하면 신장과 연동해서 등신이 변경된다.

→ 부위별 체형 조정

체형은 부위별로 길이와 굵기를 조정할 수도 있다.

1 [보조 도구 상세] 팔레트의 [데생 인형] 카테고리에서 표시된 그림 중에서 부위를 선택.

인형 그림에서 부위를 선택. 여기서는 팔을 선택하겠다.

전신의 체형 변경으로 되돌릴 때는 여기를 클릭.

※인형 그림이 표시되지 않을 때는 팔레트 폭을 넓히면 된다.

2 2D 슬라이더를 드래그해서 각 부위의 굵기 등을 편집할 수 있다.

CHAPTER:05

06

오리지널 화상 소재 만들기

자주 사용하는 소품 그림 등을 소재로 등록해두면 작업을 효율화할 수 있다.

 소재 등록 방법

그린 화상을 소재로 등록하면 언제든지 [소재] 팔레트에서 붙여넣기로 사용할 수 있다.

1 소재용 화상을 준비한다. 여기서는 선화와 먹칠 레이어로 작성한 화상을 사용한다.

2 화상의 레이어를 선택. 복수의 레이어를 사용한 경우에는 복수 선택한다.

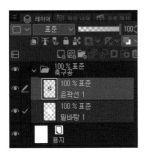

3 [편집] 메뉴→[소재 등록]→[화상]을 선택. [소재 속성] 창에서 소재명과 저장위치를 설정하고 [OK]를 클릭.

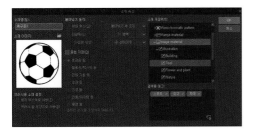

4 [소재] 팔레트에서 [소재 저장위치]로 지정한 곳에 소재로 등록됐다.

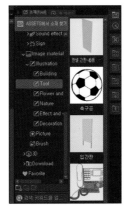

캔버스에 붙여넣으면 [레이어] 팔레트에 원래 화상과 같은 레이어가 작성된다.

 소재 간이 등록

레이어를 [소재] 팔레트에 드래그&드롭하기만 해도 간이적으로 소재를 저장할 수 있다. 그 때 소재명은 레이어 이름이 적용된다.

소재의 섬네일을 더블 클릭하면 [소재 속성] 창이 열리고, 소재명 등을 변경할 수 있다.

👉 소재 등록 시 설정

화상을 소재로 등록할 때 [소재 속성] 창에서 각종 설정을 할 수 있는데, 이 때 설정에 따라서 화상을 패턴화 하거나 패턴 브러시를 만들 수 있다.

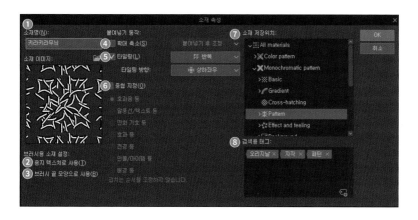

①소재명

등록할 소재의 명칭.

②용지 텍스처로 사용

ON하면 소재를 텍스처로 등록한다. 텍스처는 화상에 질감을 주는 효과로 사용할 수 있다. 복수 레이어를 화상 등록할 때는 ON할 수 없다.

텍스처로 질감 연출 →P.180

③브러시 끝 모양으로 사용

소재를 브러시 끝 모양으로 등록한다. 문양을 브러시 끝 모양으로 설정해서 패턴 브러시를 만들거나, P.91처럼 오리지널 도구를 만들 수 있다. 복수의 레이어를 화상 등록할 때는 ON할 수 없다.

표현색이 그레이나 모노크롬인 화상을 등록하면, 툴에 적용했을 때에 그리기색을 반영할 수 있는 패턴 브러시가 된다.

브러시 끝 모양으로 추가에 관해서는 이쪽도 참조해서 자작 소재로 브러시 만들기→P.91

④확대 축소

소재를 캔버스에 붙여넣었을 때의 크기를 설정한다. 복수 레이어를 화상 등록할 때는 ON할 수 없다.

⑤타일링

화상을 타일 모양으로 배치해서 반복되는 패턴 화상을 만들 수 있다. 복수 레이어를 화상 등록할 때는 ON할 수 없다.

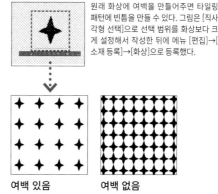

원래 화상에 여백을 만들어주면 타일링 패턴에 빈틈을 만들 수 있다. 그림은 [직사각형 선택]으로 선택 범위를 화상보다 크게 설정해서 작성한 뒤에 메뉴 [편집]→[소재 등록]→[화상]으로 등록했다.

여백 있음 여백 없음

⑥중첩 지정

소재를 붙여넣었을 때 [레이어] 팔레트에서의 레이어 순서를 조정할 수 있다.

⑦소재 저장위치

소재를 저장할 위치를 정한다. 여기서 지정한 장소는 [소재] 팔레트에 반영된다.

⑧검색용 태그

검색용 태그를 작성한다. 태그는 [소재] 팔레트나 도구에 브러시 끝 모양을 적용할 때, 열었을 때 설정 화면(→P.91)에서 소재를 찾을 때 도움이 된다.

CHAPTER:05

07

퀵 마스크로 선택범위 작성

퀵 마스크는 도구로 그리는 것처럼 선택 범위를 작성할 수 있다.
그리고 비슷한 기능인 [선택 범위 스톡]도 기억해두자.

☞ 퀵 마스크

→ 펜이나 채우기 도구로 선택 범위 작성

퀵 마스크를 그리기 계열 도구로 편집해서 선택 범위를 작성하는 과정을 알아보자.

1 퀵 마스크를 활용하면 복잡한 모양의 선택 범위를 작성할 수 있다. 여기서는 캐릭터의 머리카락 부분 선택 범위를 작성한다.

머리카락 부분을 선택 범위로

2 [선택 범위] 메뉴→[퀵 마스크]를 선택하면 [레이어] 팔레트에 퀵 마스크 레이어가 작성된다.

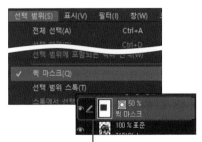

퀵 마스크 레이어

3 퀵 마스크에서는 그린 부분이 빨갛게 표시된다. 최종적으로 이 빨간 표시가 선택 범위가 된다. 여기서는 선화의 틈을 [펜] 도구로 메우는 것처럼 칠했다.

4 틈을 메웠으면 [채우기] 도구→[다른 레이어 참조]로 바꿔서 채워 넣는다. [채우기] 도구를 사용하기 힘든 곳은 [펜] 도구로 칠한다.

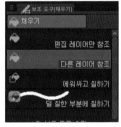

자잘한 부분은 [채우기] 도구→[덜 칠한 부분에 칠하기]로 수정했다.

5 [퀵 마스크]를 설정하면 퀵 마스크는 해제되고 선택 범위가 작성된다.

→ 흐릿한 선택 범위를 작성

퀵 마스크는 [에어브러시] 도구 등 스트로크에 투명한 부분이 있는 도구를 사용할 수 있기 때문에 가장자리가 흐릿한 선택 범위를 만들 수 있다.

 — 투명색

투명색을 선택하고 [에어브러시] 도구의 [부드러움]으로 빨간 표시 범위를 지운다.

퀵 마스크를 해제하면 경계가 흐릿한 선택 범위가 작성된다. [편집] 메뉴→[채우기]를 하면 오른쪽 그림처럼 된다.

 선택 범위 스톡

→ 선택 범위 저장

[선택 범위] 메뉴 →[선택 범위 스톡]은, 선택 범위를 레이어로 저장할 수 있는 기능. 스톡에서 선택 범위를 작성할 때는 메뉴 [선택 범위]→[스톡에서 선택 범위 복구]를 선택.

 퀵 마스크와의 차이

[선택 범위 스톡]은 퀵 마스크와 비슷한 기능이지만, 선택 범위가 녹색으로 표시된다. 또, 퀵 마스크처럼 자동적으로 삭제되지 않는다.

 아이콘에서 선택 범위

퀵 마스크와 선택 범위 레이어는 ◎아이콘을 클릭하면 선택 범위를 작성할 수 있다.

클릭

 섬네일에서 선택 범위

Ctrl 키를 누른 채로 레이어의 섬네일을 클릭하면, 불투명 부분이 선택 범위가 된다. 어느 종류의 레이어라도 섬네일에서 선택 범위를 작성할 수 있다.

Ctrl키+클릭

선택 범위 레이어
[선택 범위 스톡]을 실행하면 작성된다.

08

CHAPTER:05

AI를 사용한 기능

기계 학습(AI)을 사용한 기능을 실행해서 화상의 노이즈를 줄이거나 자동으로 채색할 수 있다.

 ## JPEG 노이즈 제거

JPEG 형식으로 저장하면 노이즈가 발생하는 경우가 있다. 특히 축소하거나 품질을 낮춰서 압축하면 노이즈가 발생하기 쉽다. [필터] 메뉴→[효과]→[Jpeg 노이즈 제거]를 실행하면 JPEG 화상의 노이즈를 줄이고 깔끔한 화질로 만들 수 있다.

 ## 스마트 스무딩

래스터 레이어 화상은 확대하면 화질이 열화된다. [편집] 메뉴→[스마트 스무딩]은 화상을 확대했을 때 거칠어지는 현상을 줄여주고 깔끔한 화상으로 변환할 수 있다.

[편집] 메뉴→[화상 해상도 변경]에서 크기를 키웠을 때나, [편집] 메뉴→[변형]→[확대/축소] 등으로 화상을 확대한 경우에 효과적.

 ## 톤 삭제

레이어가 통합된 화상의 톤을 지우고 싶을 때는 [톤 삭제]를 사용하면 좋다.
[편집] 메뉴→[톤 삭제]→[레이어 화상에서 톤 삭제]로 톤을 삭제할 수 있다. [편집] 메뉴→[톤 삭제]→[레이어 화상 톤 그레이화]에서는 톤을 그레이로 바꿀 수 있다.

톤 삭제

톤 그레이화

👉 자동 채색

자동 채색은 선화나 색을 지정한 화상을 불러와서 자동으로 채색하는 기능. 선화의 레이어만으로도 전자동 채색이 가능하지만, 색을 지정해서 자동 채색하는 방법도 있다.

→ 선화를 자동 채색

선화 레이어를 선택하고 [편집] 메뉴→[자동 채색]→[전자동 채색]을 선택하면 자동으로 채색된다.

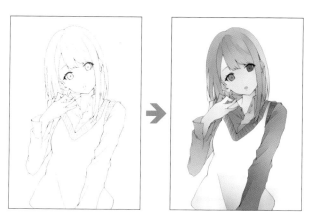

채색된 레이어가 선화와 별개로 작성된다.

→ 색을 지정해서 자동 채색

색을 지정해서 자동으로 채색할 수도 있다. 그 순서를 보겠다.

1 선화 레이어를 참조 레이어로 설정한다.

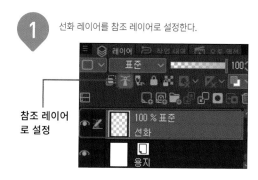

참조 레이어로 설정

2 신규 레이어에 배색하고 싶은 색을 올려놓고 지정한다.

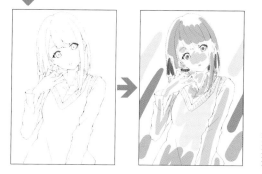

3 색을 지정한 레이어를 선택한 상태에서 메뉴 [편집]→[자동 채색]→[힌트 화상을 사용하여 채색]을 선택하면 지정한 색을 반영해서 자동 채색한다.

CHAPTER:05

09

공동작업으로 원고 작성

어시스턴트나 친구의 도움을 받아서 만화 원고를 작성하는 것은 흔한 일이다.
EX판에서는 여러 사람이 작업을 분담하는 기능이 있다.

👉 관리자 준비사항

공동작업으로 원고를 작성할 때는 먼저 관리자가 여러 사람이 작업하기 위한 저장위치나 운용 방법, 작업 담당자를 설정한다.

작품의 관리 파일(→P.69)을 열고 [페이지 관리]메뉴→[공동작업]→[공동작업 데이터 준비]를 선택. 작업할 사람 모두가 접근할 수 있는 폴더를 지정하고 자신의 사용자명을 설정한다.

관리 파일

작업 담당자에게 설정된 파일만 열 수 있음
ON하면 담당자가 지정한 페이지만 열 수 있다.

공동작업 데이터에 덮어쓰지 않음
ON하면 관리자만 공동작업 데이터의 내용을 변경할 수 있다.

공동작업 데이터의 장소를 지정
인터넷의 파일 공유 서비스를 사용하는 경우 편집 내용 반영에 시간이 걸릴 가능성이 있기 때문에, [작업 담당자에게 설정된 파일만 열 수 있음]과 [공동작업 데이터에 덮어쓰지 않음]은 반드시 ON으로 설정한다.

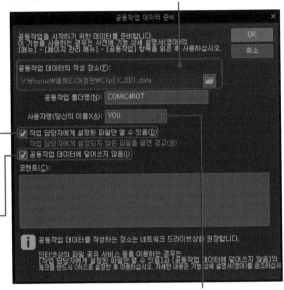

사용자명을 입력

👉 관리자 이외의 사용자 참가

관리자 이외의 사용자는 [페이지 관리] 메뉴→[공동작업]→[공동작업 데이터 취득]을 실행하면 공동작업 데이터에 접근할 수 있게 된다.

→ 데이터 취득

[공동작업 데이터 취득] 창에서는 공동작업 데이터의 폴더 위치(관리자가 사전에 가르쳐준다), 자기 PC의 저장위치(작업 폴더의 작성 위치)를 지정하고 사용자명을 입력한다. [OK]를 클릭하면 데이터가 작업 폴더에 다운로드된다.

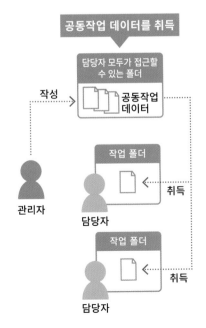

공동작업 데이터를 취득

담당자 모두가 접근할 수 있는 폴더

공동작업 데이터

작성

관리자

작업 폴더

담당자

취득

작업 폴더

담당자

취득

 ## 관리자가 작업 담당자를 설정

관리자는 각 페이지의 담당자를 설정한다. 페이지 관리 창에서 페이지의 섬네일을 더블 클릭하거나 [페이지 관리]→[공동작업]→[작업 담당자 설정]을 선택하고, 창이 열리면 담당자를 지정할 수 있다.

담당자 설정을 해제하고 싶을 때는 [페이지 관리]→[공동작업]→[작업 담당 설정 해제]를 선택.

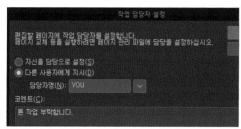

각 페이지 담당자로 여러 명을 설정하는 것도 가능.

 ## 데이터 업로드

편집한 데이터를 업로드할 때는 메뉴 [페이지 관리]→[공동작업]→[공동작업 데이터에 업데이트 반영]을 선택하고, 창이 열리면 [OK]를 클릭.

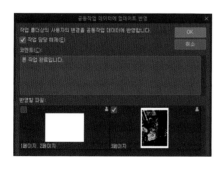

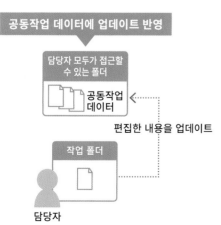

공동작업 데이터에 업데이트 반영

담당자 모두가 접근할 수 있는 폴더 → 공동작업 데이터

편집한 내용을 업데이트

작업 폴더

담당자

 ## 경합 해소

여러 사람이 같은 페이지 파일을 편집하면 파일의 경합이 발생한다.

관리자는 메뉴 [페이지 관리]→[공동작업]→[경합 파일 열기]에서 경합 파일을 열고 편집할 수 있다.

편집 작업이 끝나면 메뉴 [페이지 관리]→[공동작업]→[경합 해소]로 남기고 싶은 쪽을 선택하고 [OK]를 클릭. 이렇게 하면 한쪽 파일은 삭제되고 경합이 해소된다.

경합한 페이지에는 ⚠마크가 표시

경합한 페이지 파일을 열어서 확인할 수 있다.

남길 쪽 파일을 선택하고 경합을 해소.

 ## 작업 폴더 업데이트

공동작업 데이터를 PC에 있는 데이터에 반영할 때는 [페이지 관리] 메뉴→[공동작업]→[작업 폴더 업데이트]를 선택.

모든 작업이 완료되면 관리자는 [작업 폴더 업데이트]를 실행해서 자기 PC의 작업 폴더에 있는 데이터를 공동작업 데이터의 내용으로 덮어쓰기 하자.

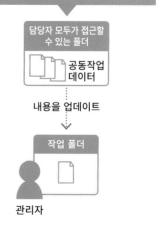

공동작업 데이터를 작업 폴더에 업데이트

담당자 모두가 접근할 수 있는 폴더 → 공동작업 데이터

내용을 업데이트

작업 폴더

관리자

CHAPTER:05

10

알아두면 좋은 환경 설정

여기서는 환경 설정을 이용해 PC 화면에서 인쇄 크기를 확인하는 방법과
각 카테고리의 개요를 소개하겠다.

👉 인쇄 크기와 화면 표시 맞추기

[디스플레이 해상도]를 설정하면 PC 화면에서 인쇄했을 때의 크기를 확인할 수 있다. 인쇄용 원고 작성에 도움이 될 것이다.

1 [파일] 메뉴(macOS/태블릿 버전에서는 [CLIP STUDIO PAINT], 스마트폰 버전에서는 [앱 설정])→[환경 설정]의 [캔버스] 카테고리를 선택.

2 [디스플레이 해상도]의 [설정]을 클릭하면 [디스플레이 해상도 설정] 창이 표시된다.

3 실물 자를 화면에 대고 눈금이 같아지도록 슬라이더를 움직인다. 눈금이 맞았으면 [OK]를 클릭.

4 설정 후, [표시] 메뉴→[인쇄 크기]를 선택하면 표시 중인 캔버스가 실제 크기로 화면에 표시된다.

인쇄 크기로 표시된다.

환경 설정 개요

지금까지 설명에서 [자/단위]나 [레이어/컷] 설정은 언급했지만 다른 환경 설정도 파악했으면 싶다. 각 카테고리의 내용을 확인해보자.

❶ 도구
단축 키로 도구를 일시적으로 전환하는(도구 시프트) 설정과 도구 사용시의 표시 등을 설정할 수 있다.

❷ 태블릿
펜 태블릿, 태블릿 PC에 대해 설정할 수 있다.

❸ 터치 제스처
태블릿 PC에서 [두 손가락으로 스와이프] 등의 터치 제스처를 사용한 조작에 관한 설정. 태블릿/스마트폰 버전을 사용하는 경우에는 꼭 확인해두자.

태블릿 버전에서 알아두면 좋은 조작 →P.42

❹ 커맨드
변형 대상이 되는 레이어와 클립보드에 있는 SVG 데이터의 붙여넣기에 관한 설정을 할 수 있다.

❺ 인터페이스
인터페이스에 관한 설정. 화면 배색을 변경하거나 터치 조작에 적합한 화면으로 조정할 수 있다.

❻ 퍼포먼스
메모리 할당과 [실행 취소]를 실행할 수 있는 횟수를 설정할 수 있다.

❼ 커서
도구 사용 시의 커서 모양을 지정할 수 있다.

❽ 레이어/컷
레이어를 복제한 때의 레이어 이름과 레이어 마스크의 마스크 범위를 표시할 때의 색 등, 레이어와 마스크에 관한 설정과 컷 간격 초기화 등을 설정할 수 있다.

환경 설정에서 컷 간격 정하기 →P.103

❾ 라이트 테이블
[애니메이션 셀] 팔레트에 등록한 라이트 테이블 레이어의 표시를 설정할 수 있다.

❿ 궤적/카메라
애니메이션 제작에서 레이어와 2D 카메라 폴더의 궤적 표시를 설정할 수 있다.

⓫ 자/단위
자/그리드/재단선의 색과 불투명도, 도구로 사용하는 길이 단위를 설정할 수 있다.

단위 설정 →P.73

⓬ 캔버스
캔버스 표시 품질을 [표준] [고품질] 중에서 선택할 수 있고, 줌인/줌아웃의 표시 배율, 표시를 회전할 때의 표시 각도 스텝값 설정이 가능.

⓭ 파일
IllustStudio나 ComicStudio에서 작성한 파일을 불러오기 위한 설정. 또한 소프트웨어가 이상 종료된 경우, 다음에 실행했을 때 복원 정보를 불러와서 캔버스를 복원하기 위한 설정을 변경할 수 있다.

⓮ 컬러 변환
화상을 내보낼 때의 컬러 프로파일을 설정할 수 있다.

컬러 프로파일 미리 보기 →P.178

⓯ 텍스트 편집
[스토리 에디터]에 관한 설정을 할 수 있다.

스토리 에디터로 대사 입력 →P.78

⓰ 3D
[모델 설정]에서는 [소재] 팔레트의 [3D]→[Pose]에 있는 포즈 소재를 붙여 넣었을 때에 표시되는 3D 데생 인형을 설정한다. 3D 소재 표시에 문제가 있는 경우 [멀티 샘플링을 사용]을 OFF로 해주면 개선되는 경우가 있다.

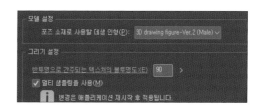

CHAPTER:05

11 자주 사용하는 기능을 모은 팔레트 만들기

[퀵 액세스] 팔레트에 자주 사용하는 도구와 그리기색을 등록할 수 있다.

👉 퀵 액세스 팔레트

자주 사용하는 도구와 그리기색, 기능 등을 [퀵 액세스] 팔레트에 등록해서 오리지널 팔레트를 만들자.

1 [퀵 액세스] 팔레트는 [소재] 팔레트와 같은 팔레트 독에 버튼 모양으로 표시(탭 표시)된다.

2 [메뉴 표시]→[세트를 작성]에서 신규 세트를 추가할 수 있다.

3 기능과 도구, 그리기색 등을 추가해보자. 기본적으로는 리스트에서 [추가]로 팔레트에 추가할 수 있다.

[퀵 액세스] 팔레트에 추가된다.

→ 메뉴의 기능을 추가

메뉴에서 실행할 수 있는 기능을 추가하고 싶은 경우에는 [메뉴 표시]→[퀵 액세스설정]을 선택. 설정 영역을 [메인 메뉴]로 설정하고 리스트의 항목을 [퀵 액세스] 팔레트로 드래그&드롭하거나, 항목을 선택하고 [추가]를 클릭한다.

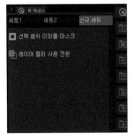

→ 메뉴에 없는 기능 추가

팔레트의 고유 기능 등, 메뉴에서 선택할 수 없는 기능을 추가하려면 먼저 [퀵 액세스 설정]을 열고 설정 영역에서 [옵션]을 선택. [도구 속성] 팔레트와 [레이어 속성] 팔레트 등의 기능을 선택해서 추가할 수 있다.

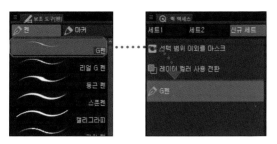

→ 보조 도구 추가

보조 도구 등록은 [보조 도구] 팔레트에서
보조 도구를 드래그&드롭하는 것이 간단
하다.

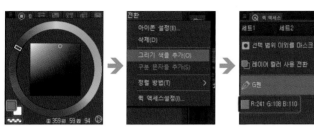

→ 그리기 색을 추가

등록하고 싶은 색을 선택하고 [퀵 액
세스] 팔레트의 빈 칸을 오른쪽 클릭
(태블릿/스마트폰 버전 : 손가락으로
길게 누르기)→[그리기 색을 추가]로
색을 추가한다.

 4 [메뉴 표시]→[표시 방법]에서 표시 방법을 변경할 수
있다. 사용하기 편하게 바꿔주자.

항목이 많아지면 [타일 소]나 [
타일 극소]를 선택하면 좋다.

5 [메뉴 표시]→[세트 설정]에서 세트 이름을 변경할 수
있다.

6 세트를 삭제할 때는 [메뉴 표시]→[세트를 삭제]를
선택.

 오른쪽 클릭으로 항목 삭제

팔레트 위에서 오른쪽 클릭(태블릿/스마트폰 버전
: 손가락으로 길게 누르기)으로 등록한 항목을 삭제
할 수 있다. 오른쪽 클릭하면 표시되는 메뉴에는
[구분 문자를 추가] 등이 있다.

11

자주 사용하는 기능을 모은 팔레트 만들기

CHAPTER:05

12

단축 키 커스터마이즈

단축 키를 사용하면 작업을 아주 효율적으로 진행할 수 있다(단축 키 일람 →P.255).
자주 사용하는 기능은 단축 키에 등록해두면 좋다.

👉 단축 키 설정

초기 상태에서는 단축 키가 범용적인 것으로 설정되어 있지만, 다른 키로 변경하고 싶거나 자주 사용하는 조작에 단축 키가 할
당되지 않은 경우에는 오리지널 단축 키를 설정하자.

1 여기서는 [레이어 복제]에 단축 키를 할당해보자. [파
일] 메뉴(macOS/태블릿 버전에서는 [CLIP STUDIO
PAINT], 스마트폰 버전에서는 메뉴 [앱 설정])→[단축
키 설정]을 선택.

2 단축 키를 설정하고 싶은 조작을 선택한다. [설정 영역]
을 [메인 메뉴]로 선택하고 [레이어] 트리에 있는 [레이
어 복제]를 선택.

설정 영역

레이어 복제

3 [단축 키 편집]을 클릭. 임의의 키를 눌러서 단축 키를
할당. 이미 다른 조작에 할당된 경우에는 경고가 표시
된다.

4 단축 키를 정했으면 [OK]를 클릭. 단축 키가 확정됐다.

 ## 수식 키 설정

[수식 키 설정]은 수식 키를 이용한 도구 일시 전환 등의 조작을 설정할 수 있다.

1 [파일] 메뉴(macOS/태블릿 버전에서는 [CLIP STUDIO PAINT], 스마트폰 버전에서는 메뉴 [앱 설정])→[수식 키 설정]을 선택하면 [수식 키 설정] 창이 열린다. 여기서 [도구 처리별 설정]을 선택.

2 [보조 도구] 오른쪽 버튼을 클릭하면 [보조 도구 선택] 창이 열린다. 설정하고 싶은 보조 도구를 선택하자.

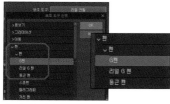

수식 키 설정 반영 대상
수식 키 설정은 보조도구별로 설정되는 것이 아니라, 출력 처리와 입력 처리가 공통되는 보조 도구에 반영된다. 예를 들어 [G펜]과 [진한 연필]은 출력 처리와 입력 처리가 같기 때문에, [G펜]을 설정하면 [진한 연필]에도 같은 수식 키가 반영된다.

 한 손 입력 장치로 시간 단축

한 손 입력 디바이스 CLIP STUDIO TABMATE(별매품)을 사용하면 키보드로 손을 뻗거나 펜을 메뉴 바까지 움직일 필요 없이, 200종류 이상의 조작을 바로 실행할 수 있다.
자세한 사항은 공식 홈페이지에서
https://www.clipstudio.net/promotion/tabmate

3 리스트에서 수식 키가 설정되지 않은 항목을 선택해서 설정한다. 여기서는 Shift+Alt의 [공통]을 [도구 일시 변경]으로 설정했다.

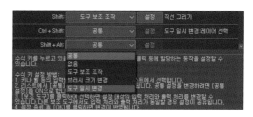

공통 설정
[공통]으로 표시된 곳은 모든 도구의 공통 설정이 반영되어 있다. [공통 설정]을 선택하면 확인할 수 있다.

4 열린 창에서 일시적으로 전환했을 때의 도구를 선택하자. 여기서는 [레이어 이동] 트리에 있는 [레이어 이동]을 선택했다. [OK]를 클릭해서 [수식 키 설정] 창으로 돌아가고, 또 [OK]로 설정을 완료.

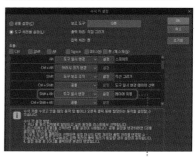

이 페이지 오른쪽 세로 글 처리

12

단축 키 커스터마이즈

CHAPTER:05

13

오토 액션으로 조작 기록

오토 액션은 자주 사용하는 조작을 기록하고, 기록한 뒤에는 클릭 한 번으로 자동 재생하는 기능. 효율적인 작업에 도움이 될 것이다.

 오토 액션 팔레트

[오토 액션] 팔레트에 일련의 조작을 기록해두고 [재생]을 클릭하기만 하면 기록된 조작을 실행할 수 있다.

1 초기 워크스페이스에는 [오토 액션] 팔레트가 [레이어] 팔레트와 같은 팔레트 독에 있다. 탭을 클릭하면 표시된다.

[오토 액션] 팔레트 탭

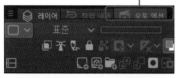

[창] 메뉴→[오토 액션]에서도 표시할 수 있다.

2 [오토 액션 추가]를 클릭하고 이름을 입력한다. 이름은 조작 내용을 쉽게 알 수 있도록 정하자.

오토 액션 추가

3 ●버튼을 클릭하면 기록을 시작하니까, 기록하고 싶은 조작을 하자. 기록 중에는 ●버튼이 ■버튼으로 바뀐다.

기록 개시

기록하고 싶은 조작을 하자

4 조작이 끝났으면 ■을 클릭해서 기록을 정지한다. 이걸로 새로운 오토 액션 항목이 추가됐다.

기록 정지

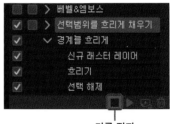

재생 삭제

재생과 삭제
기록한 오토 액션은 ▶버튼을 클릭하면 재생된다. 또한 오토 액션을 삭제할 때는 쓰레기통 아이콘을 클릭.

자주 사용하는 단축 키 일람

공통 단축 키

이전 보조 도구로 전환	, (쉼표)
다음 보조 도구로 전환	. (마침표)
손바닥	Space
회전	Shift + Space
돋보기(확대) ※macOS의 경우 먼저 [Space]키를 누른 뒤에 [Command]키를 누른다.	Ctrl + Space
돋보기(축소)	Alt + Space
메인 컬러와 서브 컬러 전환	X
그리기색과 투명색 전환	C
레이어 선택	Ctrl + Shift

펜·연필·붓·에어브러시·데코레이션·지우개 도구 선택 시 단축 키

스포이트	Alt
오브젝트	Ctrl
브러시 사이즈 크게]
브러시 사이즈 작게	[
불투명도 높이기	Ctrl +]
불투명도 낮추기	Ctrl + [
브러시 사이즈 변경	Ctrl + Alt + 드래그
직선 그리기	Shift

메뉴 단축 키

▶ 파일 메뉴

신규	Ctrl + N
열기	Ctrl + O
닫기	Ctrl + W
저장	Ctrl + S
다른 이름으로 저장	Shift + Alt + S
인쇄	Ctrl + P

▶ 편집 메뉴

실행 취소	Ctrl + Z
다시 실행	Ctrl + Y
잘라내기	Ctrl + X
복사	Ctrl + C
붙여넣기	Ctrl + V
삭제	Del
선택 범위 이외 지우기	Shift + Del
채우기	Alt + Del
색조/채도/명도	Ctrl + U
확대/축소/회전	Ctrl + T
자유 변형	Ctrl + Shift + T

▶ 레이어 메뉴

신규 래스터 레이어	Ctrl + Shift + N
아래 레이어에서 클리핑	Ctrl + Alt + G
아래 레이어와 결합	Ctrl + E
선택 중인 레이어 결합	Shift + Alt + E
표시 레이어 결합	Ctrl + Shift + E

▶ 선택 범위 메뉴

전체 선택	Ctrl + A
선택 해제	Ctrl + D
다시 선택	Ctrl + Shift + D
선택 범위 반전	Ctrl + Shift + I

▶ 표시 메뉴

줌 인	Ctrl + Num +
줌 아웃	Ctrl + Num −
100%	Ctrl + Alt + 0
전체 표시	Ctrl + 0
표시 위치 리셋	Ctrl + @
눈금자	Ctrl + R

INDEX

하

█ 작가 소개

잇사
● pixiv
www.pixiv.net/member.
php?id=489309

오기 나츠미

스즈키 이오리
● pixiv
www.pixiv.net/
users/60735249

코바라 유우코
● pixiv
www.pixiv.net/member.
php?id=1429333

후토시

CLIP STUDIO PAINT EX
공식가이드북 개정판

2024년 7월 31일 초판 1쇄 발행

번 역 김정규

제 작 **[표지 일러스트]** 유키히로 우타코
 [일본어판] 오오사와 하지메(편집), CIRCLEGRAPH(본문 디자인), 주식회사 사이드랜치(제작 및 집필)
 [작례] 스즈키 이오리, 오기 나츠미, 잇사, 코바라 유우코, 후토시
 [한국어판 편집] 김일철, 이열치매, 정성학

발 행 인 원종우
발 행 (주)블루픽
 [주소] 경기 과천시 뒷골로 26, 2층
 [전화] 02-6447-9000 **[팩스]** 02-6447-9009 **[메일]** edit@bluepic.kr **[웹]** bluepic.kr

책 값 24,000원
I S B N 979-11-6769-308-2 16650

CLIP STUDIO PAINT EX KOSHIKI GUIDE BOOK KAITEIBAN
Copyright © 2021 sideranch, CELSYS, Inc., MdN Corporation
Korean translation rights arranged with MdN Corporation, Tokyo
through Japan UNI Agency, Inc., Tokyo and Korea Copyright Centor, Inc., Seoul

이 책은 ㈜한국저작권센터(KCC)를 통한 저작권자와의 독점계약으로 ㈜블루픽에서 출간되었습니다 .
저작권법에 의해 한국 내에서 보호를 받는 저작물이므로 무단전재와 복제를 금합니다.